林 晃（Go
九分くりん
森田和明

U0036412

向職業漫畫家學習

超漫畫素描技法

~來自於男子角色設計的製作現場~

目錄

這次所使用的作畫工具。單一顏色無花紋的活頁紙（A4）、橡皮擦、0.7公釐的自動鉛筆（HB）。

序言

作畫順序

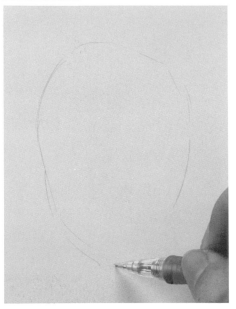

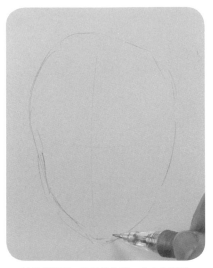

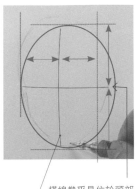

臉部的構圖。描繪成十字形，有時也稱之為「圓圈十字線」。

橫線幾乎是位於頭部上下方向的正中央。將此線做為描繪眼睛跟耳朵的參考基準。

縱線幾乎是位於臉部左右方向的正中央。將此線做為鼻子跟下巴前端的參考基準。

1. 描繪構圖 ＜極輕淡的線條＞
一開始先以粗略的「○（圓）」描繪頭部。

這是將眼睛、鼻子的位置，其參考基準的線條描繪進去後的圖樣（臉部的構圖）。這裡要一面粗略描繪出構圖，一面擬定接下來要描繪的構想。

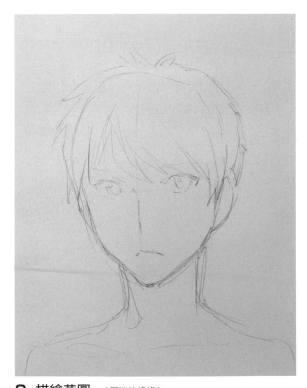

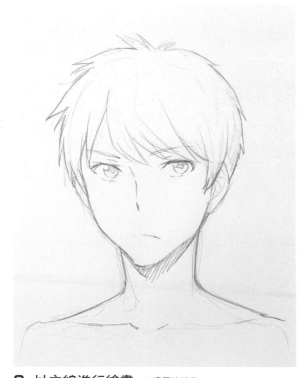

2. 描繪草圖 ＜輕淡的線條＞
描繪表情跟髮型以及呈現姿勢動作等。服裝的設計也要在這個階段就決定好大致的剪影圖方案。

3. 以主線進行繪畫 ＜濃厚的線條＞
以明確的線條進行描繪，使整體形體明確化。
※不是單純在草稿圖上描出主線而已，而是要有意圖地打造出線條，並進行描繪。

※在動畫原畫的製作現場，1～2是草圖的草圖（草圖之前），3才是正式草圖，原畫指的「完成稿」則是在草圖的下一個階段。

自動鉛筆的拿法

作畫時，要配合想要呈現出來的線條，去改變作畫工具的拿法。想隨心所欲地描繪出線條的話，就要留意拿法是不是適合且容易描繪出該種線條。

● 描繪構圖跟長筆觸線條時的拿法　…要拿筆的後方。

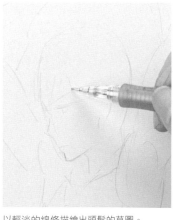

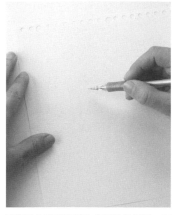

構圖。線條輕淡到需用電腦進行校正才看得見。

以輕淡的線條描繪出頭髮的草圖。

這個拿法雖然沒辦法控制的很細膩，不過卻很適合以輕淡線條，粗略描繪出事物的形體。這個階段所描繪的線條，將會是作畫上的「參考基準」。

● 描繪草圖跟普通長線條時的拿法　…要正常持筆。

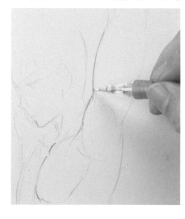

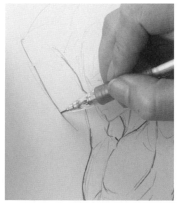

這個拿法因為能夠控制線條的強度跟下筆方向，所以是用於描繪一般線條時。手握的位置，可能會比寫字時，還要微微往後移。

較長

正常

較短

超短

● 描繪主線跟短線條，以及細部時的拿法　…要拿筆的前方且短一點。

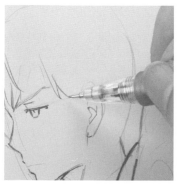

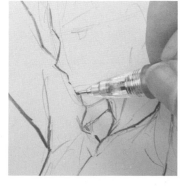

用於需要很細膩地去控制線條時，如描繪手指跟頭髮這些細部及嘴角等範圍較小的圖時。作畫當中，即使線條只有公釐以下的差異，表情也會大大不同，因此為了能夠控制得很細膩，描繪時要拿筆的前端附近（相對之下，就不適合用於描繪長線條時了）。

5

本書目的 ～透過自己的節奏，珍惜自己的堅持，成為一個更加厲害的自己～

「紙與鉛筆」，古代即有過「半紙與筆」以及「洞穴牆壁與炭」的時代，乃是一種「作畫」的行為。而現在進入了電子的時代，已經來到了可以透過平板電腦描繪塗鴉、漫畫及插畫的時代。不過即便如此，「以手作畫」這項基本技能仍沒有改變。

本書是以「男子角色」為主題，並透過「紙上連續圖片」，針對角色的設計、身體的構造與動作的作畫進行解說。如果是影片，總是會不小心就只「瀏覽」過去，很容易將最重要的重點「瀏覽」（漏看）掉。

負責作畫的是擔任過動畫人物設計師、作畫監督、插畫家，活躍於業界第一線的森田和明先生。我們向業界經歷長達 20 年的森田先生提出了許多無理的要求，比如說「在製作現場是怎樣子去提出草圖方案的？」這類問題。
「職業畫家的作畫順序」內容如角色設計與身體構造的作畫解說，以及一般動作「坐著」「走路」甚至各種動作姿勢，皆收錄於本書。

第1章是學習人物角色設計，第2章是用來學習身體構造的裸體素描，第3章則是學習動作的作畫。

本書雖然也刊印了作畫時所花費的時間，不過各位讀者不需拘泥其上。重要的反而是無時無刻，自己對「想要描繪出來的畫」的態度，以及對線條的意識與敬意。請各位創作者一起來觀察一名職業畫家在進行描繪時，其關心的是何處？其注重的是何事？
無論是電子式還是傳統式，其基本概念都是相同的。

衷心希望各位創作者能夠利用本書，將本書當作成長糧食，讓「自我流派的角色」「自成一派的畫法、描繪方式」這些「現在的實力」，飛躍昇華成「更加厲害的自成一派」。

<div align="right">Go office　林　晃</div>

森田和明先生的工作桌

第**1**章

人物角色設計

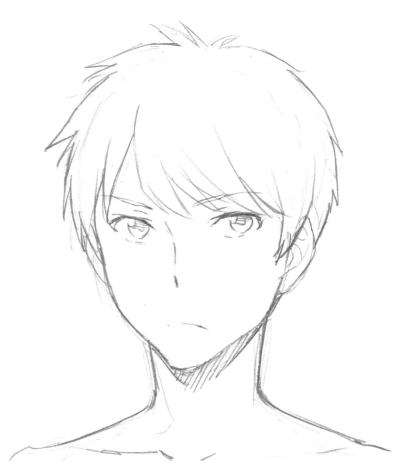

主要角色的設計

臉部設計

描繪出一個符合主要人物形象的角色。為了呈現出與路人（其他群眾）之間的不同，要有意圖地「賦予特徵（個性）」。

透過髮型、眼神、嘴角所呈現出來的種種表情氣氛，制定出一個會讓讀者去想像角色性格的鮮明個性吧！

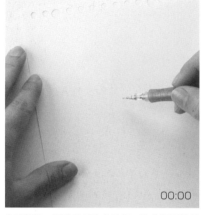

00:00

作畫開始。要帶著隱約的構想，決定好要描繪成多大尺寸的圖，再開始進行作畫。

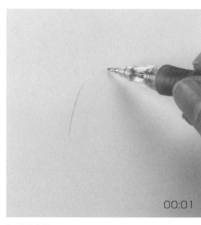

00:01

經過約1秒。

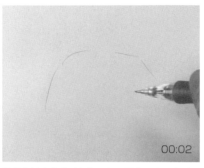

00:02

描繪出輪廓的○（圓）。如果圖的尺寸很大（照片這張圖約66×88mm），那就算只是很單純的一個○，描繪時也要很慎重。臉部構圖的○，要留意到上面有頭蓋骨。描繪時要很仔細並要留意頭部整體形狀，使頭部不會顯得歪七扭八。

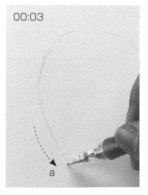

00:03

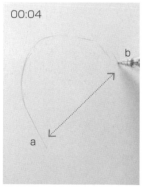

00:04

a

b

如果臉部尺寸較大，就不要一口氣畫出很長的線條，而是要在a停下來，然後一面觀看與相對位置b之間的協調感，再一面進行描繪。

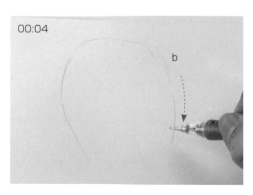

00:04

b

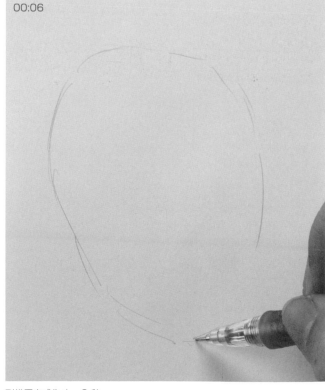

00:06

到構圖完成為止⋯6 秒

2. 草圖

眼睛鼻子的構圖與輪廓

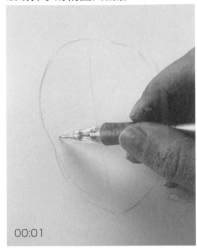

00:01

畫上眼睛、鼻子位置的參考輔助線（十字形）。

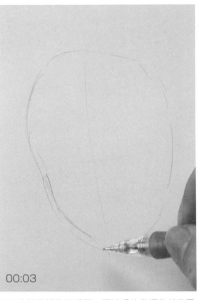

00:03

下巴的前端部位很重要。要慎重地掌握住其位置。

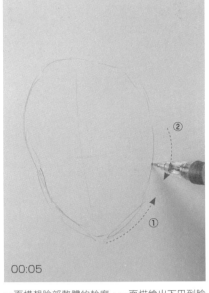

00:05

一面構想臉部整體的輪廓，一面描繪出下巴到臉頰這一段的線條①，以及頭部側面、耳朵一帶的線條②。

眼睛～鼻子、眉毛

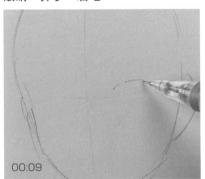

00:09

一面構想眼睛的形狀，一面描繪出眼瞼。

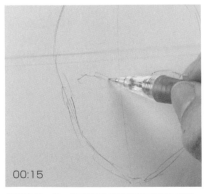

00:15

描繪出另一邊，使兩邊位置與形狀成左右對稱。

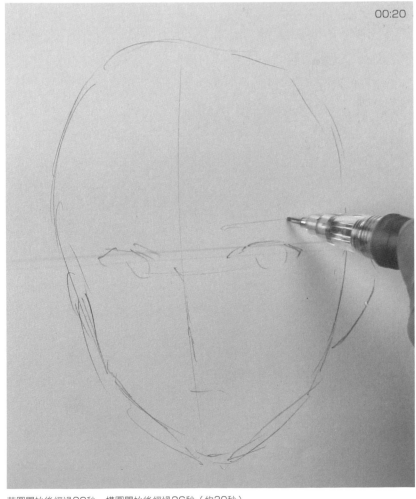

00:20

草圖開始後經過20秒　構圖開始後經過26秒（約30秒）

頭髮 頭髮作畫時也要顧及到髮量（膨脹感），並淡淡地描繪出輪廓線的形體。

00:22

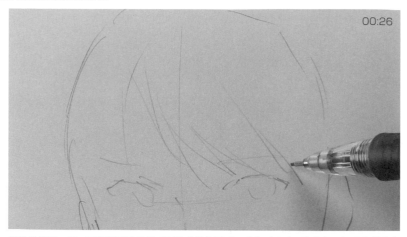

00:26

因為描繪時已經構想好大致的髮型，所以在此階段特別留意前髮的瀏海分線。

描繪出前髮。要一面將頭髮的雜亂感以及「擋住眉毛」「蓋到眼瞼」這些部分粗略地描繪出來，一面累積「設計」的構想。

構圖的○線條是「頭皮」的參考基準。

00:33

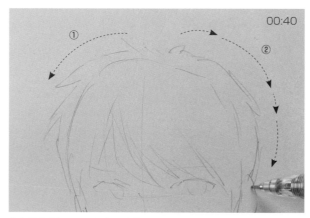

00:40

畫完①右半部分後，接著畫出②左半部分。描繪左半部分②的線條時，也一樣要同時沿著頭部曲線打造出頭髮的曲線。

脖子到肩膀

脖子粗細的構圖

一面抓出脖子粗細的構圖，一面描繪出脖子。

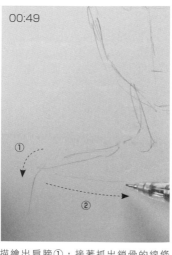

00:49

一面構想脖子的長度（頭部與軀體的距離），一面畫上左右肩膀的線條。

描繪出肩膀①，接著抓出鎖骨的線條②。鎖骨要注意到軀體上面部分的厚度，並當成描繪上的參考基準。

表情　從無表情發展出角色形象

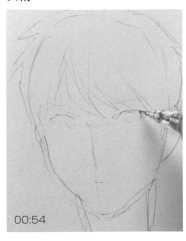

00:54

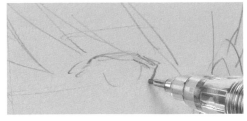

加粗左眼眼瞼的輪廓。

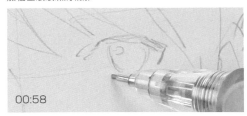

00:58

描繪眼眸（草圖作畫開始後經過約1分鐘）。

01:07

依序描繪出左眼→鼻子→嘴巴。這裡並沒有著手進行右眼的作畫。這是因為森田先生認為「畫到這邊，角色大略的形象已經有了」「在這個階段這樣子就夠了」。

稍微進行調整，完成草圖的作畫

針對自己覺得不滿意的部分，如頭髮的局部輪廓等地方進行修飾、校正。

01:22

鬢毛。這裡屬於臉部輪廓的一部分，具有補強臉部印象的效果。

01:30

臉頰到下巴的線條，會呈現出角色的意志及印象。

01:32

下巴關節一帶，因為會帶動脖子結合處，所以要一面觀看與脖子線條之間的協調感，一面進行審視與調整。

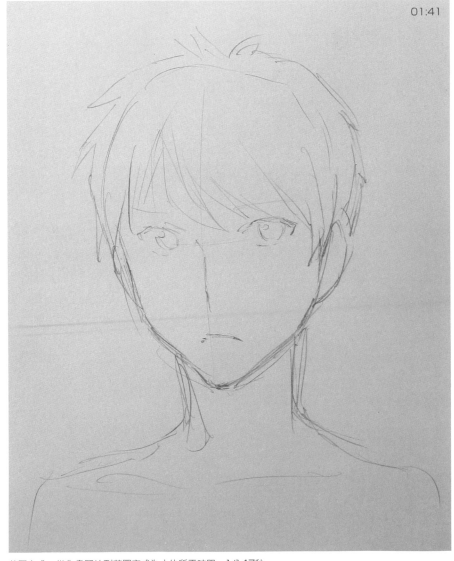

01:41

草圖完成。從作畫開始到草圖完成為止的所需時間…1分47秒

11

3. 畫上主線

構成角色的曲線是很纖細的。所以作畫時要一面很細膩地轉動紙張方向，一面描繪。

臉部輪廓

在臉部輪廓上畫上主線。
（作畫開始後經過3秒鐘）

臉頰到下巴的這段線條，因為曲線部分的方向會有變化，所以畫到一半時，自動鉛筆筆尖要暫時（一瞬間！）離開紙張一下。即使只是些許的線條方向變化，想要控制好並描繪出漂亮的線條，也是需要改變手臂跟紙張角度的。

稍稍轉動紙張

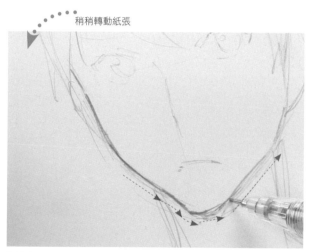

描繪時要細心地將線條連接起來，使其看起來像只有一條線。

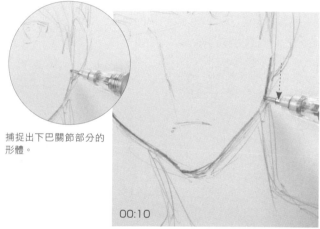

捕捉出下巴關節部分的形體。

顏面。頭部是位於脖子的前方…，即使是這種理所當然的地方，描繪時還是要捕捉出其立體構造。

脖子與鼻子

畫出脖子的線條時，要顧及到脖子根部（與頭部的連接處）的存在。

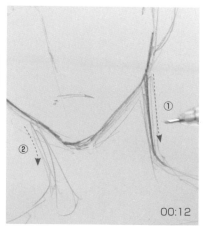

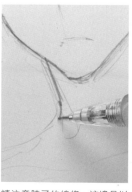

請注意脖子的線條，這邊是以很和緩的曲線描繪出來的。

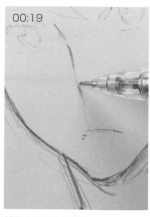

捕捉出鼻梁的形體。

眼睛（輪廓與眼眸）、眉毛

左眼

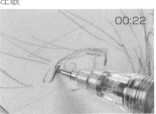
00:22

從內眼角部分畫上線條。

重覆描繪幾次線條加粗主線。

描繪出雙眼皮。

00:29

此階段眼眸的作畫是要讓位置稍微明確化。

右眼

00:30

稍稍轉動紙張

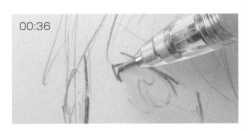
00:34

配合左眼的形狀，從大曲線開始描繪。

00:36

眉毛 　從右眼的眉毛開始描繪。

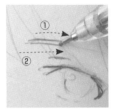
①
②

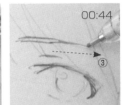
00:44
③

從眉頭這一側開始描繪，並將下側的線條②延伸出去③。

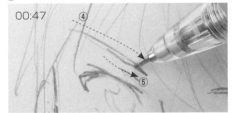
00:47
④
⑤

左邊的眉毛要以長一點的線條抓出整體的形體，並畫上⑤的線條。

眼眸（左眼）

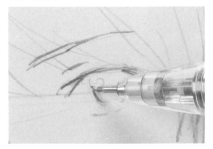

從映在眼眸上的光點開始描繪。

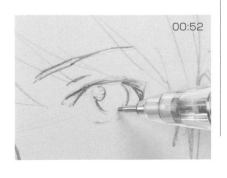
00:52

眼眸（右眼）

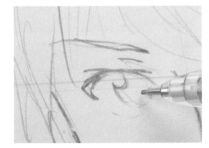

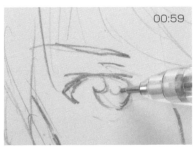
00:59

眼眸中央（瞳孔）在構造上雖然是位於眼球的中央，但還是要留意眼球的球面調整位置。

下眼瞼

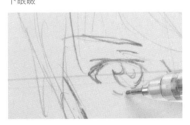

眼眸完成後，接著從右眼開始描繪。

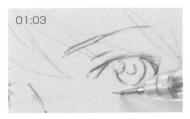
01:03

配合右眼的形狀，畫出左眼的下眼瞼。

主線作畫開始後經過約1分鐘

13

脖子與軀體

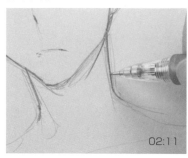

02:11

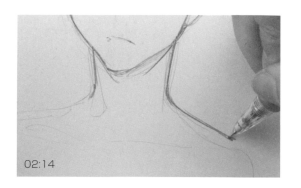

稍稍轉動紙張

脖子與軀體的連結部分很重要。要仔細地描繪出來。

02:14

轉動紙張

相反側也同樣仔細地進行描繪。

02:18

注意肩膀與鎖骨的連結處，畫出鎖骨的線條。

陰影處理

02:24

以幾乎均等的間隔寬度，平行地畫上相同角度的斜線。

眼睛的完稿處理

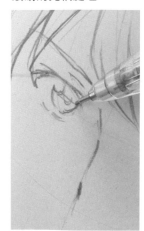

在右眼畫上筆觸（斜線）。

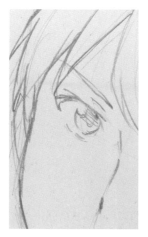

左眼也同樣畫上筆觸。

描出上眼瞼的主線，並稍微加粗使形體鮮明化。

02:36

修整右眼線條，完成主線作畫。

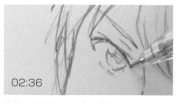

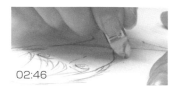

02:46

最後再稍微使用橡皮擦，將不滿意的髒污處擦去。

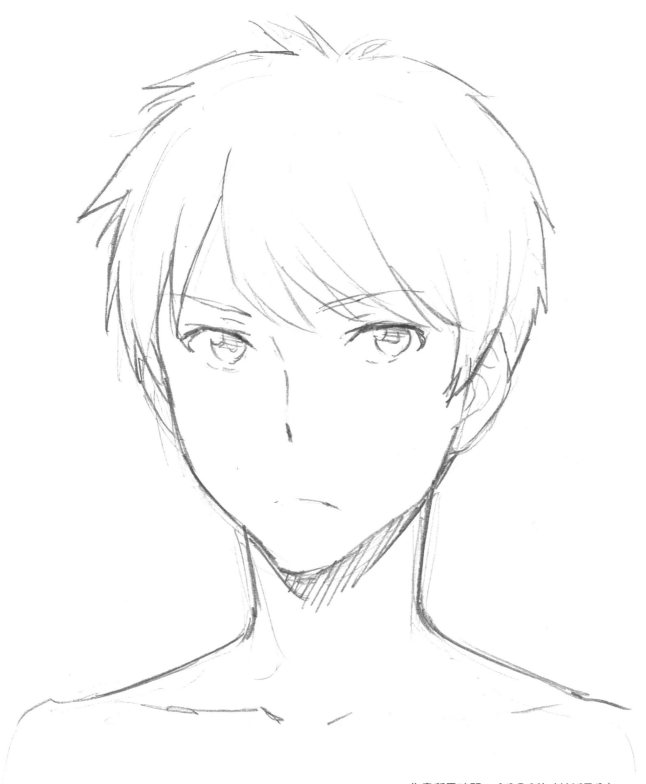

作畫所需時間：**4分34秒（接近5分）**

☆角色個性解説☆
眼神凜冽…意志、生命力。
髮型…短髮　頭髮有點雜亂…狂野感。
嘴角與眉毛…不滿、不高興的樣子，不禁給人一種好像「有點難搞」的印象。
微微三白眼、鮮明的眼睛（炯炯有神）…意志看起來很堅強。讓人猜想其個性很外向，屬於行動派。

構圖	06 秒
草圖	1 分 41 秒
主線	2 分 47 秒
合計	4 分 34 秒

全身設計

所謂的基本全身設計，是指穿著衣服的站姿。臉部、姿勢、全身上下的協調感、服裝的特徵等所有要素，都要包含在其中。

1. 構圖

如果描繪的圖是全身尺寸圖，臉部就會變得很小，所以跟臉部特寫圖相比之下，要描繪出臉部構圖的圓，幾乎不會花到多少時間。

畫出捕捉軀體上面部分與鎖骨的參考基準線。

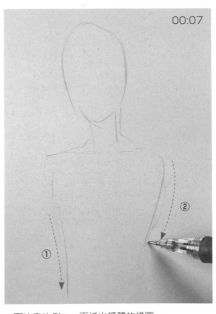

一面注意比例，一面抓出軀體的構圖。

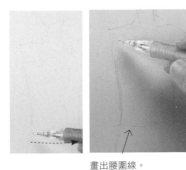

畫出腰圍線。

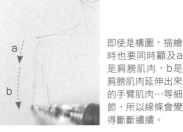

即使是構圖，描繪時也要同時顧及a是肩膀肌肉，b是肩膀肌肉延伸出來的手臂肌肉…等細節，所以線條會變得斷斷續續。

一面構思手臂粗細，一面按照外側線條①，內側②，接著外側③的順序…交互輪流畫出線條，描繪出手臂的構圖。

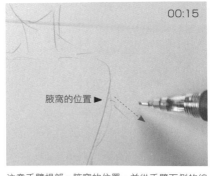

腋窩的位置 ▶

注意手臂根部、腋窩的位置，並從手臂下側的線條畫出手臂。

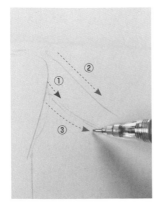

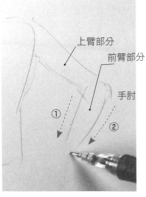

上臂部分
前臂部分
手肘

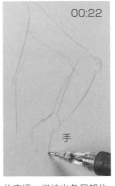

手

依序逐一描繪出各個部位。

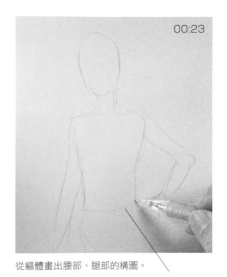

00:23

從軀體畫出腰部、腿部的構圖。

在00:07的描繪軀體階段，已經有畫上了用於捕捉腰部的腰圍線。

00:30

① ② ③

腿部也跟手臂一樣，要交互輪流畫上外側與內側的線條，打造出腿線。

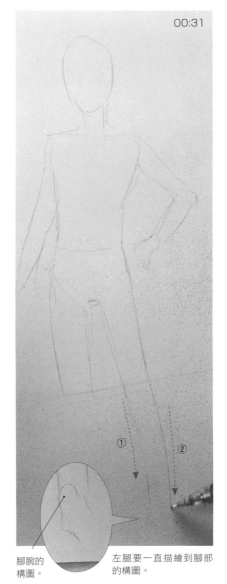

00:31

① ②

腳腕的構圖。

左腿要一直描繪到腳部的構圖。

00:35

① ②

00:37

00:42

最後描繪臉部構圖。如果臉部面向的方向很特殊，或是畫家的習慣不同，有時也會在一開始就描繪臉部。

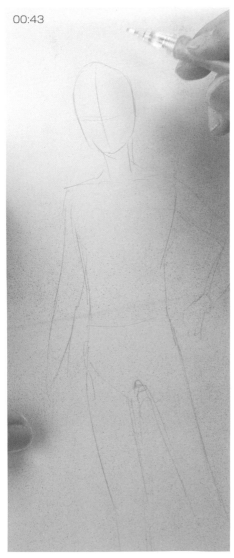

00:43

構圖完成。

2. 草圖

構圖完成後，隔個2秒鐘再開始進行草圖的作畫。
※這個2秒鐘的「一個呼吸」也有算在作畫所需時間裡。

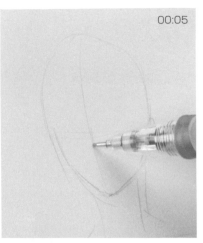

00:05

00:00

草圖作畫開始。
（作畫開始後經過了45秒）

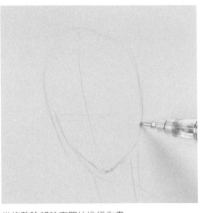

從修整臉部輪廓開始進行作畫。

中央的線條，並不只是鼻子與下巴的參考基準，也代表著臉部的方向。

頭髮的構圖

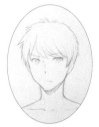

抓出頭髮髮量的構圖，使髮型與形象跟剛才構圖階段設計的角色一樣。

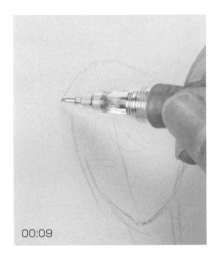

00:09

00:11

脖子、肩膀、鎖骨

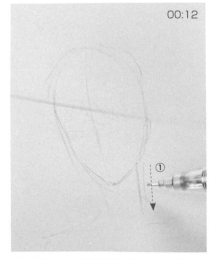

00:12

在構圖階段描繪出來的脖子線條上進行描線，讓線條稍微明確化。

②　③

描繪出脖子的線條②，並透過修改①的線條描繪出線條③，最後畫成脖子周邊的形體。

以幾乎水平的方向，畫出鎖骨的構圖。

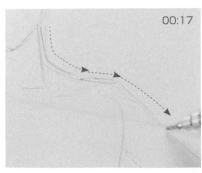

00:17

從脖子到斜方肌、肩膀、手臂這一段描成一條線條，描繪出手臂（將構造與剪影圖捕捉成一種合為一體的流線）。

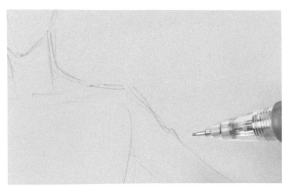

手臂看起來很像是畫上了一個凹折處，其實，這邊的作畫已經有顧及到服裝的「袖子」了。將構圖階段描繪出來的手臂當成是「肉體的手臂」，再從手臂外側稍微大一圈的地方抓出衣服的線條。上一頁右下00:17秒當中的脖子周邊線條，其厚度也是有顧及到衣領的存在。

從腋窩正下方描繪出袖子的線條。就服裝來說，較細的袖子會有一種看起來很流暢的效果。

以袖子的模樣描繪。

00:25

脖子周邊～夾克的衣領

00:27

將自動鉛筆的筆尖抵在離軀體稍微有點距離的位置上。這裡在描繪時，已經有在構思夾克的剪影圖了。

夾克

②

①

00:28

00:31

描繪出脖子周邊的衣領部分①②，並從①的衣領將線條連接起來，畫出夾克前面部分的線條。這裡是規劃成一件前方敞開的夾克。

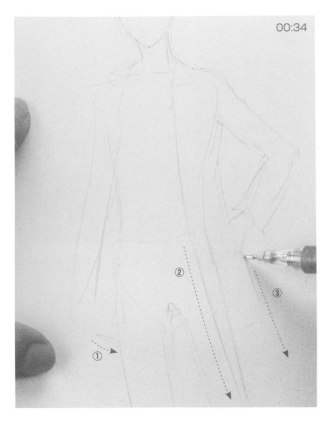

00:34

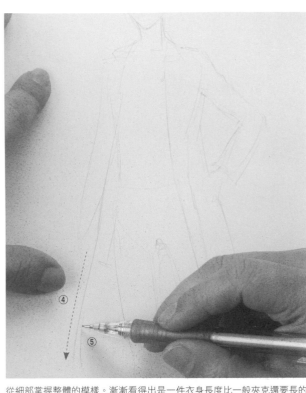

從細部掌握整體的模樣。漸漸看得出是一件衣身長度比一般夾克還要長的短大衣剪影圖了。

肩膀、袖子

00:39

在描繪袖子的時候，要讓肩膀周邊的線條稍微明確化。

這裡描繪時要特別留意，要呈現出夾克跟大衣那種袖子縫得很緊密的感覺。

粗略地描繪出袖子到手部這段線條。

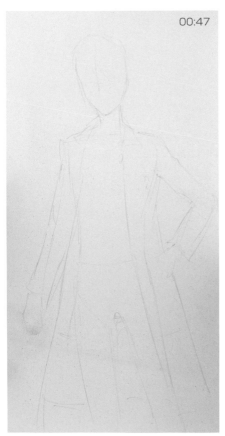

00:47

軀體

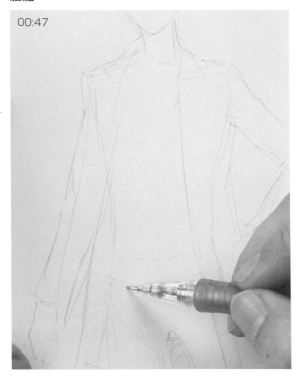

00:47

描繪出露在外面的襯衫下擺。如此一來就會有角色是如何穿搭衣服的形象。

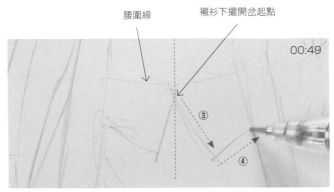

腰圍線　　　　　　襯衫下擺開岔起點

00:49

將腰圍線當作襯衫下擺開岔起點的參考基準。接著描繪出開岔③④，使開岔處從身體中心幾乎成左右對稱。

襯衫的衣領、開合處

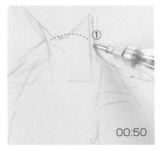

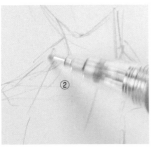

00:50

留意右側衣領彎進脖子後面的形體，描繪出左側衣領的構圖①。接著抓出右衣領的形體②。

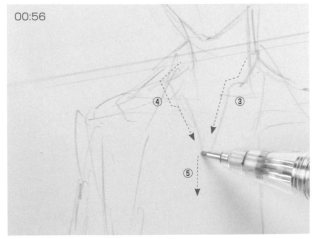

00:56

描繪出襯衫前面部分。

00:56

頭部　作畫順序與設計臉部時相同。

依序描繪出左眼→右眼→左眉→右眉→嘴巴→鼻子。

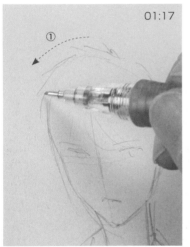 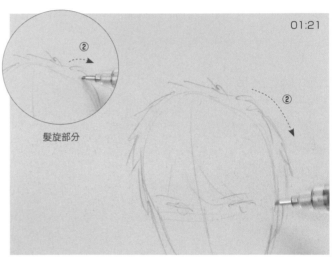

頭髮要從輪廓線描繪成草圖。

從髮旋部分捕捉出頭髮流向並描繪出來。

髮旋部分

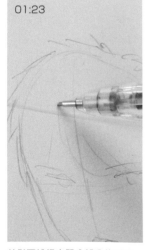 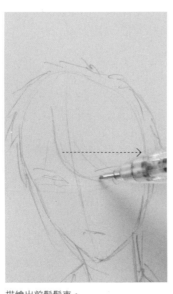 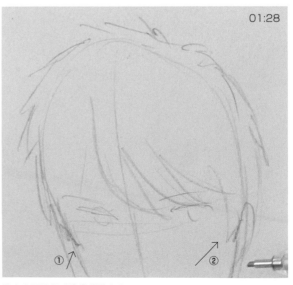

前髮要捕捉出開岔部分的形體。
捕捉時要以臉部中央的線條與右眼內眼角為參考基準。

描繪出前髮髮束。

將左右兩邊鬢毛①②描繪出來。

服裝的輪廓線 在進行主線作畫之前，要一面修整輪廓線，一面將衣領周邊跟袖子皺摺這些服裝的細節（細部）先稍微描繪上一些。

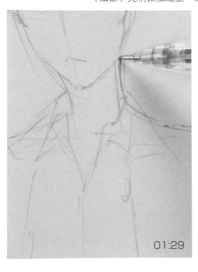

01:29

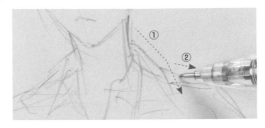

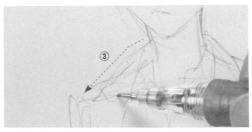

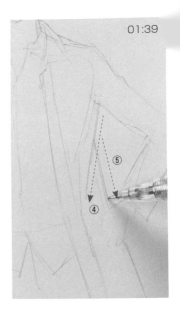

01:39

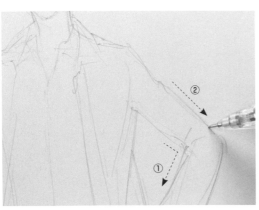

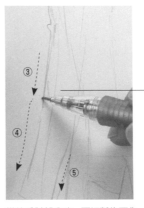

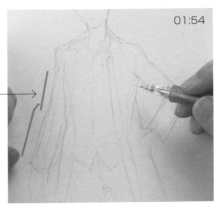

01:54

描繪出手肘彎起來所形成的皺紋（褶紋）①，並畫出手肘以下的線條，描繪出輪廓線②。

描繪手肘部分時，要短暫停下作畫一瞬間，打造出手肘的線條。

觀看整體感覺。確認一下袖子跟上半身，並著手進行下半身的作畫。

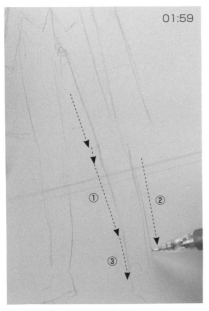

01:59

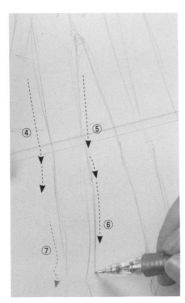

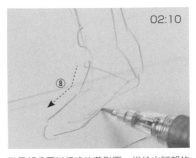

02:10

鞋子部分要以粗略的剪影圖，描繪出腳部的厚度與鞋子的形狀。

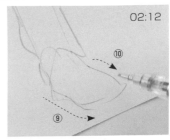

02:12

描繪膝蓋部分時，要留意膝蓋的凹折處。

描繪出左腿①～③與右腿④～⑦，並一直描繪到右腳⑧（鞋子）以及左腳⑨⑩。

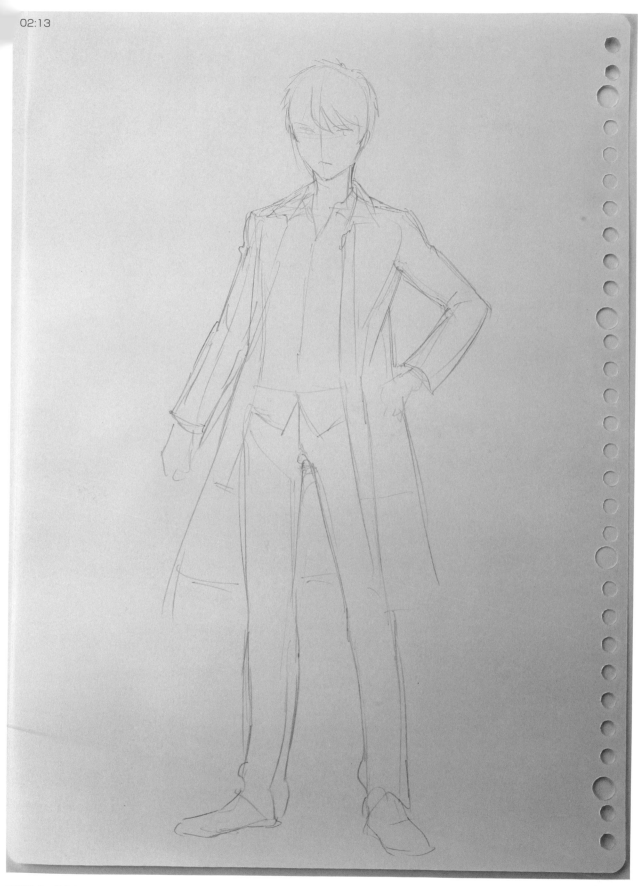

草圖完成。從作畫開始到草圖完成為止的所需時間…2分56秒（接近3分鐘）

3. 畫上主線

頭部（臉部與頭髮）

00:00

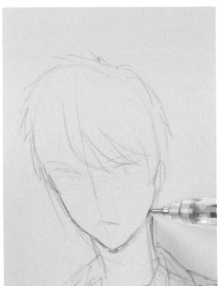

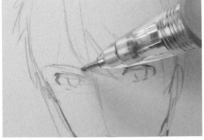

開始描繪主線（作畫開始後，經過約3分鐘）

主線要從臉部開始描繪。依序描繪出輪廓、眼睛、眉毛、鼻子、嘴巴、頭髮。

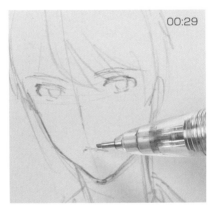

00:29

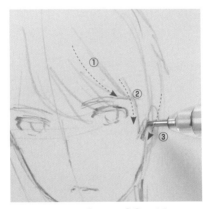

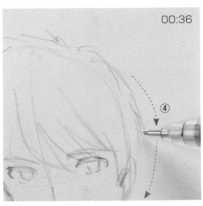

00:36

簡單描出鼻梁的主線，並描繪出嘴巴。

讓前髮左側的髮束①與鬢毛②③明確化。

抓出頭部左側的形體。

00:40

右邊髮束
的起稿部
分。

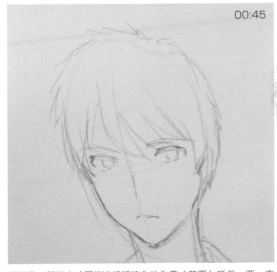

00:45

劉海分線。捕捉出右邊頭髮的起稿
部分，會比左邊髮束還要更下面。

將劉海分線的右側描繪進去。

頭部是一種將大略圖樣進行明確化的作畫（草圖）延長。要一直
描繪到右邊鬢毛為止，接著才進入脖子以下的作畫。

脖子到手臂

00:45

從脖子底部描繪出衣領的外緣部分。這裡不進行整體衣領的描繪。

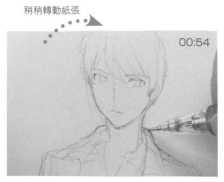

稍稍轉動紙張

00:54

描繪左邊衣領領口。

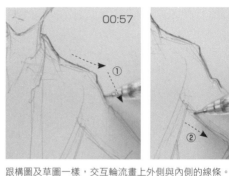

00:57

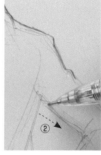

跟構圖及草圖一樣，交互輪流畫上外側與內側的線條。

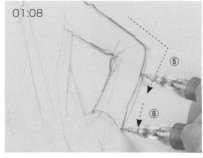

01:08

皺褶的隆起處。可以呈現出布料質地的厚度。

⑤要順著③描出主線，並一直描繪到手肘下面及袖口⑥。

手部、手指

…因為原本沒有描繪，所以要一面描繪出草圖，一面進行主線的作畫。

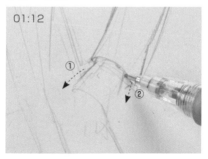

01:12

以構圖手臂的輕淡線條為參考基準，決定手背這一面的線條。

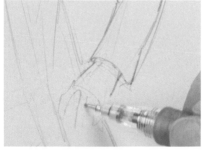

以輕淡的線條描繪出草圖。描繪時不要急，要仔細作畫。

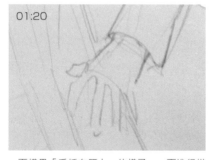

01:20

一面構思「手插在腰上」的樣子，一面進行描繪，並觀察整體感覺，最後描繪大拇指。

01:24

畫出襯衫袖口的線條。

描繪出手背，並從食指描繪出手指。

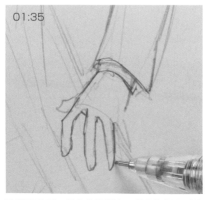

01:35

按照與草圖一樣的作畫順序，從食指描繪到小拇指，最後才描繪出大拇指。

大衣

01:58

下擺要從左右兩邊抓出線條⑤⑥，並描出主線畫成一條粗線條⑦。

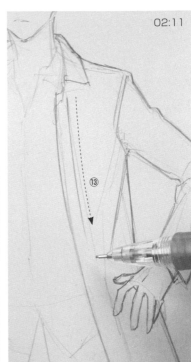

02:11

描繪出衣領的形狀⑧～⑩，再畫出往肩膀的線條⑪、袖子縫合處⑫，大衣開合處前面的線條⑬。

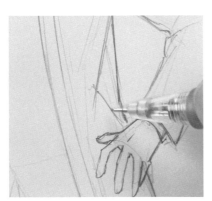

畫出口袋的線條。

畫出極輕淡的縫合處線條。

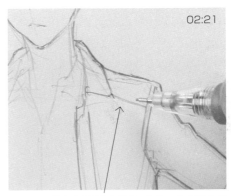

02:21

將大衣的堅挺感呈現出來。此處畫上線條，大衣就會展現出重量感及存在感。

襯衫

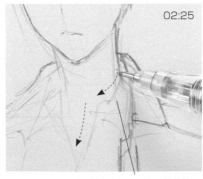

02:25

沿著脖子曲面畫出衣領曲線。

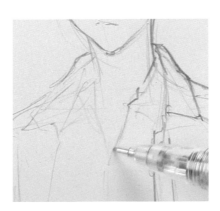

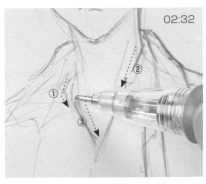

02:32

右衣領①、胸鎖乳突肌②、領子開合處③。

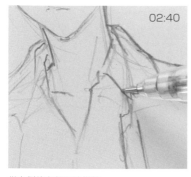
02:40

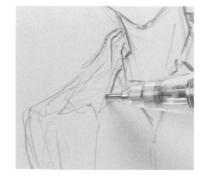
02:53

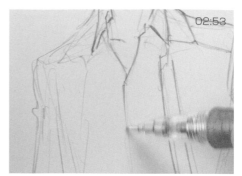

從左側的衣領開始描繪。

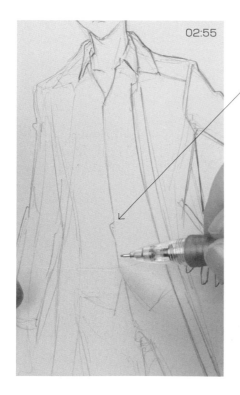
02:55

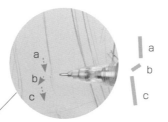

注意皺褶的曲線感，畫成勾形的線條。
在線條的角度轉換之處，要把自動鉛筆
從紙張上挪開。

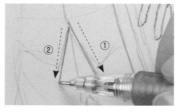

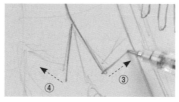

決定好開岔的線條①②之後，再緊接著進
行③④的描繪，使開岔部分形成左右對
稱。

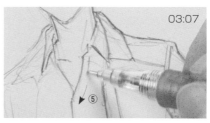
03:07

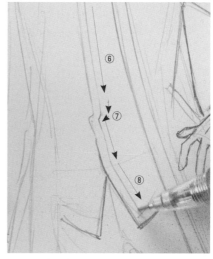

畫上線條⑤〜⑧時，要與開合處的線條呈平行。

大衣、襯衫、長褲

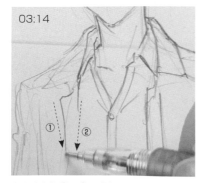
03:14

大衣的衣領①〜③要略粗一點，襯衫的皺褶
④⑤要細一點；襯衫的輪廓線⑥則是要用較
粗的明確線條描繪。

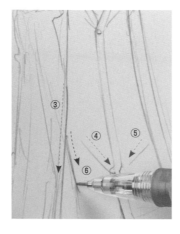

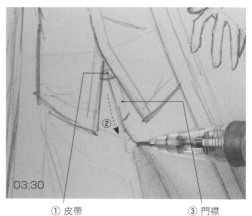
03:30

① 皮帶　　　　　　　③ 門襟

※褲子前面的開合處。俗語也稱之為「石門水庫」，在服
飾用語當中，則是稱之為「門襟」。

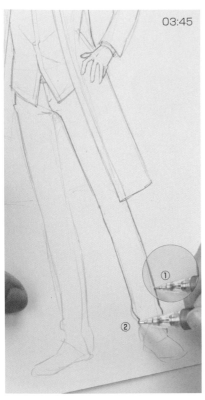

03:45

從左腿開始描繪。

褲子的褲腳

03:49

褲腳附近的皺褶感,用「ㄟ」字型線條表現出皺褶會很有效果。

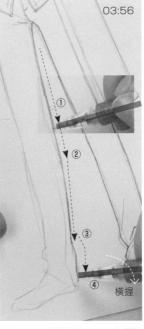

03:56

此處看起來雖然很像是一口氣描繪出來的,不過其實描繪時分成了4個階段。特別是在從①轉移到②時,為了能夠順利畫出這一段線條,有將自動鉛筆的角度改成描繪④時的拿法(稍微橫握),並一直持續到描繪出④為止。

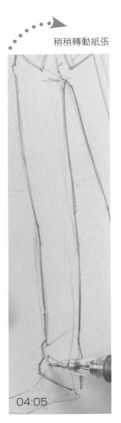

稍稍轉動紙張

04:05

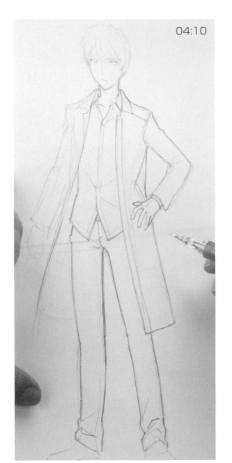

04:10

大衣

04:12

將草圖的線條當成構圖,並稍微以波浪的感覺描繪出褲腳。

04:18

加入皺褶的線條,並畫上筆觸。

04:30

將右肩到前面的這一段線條加粗,使形體明確化。重複描上幾次線條,畫出主線。

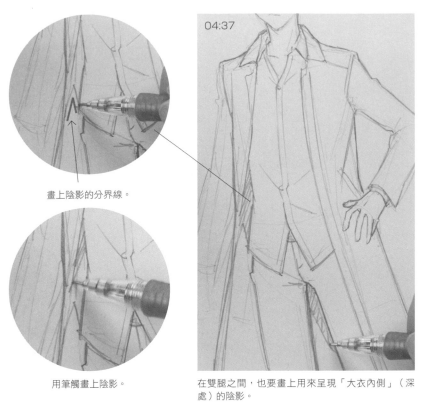

畫上陰影的分界線。

用筆觸畫上陰影。

在雙腿之間，也要畫上用來呈現「大衣內側」（深處）的陰影。

描繪出袖子。一遇到皺褶的隆起處就停下作畫，並仔細地進行描繪。

手部 用輕淡的線條大致描繪出草圖後，再描繪出主線。

臉部 和構圖及草圖一樣，從臉部輪廓開始進行描繪。

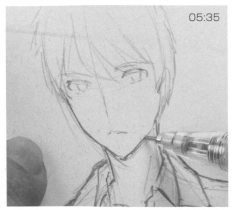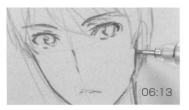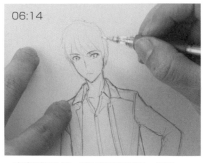

一直畫到耳朵後，就準備進入頭髮。不過……

…不知為何在這裡停下進入鞋子的作畫！

鞋子

右腳
06:24
草圖階段描繪出來的線條。

一面修改，一面描繪。

描繪腳跟部位。

描繪鞋底厚度。
06:32

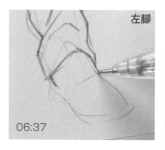
左腳
06:37

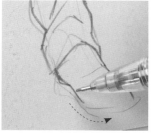
抓出鞋子形體。

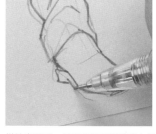
描繪出腳跟，並沿著鞋子形體畫上線條，賦予鞋子厚度。

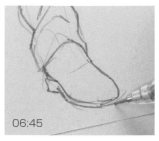
06:45

臉部重新描繪

07:08

● 關於臉部重新描繪
「臉部各部位的大小讓我很在意。因為眼睛跟耳朵的距離不一樣。」（森田先生談）

※從描繪出鞋子到開始擦去臉部的這段時間，總共經過了23秒。

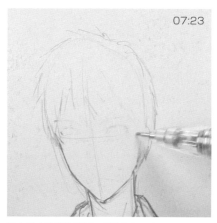
07:23

07:54

再次畫出臉部的構圖，並描繪出眼睛、鼻子、嘴巴、頭髮的草圖。

08:01

按照眼睛、鼻子、嘴巴以及頭髮的順序畫上主線。

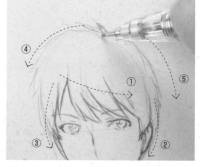

前髮左邊①，左耳與鬢毛②、右邊前髮、右耳③、輪廓線④⑤。

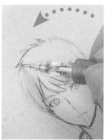

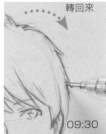
轉回來
09:30

描繪頭部右側輪廓線時要轉動紙張。

進入到全身的作畫後經過了9分30秒。臉部重新描繪與頭髮的作畫所需時間為2分22秒。

刻畫臉部細節

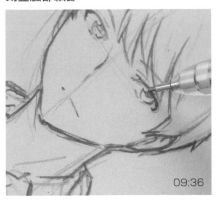

畫上筆觸，完成眼眸。

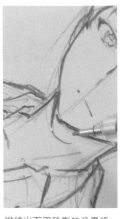

描繪出下巴陰影的分界線。

用筆觸畫上陰影。

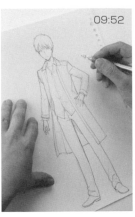

停下手邊動作，重新審視有無漏畫部分。

刻畫手肘及腋窩

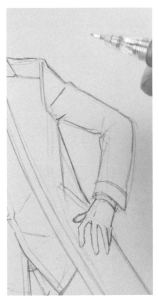

手肘外側部分因被撐開，呈現出沒有皺褶的平整感。

描繪手肘內側皺褶時，要注意大衣該有的厚實質地，並以略粗的線條畫出一個大區塊。

稍微補畫腋窩的皺褶線條。

修整左手手腕與袖子的線條，並加上一些筆觸。

描繪出袖口的橢圓後，主線完成。從主線作畫開始後經過10分5秒（從臉部重新描繪計算則是2分57秒。約3分鐘）。

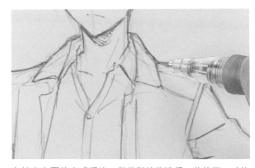

在拍完右頁的完成照後，稍微對線條進行一些校正。（約24秒～30秒）

作畫所需時間：**13分01秒（約13分鐘）**

85%

構圖	43 秒
草圖	2 分 13 秒
主線	10 分 05 秒
合計	13 分 01 秒

（※追加校正＋約 30 秒）

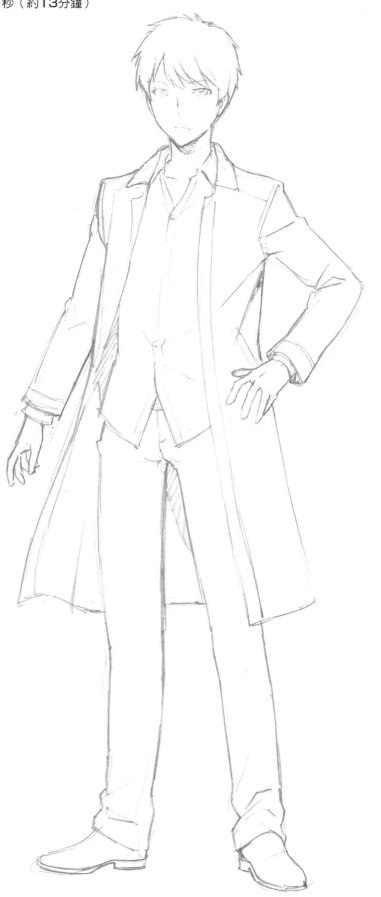

描繪表情

透過各式各樣的臉部方向與大小,描繪出各式各樣的表情,讓角色形象得以擴展開來。自己設計的角色會露出什麼樣的表情?什麼樣的角色才有意思?才有魅力?描繪時要一面帶著客觀的視點去思考這些要素,一面享受作畫的樂趣。

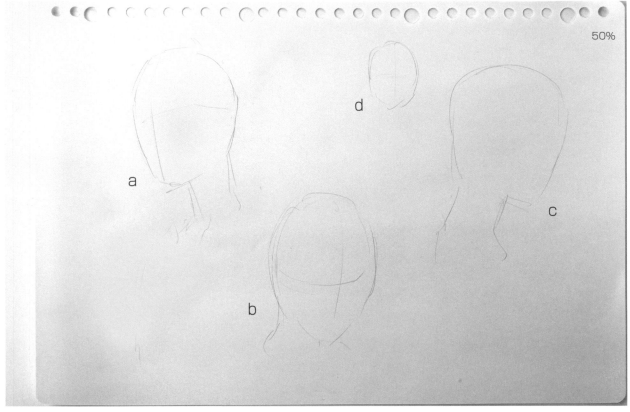

50%

構圖狀態

從a~d為止約27秒

準備4種構圖

請仔細觀察決定頭部大小的○形狀,以及十字構圖線有何不同之處。

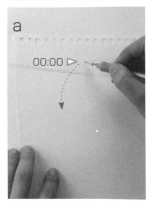

決定要如何使用紙張。就以「草圖方案」輕鬆描繪吧!

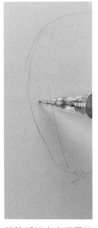

按照上面部分①~③、顏面部分④⑤、頭部後面這一側⑥,下巴⑦的順序進行描繪。

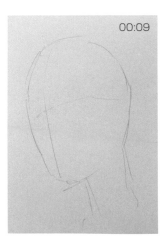

將臉部的十字構圖線描繪進去。

面向左方(頭部的長寬 約7cm× 5cm大小)

00:09

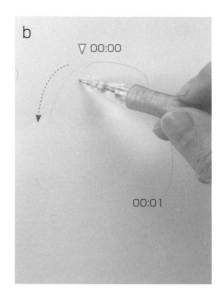

b ▽ 00:00

00:01

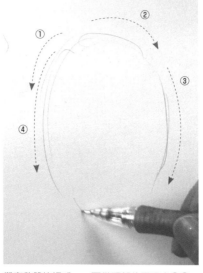

① ② ③ ④

00:07

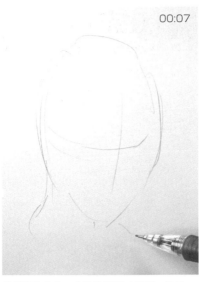

觀察整體協調感，一面從頭部的圓滑處①②、顏面這一側③及頭部後面④描出線條，一面打造出〇。

臉部面向右方，並微微朝下（長寬　約7cm×5.5cm）。

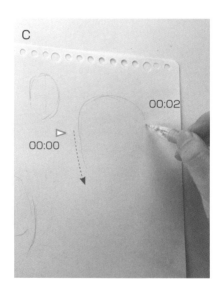

c 00:02

00:00

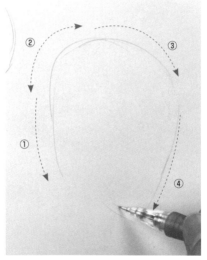

② ③ ① ④

00:06

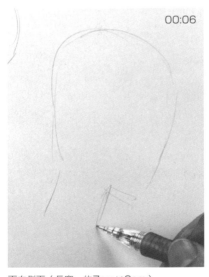

從頭部後面①抓出頭頂部分②～③的構圖，接著抓出顏面這一側④的構圖。

面向側面（長寬　約7cm×6cm）。

d 00:00 ▷

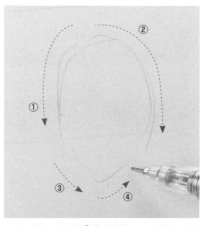

② ① ③ ④

00:04

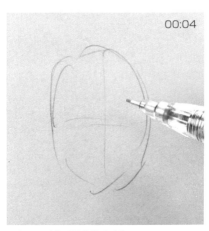

一面從側面的線條①描出線條，一面描繪頭部圓圓的形體，並抓出③④的下巴形狀。

面向正面（幾乎是實際尺寸）。

表情作畫a「喂」 …面向左邊、微微仰視視角、表情有張開嘴巴、能看見耳朵

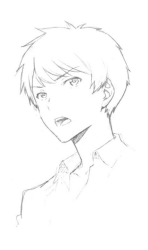

1. 草圖

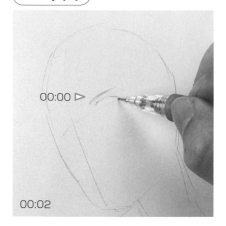

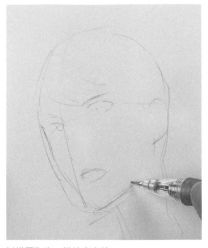

以構圖為底，描繪出表情。

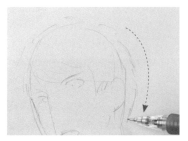

描繪出頭部後面頭髮髮量。

描繪出衣領。因為表情才是主體，所以這裡的衣服是採用一般的襯衫。

描繪出左邊的眉毛、眼瞼、眼睛。右眼也一樣描繪出來。

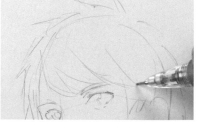

描繪出頭部前面輪廓線的構圖，並畫出前髮的草圖。

就算只是「描繪表情」，也不能只描繪脖子以上的部分，而是要連肩膀到胸部這一段都描繪出來。因為即使是極為簡單的表情，只要畫出上半身，角色風格就會鮮明起來。

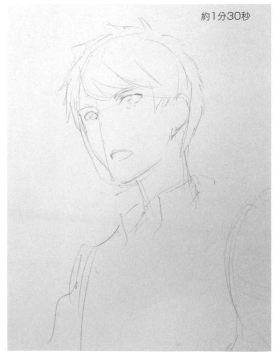

2. 意料不到的重新描繪

00:00

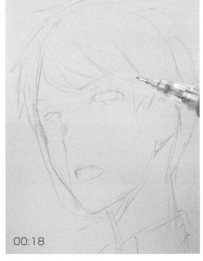

00:18

因為年齡的感覺有點不對，所以要進行修改（森田先生談）。

一面修整輪廓，一面重新描繪出臉部各部位，下巴下面也簡單加入一些陰影。

3. 畫上主線同時也補強草圖

00:00 ▷　　00:06

仔細地描出線條，將主線加粗。
（開始用橡皮擦修改後，經過約25秒）

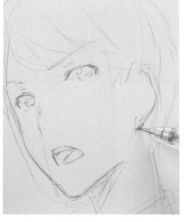

左眼→右眼→左眉→右眉→鼻子→嘴巴（輪廓、牙齒、舌頭）→臉部輪廓→耳垂結合處。

透過凹陷與起伏單純化的圖形呈現耳朵內側。

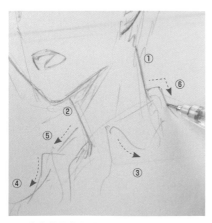

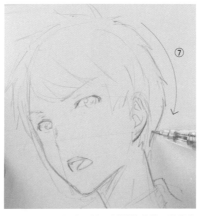

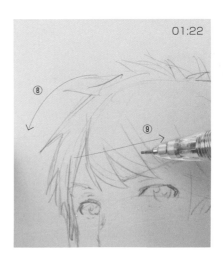

01:22

脖子①②描繪出主線，衣領③～⑥則是描繪出草圖。

頭髮要按照頭部後面這一側⑦接著⑧，然後⑨前髮的這個順序進行描繪。這些也是草圖的補強。

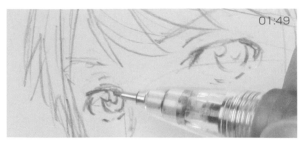

描出眼瞼的線條，
讓內眼角稍微明確
化。右眼的眼眸也
描繪上去。

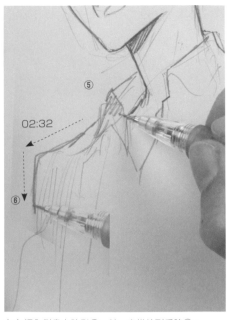

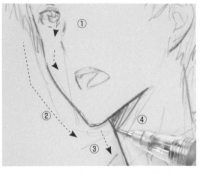

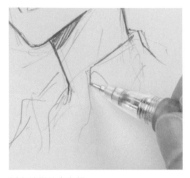

描繪出鼻梁的線條①，並讓臉部輪廓②以及喉嚨
線條③明確化。接著畫上咽喉的陰影④。

以主線描繪出衣領。

在衣領內側畫上陰影⑤，並一直描繪到肩膀⑥。

以主線描繪出頭髮及臉部各部位

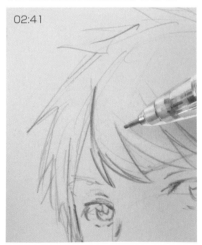

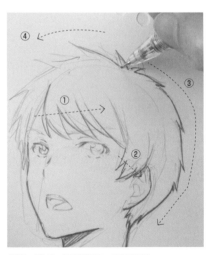

左眉毛→眼瞼→眼眸輪廓→右眉毛→眼瞼→眼
眸。

因應狀況需要，一面轉動紙張，一面進行描繪。

前髮→鬢毛→頭部後面→頭部前面。

描繪出眼眸內部（左眼→右眼）。

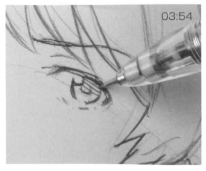

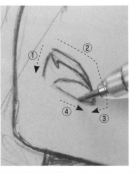

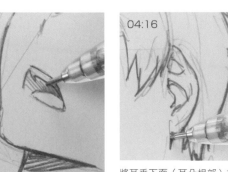

在眼眸內部畫上筆觸（左眼→右眼）。

透過嘴巴形狀①～③、舌頭、牙齒、④抓出嘴巴形狀，並畫上
筆觸。

將耳垂下面（耳朵根部）畫得濃
一點，主線作畫完成。

表情作畫 b 「呵…」 …面向右邊、微微俯視視角、眨眼示意

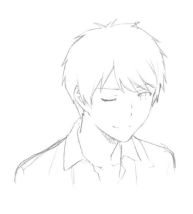

1. 構圖～草圖

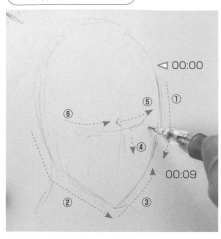

縱向的中心線。是一條往右方膨起的曲線。呈現「面向右邊」。

橫向的中心線。是一條稍微往下方膨起的曲線，呈現臉部稍微面向下方。

讓輪廓稍微明確化①～③，再畫鼻子④，並重新抓出橫向線條，同時畫上眼睛位置構圖⑤⑥。

構想好表情的模樣，描繪出嘴巴。

決定好髮分線後，抓出前髮的構圖。

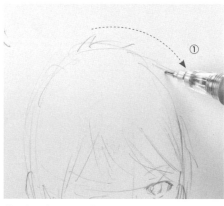

描繪出眼睛，並描繪出頭髮輪廓線。

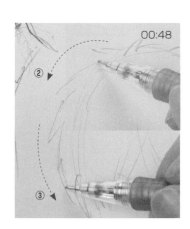

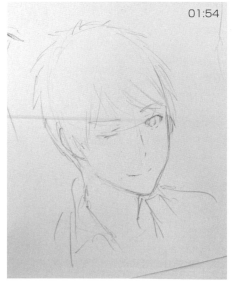

草圖完成。右眼是構圖狀態。

2. 畫上主線

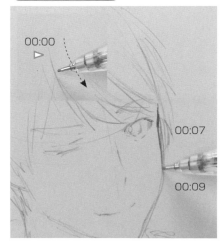

用稍微明確一點的線條，描繪前髮線條（00:00）後，進入輪廓線的作畫。

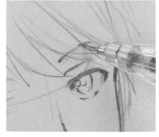

咽喉的陰影及眼睛、眉毛也要確實地描繪。

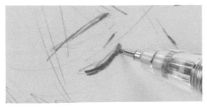

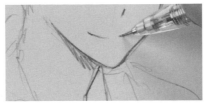

不強調笑意且靜靜闔上的眼睛，要用簡單且朝下的曲線描繪出來。

按照鼻子、嘴巴、頭髮、耳朵的順序進行描繪，接著再描繪襯衫。

領口要畫上右側①的線條後，再描繪出左邊②的線條。

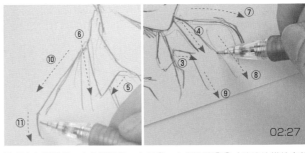

02:27

按照左衣領③④、右衣領⑤⑥、左肩⑦、左側胸膛⑧⑨（淡淡地描繪出草圖，接著直接描出主線，完成主線作畫）、右肩⑩⑪的順序進行描繪。

構圖	09 秒
草圖	1 分 54 秒
主線	2 分 34 秒
合計	4 分 37 秒

130%

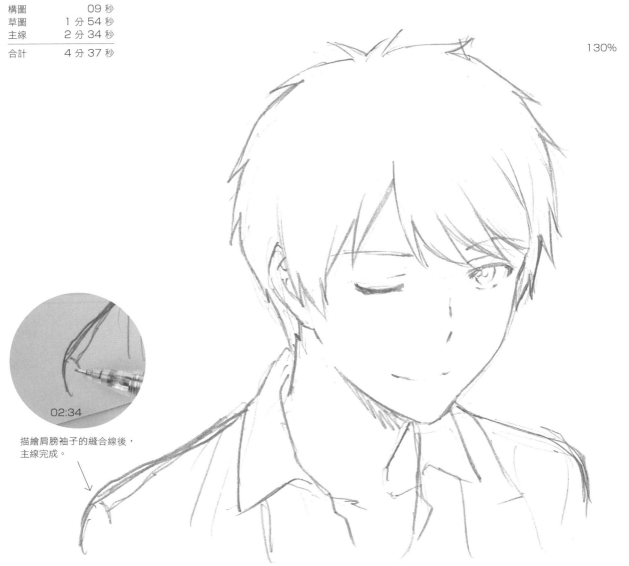

02:34

描繪肩膀袖子的縫合線後，主線完成。

表情作畫c「唔！（嚴肅）」 ⋯側臉

1. 構圖～草圖

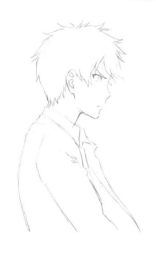

描繪頭部與脖子，並畫上縱向中心線。

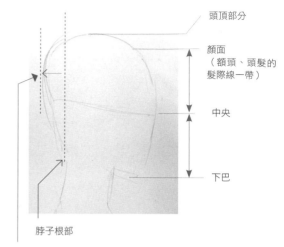

頭頂部分

顏面
（額頭、頭髮的
髮際線一帶）

中央

下巴

脖子根部

頭部後面的位置會比脖子根部還要後面。

頭髮的髮際線一帶

◁ 00:00

00:01

從頭髮的髮際線一帶畫上額頭的線
條。

眼睛位置要陷進去。

畫上下巴的線條，並描繪出耳朵。

描繪出眉毛、眼睛輪廓及
眼眸。

畫上前髮。

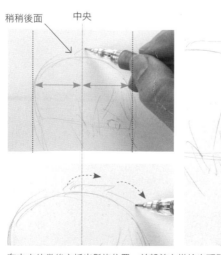

稍稍後面　　中央

在中央的微後方抓出髮旋位置，並朝前方描繪出頭髮輪廓線的構圖。

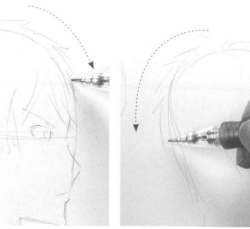

描繪出頭部後面的頭髮。

描繪軀體部分的草圖

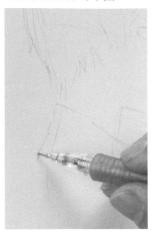

衣領

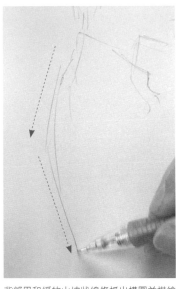

背部用和緩的山坡狀線條抓出構圖並描繪
出來。

從肩膀描繪出手臂。

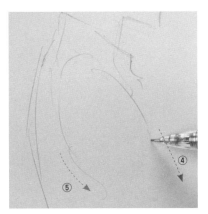

00:55

草圖完成（不到1分鐘）。

2. 畫上主線

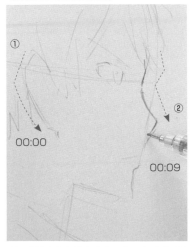

00:00

00:09

在耳朵輪廓線上描出線條，使耳朵形體明確
化後（約3秒鐘），再從眉間一帶開始畫上
主線。

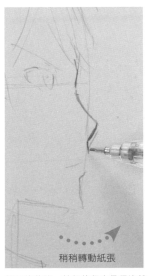

稍稍轉動紙張

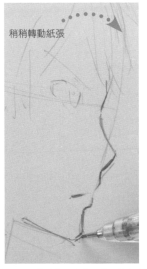

稍稍轉動紙張

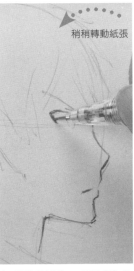

稍稍轉動紙張

顏面的曲線，其起伏程度是很複雜的。要因應線條方向的不同，很細膩地一面轉動紙張，一面進行作畫。

將頭髮的輪廓線再描繪得稍微明確點

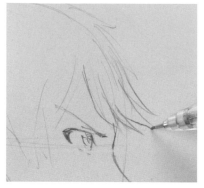

前髮

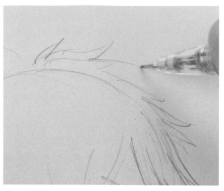

輪廓線前面

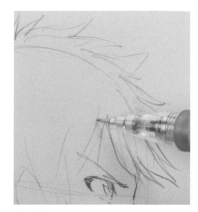

側面前髮

描繪出耳朵草圖。

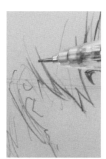

從髮分線往鬢毛方向畫上主線。

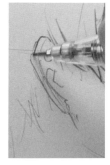

描繪出耳朵。

耳垂根部。

下巴的關節部分。以濃密的
線條，將這部分畫得明確一
點，呈現出剛強的感覺。

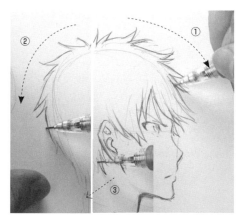

頭髮的輪廓線要按照①頭部前面、②頭部後面、③後
腦髮際線的順序進行描繪。

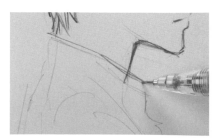

因為這是一幅大尺寸的畫，所以要在主線旁邊加
上一些細小的線條，呈現出衣領布料的厚度。

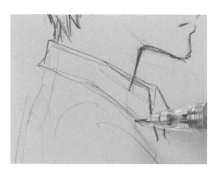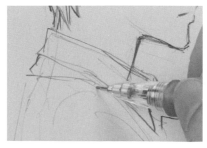

畫上大皺褶的線條，呈現出質感。

 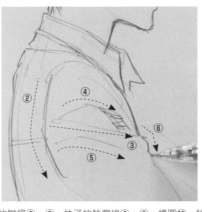 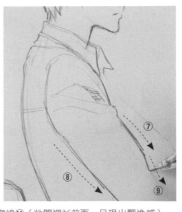 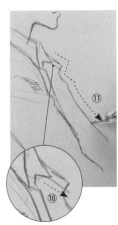

背部線條①、肩頭②、袖子的皺褶③～⑤、袖子的輪廓線⑥～⑨、構圖⑩、輪廓線⑪（敞開襯衫前面，呈現出飄逸感）。

加粗脖子線條，強調脖子與喉嚨的連結，並在咽喉處畫上陰影。

明確畫出下眼瞼的線條。

03:12

再描一次鼻梁線，結束作畫。

構圖		06 秒
草圖		55 秒
主線	3 分	12 秒
合計	4 分	13 秒

100%

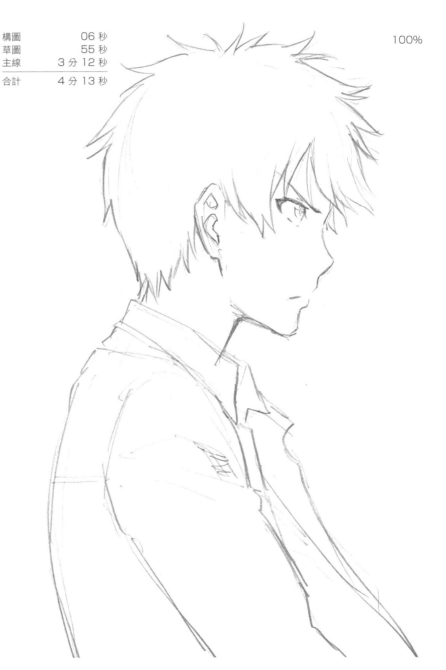

表情作畫 d 「嘿嘿」

…正面、稍稍面向上方、露出牙齒的笑容

1. 草圖

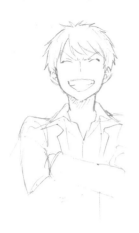

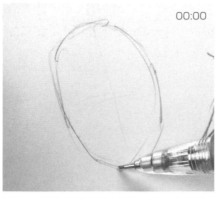

00:00

讓輪廓鮮明化（這裡為了方便描繪出橢圓的曲面，將紙張傾斜擺放）。

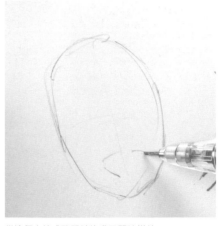

從這個表情成敗關鍵的嘴巴開始描繪。

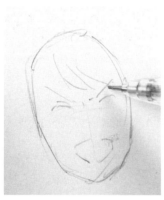

描繪表情的草圖。描繪右眼與左眼，使兩者呈左右對稱。接著按照右眉→左眉→前髮的順序進行描繪。

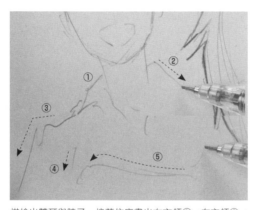

描繪出雙耳與脖子，接著依序畫出右衣領①→左衣領②→右肩③、再來右手臂根部④、環抱胸前的手臂⑤。

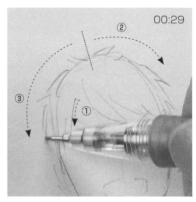

00:29

描繪出頭髮的草圖（到這邊約30秒）。

2. 畫上主線

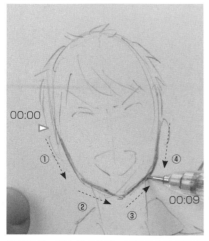

00:00

00:09

雖然這是一幅小尺寸的畫，不過因為臉部面向正面，所以要很慎重地進行描繪，使臉部輪廓呈左右對稱。

描繪出脖子與衣領。

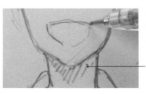

在下巴下方畫上陰影，並畫上嘴巴的主線。

筆觸所形成的陰影。

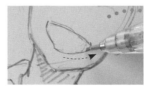

因為這裡的曲線很纖細，所以要傾斜擺放紙張描繪。

畫上牙齒線條，使其有「嘿嘿」的感覺。

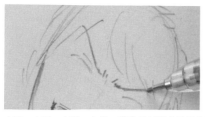 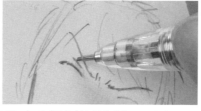

右眉→左眉→右眼→左眼。雖然只是單純的線條而已，但眉毛是相對勻稱的線條，眼睛的線條則是有加上外眼角略粗，內眼角略細這些「粗細上的不同」來進行描繪。

轉動紙張

畫上鼻梁，描繪出外眼角的線條加粗主線。

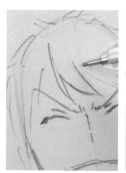

畫上前髮，並描繪左耳與右耳，同樣描繪出頭髮與衣服的輪廓線。

構圖	04 秒
草圖	29 秒
主線	2 分 02 秒
合計	2 分 35 秒

185%

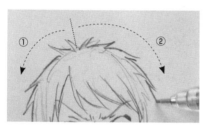

① ②

頭髮

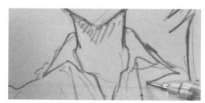

衣領

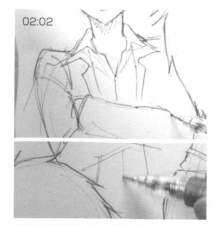

02:02

畫出右肩與手臂，最後畫上襯衫中央前面開合處的線條，主線作畫完成。

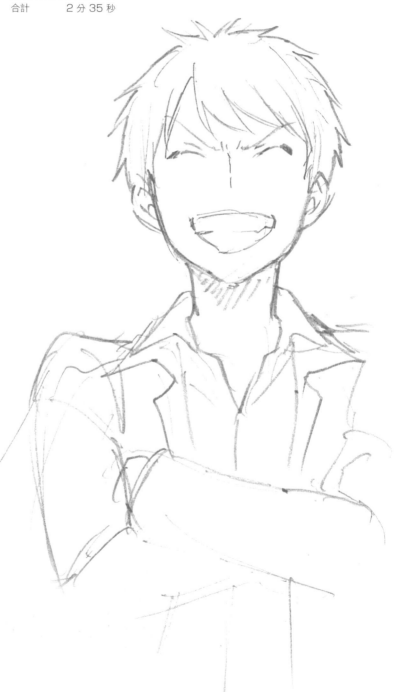

各種角色的設計

在職業畫家的製作現場，沒有明確的設計跟指定的狀態下就開始作畫是不常有的事情，不過，這裡我們反而特意請森田先生自由發揮「題目」，描繪出他所構思出來的事物。

少年

這裡選擇戶外派風格的活潑感覺。

1. 構圖～草圖

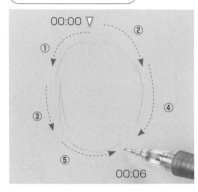

00:00 ▽

① ② ③ ④ ⑤

00:06

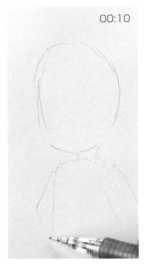

00:10

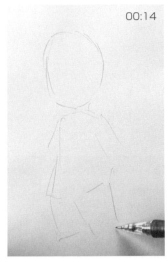

00:14

00:28

全身的構圖完成（28 秒）。

2. 一面進行草圖的描繪，一面畫上主線

描繪出可以讓人看出表情模樣的嘴角，並描繪出內眼角、帽子的構圖以及帽舌。

00:40

描繪完帽子的帽舌後，總覺得衣服有點空空蕩蕩，所以又在兩側描繪上小袋子。

00:42

稍稍轉動紙張

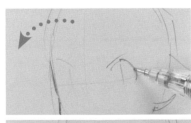

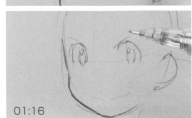

01:16

畫上臉部的輪廓線，並描繪出眼睛與眉毛的草圖。

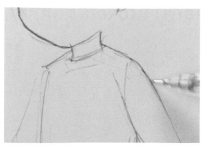

確定衣領周邊到肩膀這段形體。

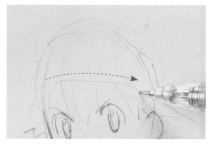

描繪帽子前面的邊緣，並描繪出前髮。

02:00

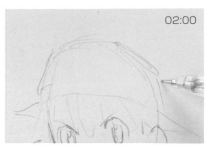

讓帽子的剪影圖明確起來。

02:10

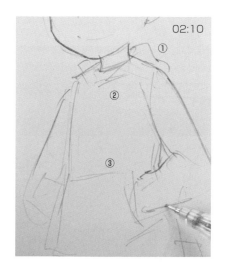

① ② ③

描繪連帽衫的後面部分①、前面②、口袋③，並在模樣明確化後，擦掉右手臂。

02:22

變更為Ｖ字勝利手勢。

02:48

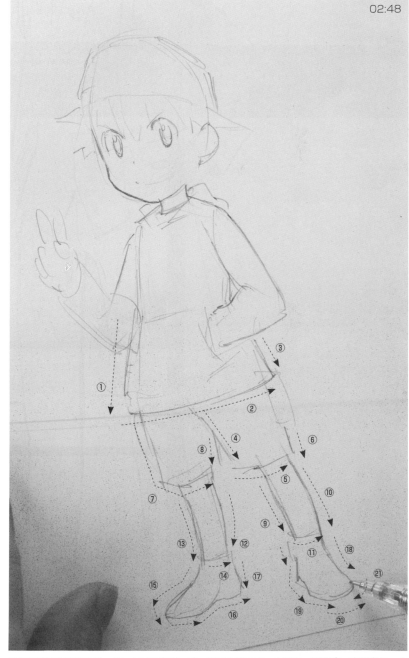

描繪連帽衫下面部分①～③、褲子左邊④～⑥、褲子右邊⑦⑧、左腿⑨～腳腕⑪、右腿⑫⑬、右腳腕～腳部（鞋子）⑭～⑰、左腳（鞋子）⑱～㉑，大略的全身草圖就完成了。

51

臉部輪廓

大大轉動紙張

適度轉動紙張

將臉部輪廓重新描上主線，使其更加鮮明化。

進入到連帽衫的作畫。

由上往下：按照脖子根部→上半身→下半身的順序進行描繪。

 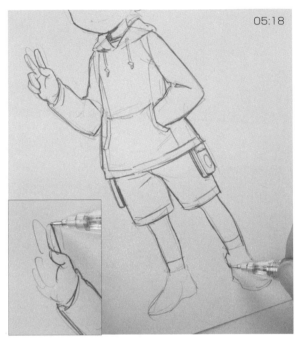

05:18

連帽衫的繩子是一次畫成的。不描繪草稿跟草圖時，建議要先規劃好繩子的位置、垂下方式以及長度，再進行描繪。

鞋子

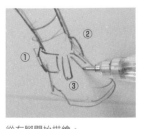 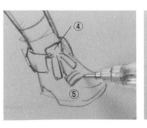 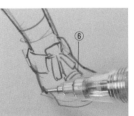

右腳

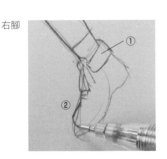

從左腳開始描繪。

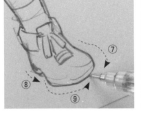 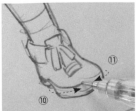 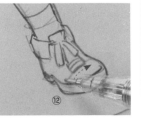

畫線條③時，進行形狀的修改。

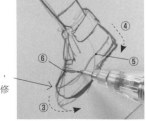

腳跟⑧要重複畫上線條加粗，呈現出厚度。

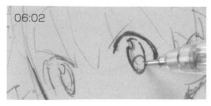

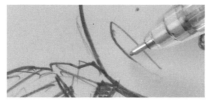

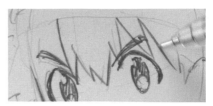

按照左眼→右眼→鼻子→轉動紙張後嘴巴→再次轉動紙張，左眉、右眉、前髮、耳朵的順序進行描繪。

構圖	28 秒	110%
草圖	2 分 48 秒	
主線	4 分 20 秒	
合計	7 分 36 秒	

描繪帽子的各部位後，描繪出帽子的輪廓線。

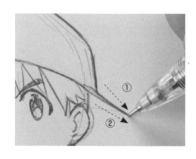

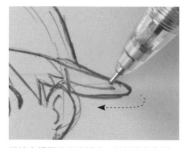

描繪出帽舌的突出部分，並刻畫出內側。

在頭髮邊緣的周邊畫上筆觸，完成主線。

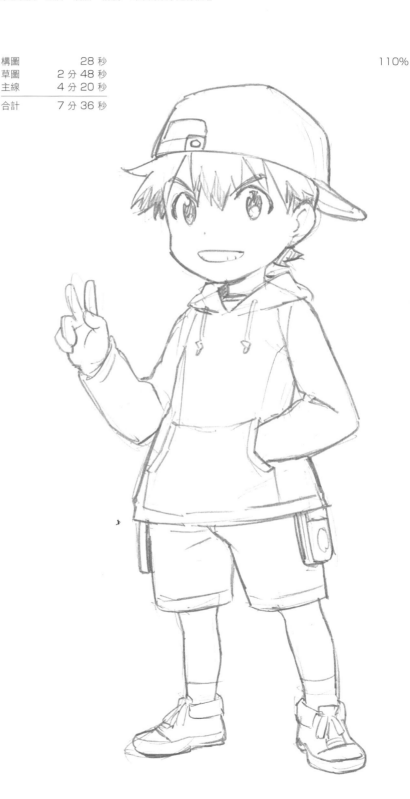

老人角色

看起來單純就只是個老人的角色，該如何描繪呢？現在我們就來看看，上了年紀這個特徵的作畫，該如何去掌握吧！

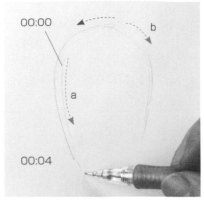

1. 構圖～草圖

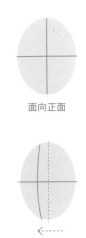

面向正面

面向斜面

描繪出頭部的構圖。是一個臉部有點長，呈縱長形狀的橢圓形。要像a與b那樣，一面輕輕畫上構圖線，一面抓出形體。

描繪出顏面的構圖與十字線，讓縱向的線條比較靠近外側。

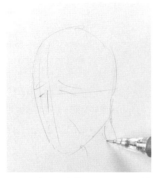

畫上眼睛鼻子的構圖，並將脖子描繪得細一點。

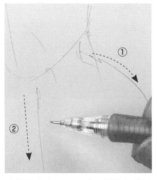

將背部①畫得圓一點，並將軀體的構圖②筆直往下畫出。

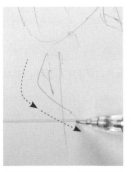

抓出肩膀的線條，並直接延長出來。

如此一來就成為一張可以讓人知道是前傾姿勢的剪影圖了。

在耳朵跟嘴角上描繪出鬍子的構圖。

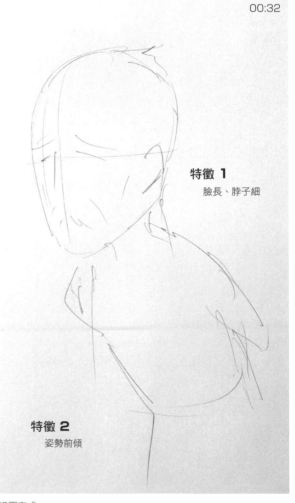

00:32

特徵 1
臉長、脖子細

特徵 2
姿勢前傾

構圖完成。

2. 畫上主線
一面描繪草圖，一面畫上主線。

00:00 ▷

00:04

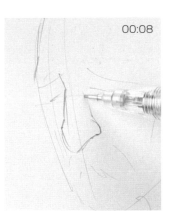

00:08

修整頭部前面的形狀，並描繪出鼻子。

要反映出頭蓋骨的形狀。

臉部各部位
描繪出皺紋、眉毛、鬍子、臉部輪廓、耳朵。

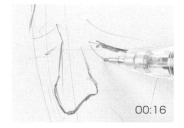

00:16

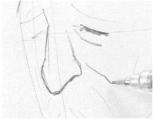

以中央的構圖線為參考基準，捕捉出眉毛的起點位置。

① ② ③ ④

00:22

將眼睛描繪成線條狀，並加上眼睛下方的皺紋。

形成在鼻子旁邊的皺紋。

毛茸茸的眉毛。

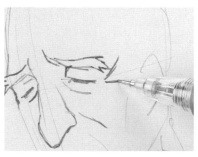

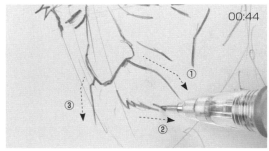

00:44

① ② ③

形成在外眼角的皺紋。若是Q版造形人物，皺紋畫3條感覺會比較剛好。

強調顴骨的線條。

鬍子。與眉毛一樣，都是只描繪輪廓的Q版造形風格，不過描繪時，要使其呈左右對稱。

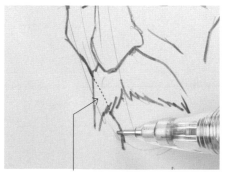

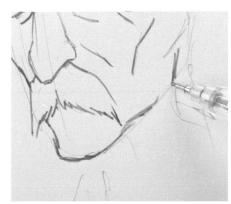

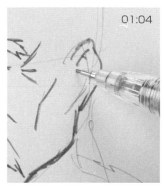

01:04

臉部輪廓。描繪時要留意被鬍子遮住的部分。有時也會畫上隱約的草圖或草稿。

從下巴周邊完成臉部輪廓。

抓出耳朵的輪廓，並描繪出耳朵內側。

頭髮

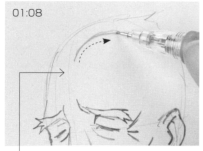

01:08

將中央的構圖線當成參考基準。

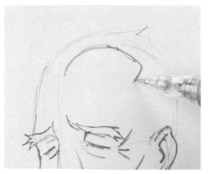

描繪出頭髮的髮際線。這邊沒有畫構圖也沒有畫草圖，是一次畫成的。累積作畫經驗，且描繪時有先規劃好明確的「完稿模樣」再去畫，就有可能實現一次畫成。

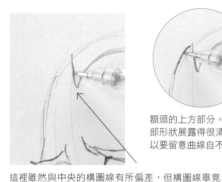

額頭的上方部分。因為頭部形狀展露得很清楚，所以要留意曲線自不自然。

這裡雖然與中央的構圖線有所偏差，但構圖線畢竟只是參考基準。因此描繪時，要在外觀看起來是中央的位置上進行作畫。

01:26

以頭部構圖線a為參考基準，描繪出頭髮的輪廓線b。描繪時要規劃好，讓頭髮形成一種帶有尖刺感的剪影圖，同時保持一定的髮量（請注意a與b這兩條曲線幾乎是描繪成相同的曲度）。

脖子以下

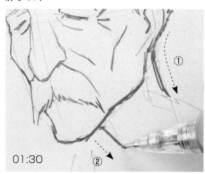

01:30

01:36

描繪出脖子，並以筆觸（斜線）在喉嚨處畫上陰影。

畫斜線時的方向。要盡可能地維持平行且等間隔。

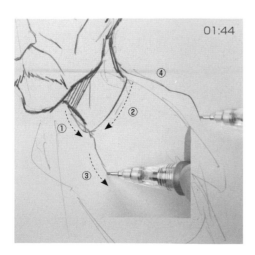

01:44

一面修整肩膀及身體的形狀，一面描繪成草圖。將肩膀畫得小一點，就會呈現出老人角色的感覺。

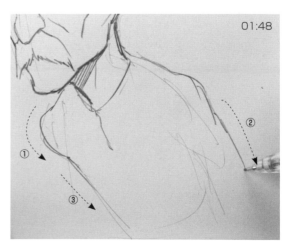

01:48

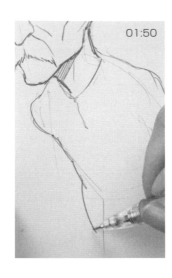
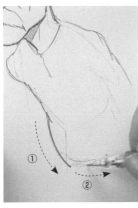

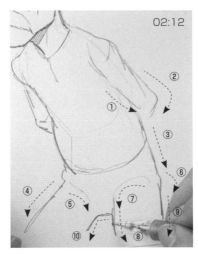

重新描出腹部線條①畫成主線。接著再畫上腰部線條②的草圖。

描繪出右手臂，接著左手臂①②、腰部線條③，再直接描繪出下半身的草圖。然後右腿④⑤、臀部⑥、左腿根部⑦到左腿⑧⑨、右腿與胯下部分⑩。

肚圍與腹部

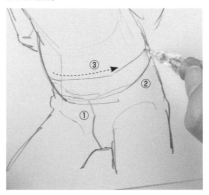
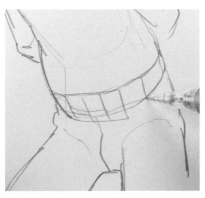
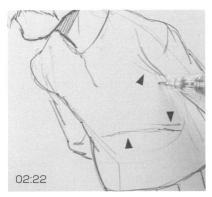

一面留意內搭褲開合處的線條①、肚圍下面部分的線條②以及肚子的圓潤感，一面畫出與線條②平行的線條③。

用來呈現肚圍樣貌的縱向線條。要注意轉角處的線條寬度。另外，此處是用直線呈現出肚圍的樣貌，而不是曲線。

在腹部與腋窩周邊加上皺褶。

☆☆ **下巴不見了！** 「在整體的協調感上，只有臉部變成了寫實風格，所以我就重畫了。」（森田先生談）

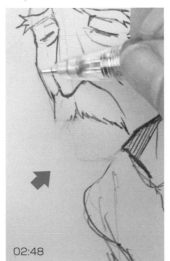

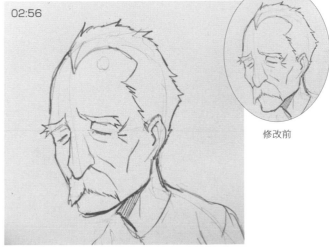

修改前

鬍子也進行微調整。

修改完畢。

輪廓線與刻畫

03:02

從衣領周邊陸續畫出肩膀、手臂、軀體的主線。

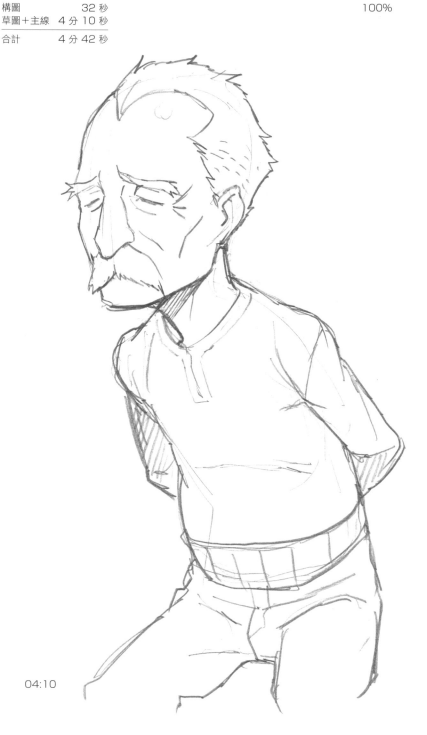

腋下周邊的皺褶也要畫得濃密一點，來進行強調。

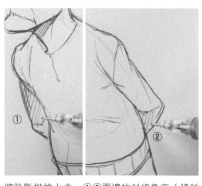

①②

將陰影描繪上去。①②兩邊的斜線角度（傾斜度）幾乎一模一樣。

構圖	32 秒
草圖＋主線	4 分 10 秒
合計	4 分 42 秒

100%

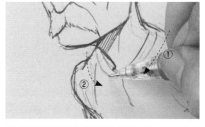

①
②

在領口周邊加上線條。

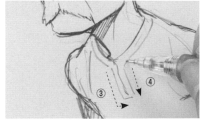

③④

頭髮剃邊的呈現。這裡是隨意將極短的虛線線條描繪進去。

再加上強調鼻梁的線條，主線的作畫完成。

04:10

語錄 （森田和明 ／ 聽眾Go office）

在拍照時，我們不時向森田先生詢問了一些單純的問題。這裡統整了一些他隨意說出的話語。

「從路人邁出一步」

而且，還要感覺是自己身邊就有的角色
<關於設計>

解說：「其他群眾」，也稱之為「路人」。換句話說，就算將該角色描繪出來，也還是會帶有「不顯眼」「會埋沒不見」「隨處可見」的感覺。而這裡所謂的「從路人邁出一步」，就是指「以脫離那種角色為目標！」的意思。為了突顯出角色形象，描繪時要有意圖地賦予該角色一個會讓人留下印象的個性或特色…等要素，好讓該角色顯得很突出。

「男子的軀體…沒有特徵。因此，體型會變得很基本型。描繪方式也會變得很固定。」

除非有特別要求說要瘦一點、胖一點或是肌肉發達點，那就另當別論了…
<語出男子全身的作畫>

「男子因為身體部位很多，所以在調整上很方便。」

就像下巴、鬍子、眉毛等部位。
如果是女子，一旦有意識到該角色是一個美女或是長得很可愛，就會有不能變動的部分。
<語出少年的設計>

「男子背面…呈現出堅硬感的曲線。」

<語出背部的作畫>

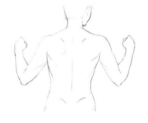

「一開始先畫頭部，再從頭部到脖子，然後脖子到軀體。

脖子前面的線條會決定鎖骨線條。
鎖骨一決定，肩膀就會確定。
肩膀一決定，背部就會確定。」

<語出有點俯視視角的身體作畫>

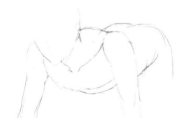

「…就算畫了再多，如果傳達不出用意就沒意義了。」

在還沒有定案時，先畫成斜線或是塗黑，「透過強弱對比進行呈現」我想應該也是可行的。
<關於設計・刻畫>

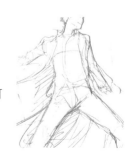

大叔型角色

描繪看看常常用在反派跟頑固大叔這種角色上的「嚴肅臉孔」吧！

先從臉部設計開始

短髮、方臉、粗脖子角色、藍領階級。

1. 構圖

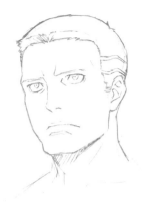

00:00 ▽

00:02

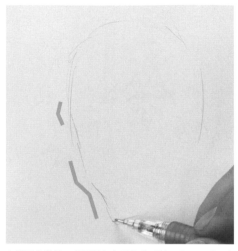

在構圖的階段，就要將角色形象的那種凹凸不平感反映出來。

00:07

2. 草圖

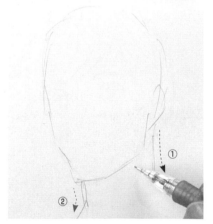

① ②

一直描繪到脖子部分，構圖就完成了（10秒）。

00:11

在中央畫上鼻梁的線條。

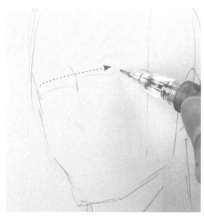

淡淡地畫上橫向的構圖。

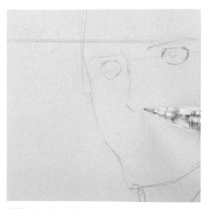

左眼→右眼→左眉→右眉→鼻梁→鼻孔。

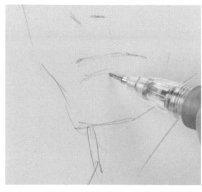

將嘴巴構想成很狂野的模樣，描繪嘴巴線條與嘴唇陰影。

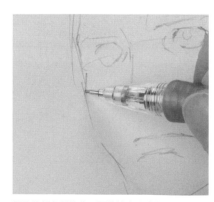

描繪臉部各部位後，再將輪廓明確化。

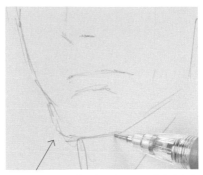

雖然一般都是説「四角形的下巴」「尖尖角角的下巴」，不過還是要帶著圓潤感。

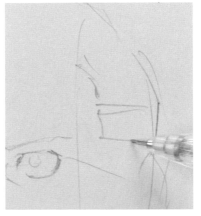

在側面畫上剃過髮的模樣。

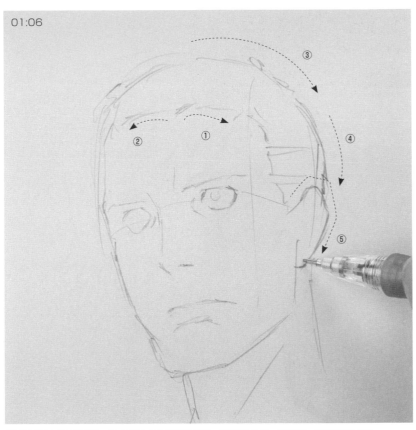

01:06

髮型是構想成短髮剃髮。依序描繪出額頭邊緣①②、輪廓線③④、耳朵⑤，草圖就完成了。

3. 畫上主線

00:00

從輪廓開始描繪。

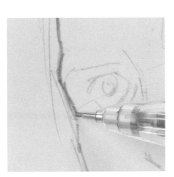

將頭蓋骨的起伏反映出來。

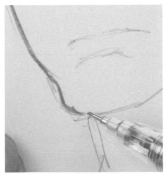

描繪出下巴的突出處。

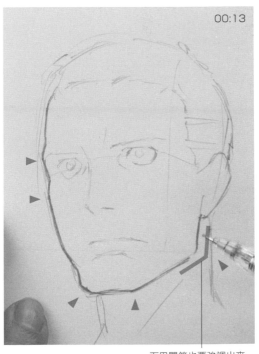

00:13

下巴關節也要強調出來。

▶ 記號…呈現出嚴肅感覺的重點所在。

描繪臉部各部位

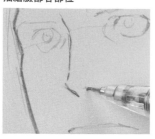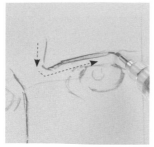

鼻梁→鼻孔→左眉毛→右眉毛→左眼（輪廓）→內眼角的皺紋→左眼的眼眸→右眼（輪廓～眼眸）。

眉毛是2條線條。因為作畫上是配合右眉的高度與粗細進行的，所以描繪時要先畫出上面的線條，再與寬度對齊。

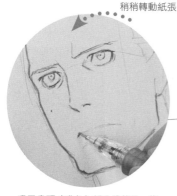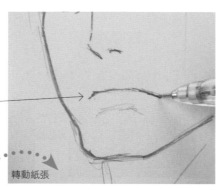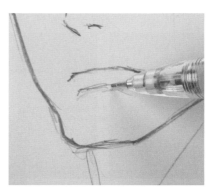

稍稍轉動紙張

嘴巴盡頭（嘴角）部分雖然是一條極短的直線，但單單為了在描繪這條短短的線條時不出錯，還是要轉動紙張。

轉動紙張

將紙張的方向轉回來，再進行描繪。

描繪下嘴唇的線條，並用筆觸畫上陰影。

描繪耳朵、身體、頭髮

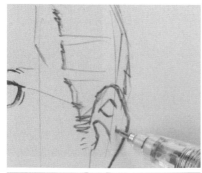

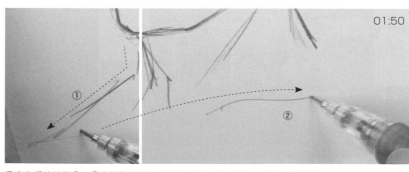

01:50

畫出右肩的線條①，②的鎖骨則要注意脖子周邊的前面部分，並從右肩畫過去。

脖子的線條，要一面加粗描出主線，一面描繪出結實模樣的形象。

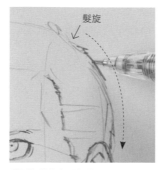

髮旋

從髮旋描繪出頭部後面。

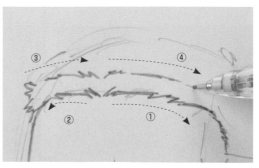

③ ④ ② ①

頭部前面則是從髮際線①②描繪出來。

轉動到幾乎橫置

稍微轉動

頭部上面部分的線條,是將紙張幾乎橫置後,再從髮旋部分描繪出來的。而短髮會展現出頭部本身的形狀。因為這邊是既和緩且長的曲線,所以描繪時要很慎重。

描線加粗。

刻畫

150%

咽喉陰影的斜線要刻畫得略粗。如此一來就會反映出角色的狂野感跟粗獷的感覺。

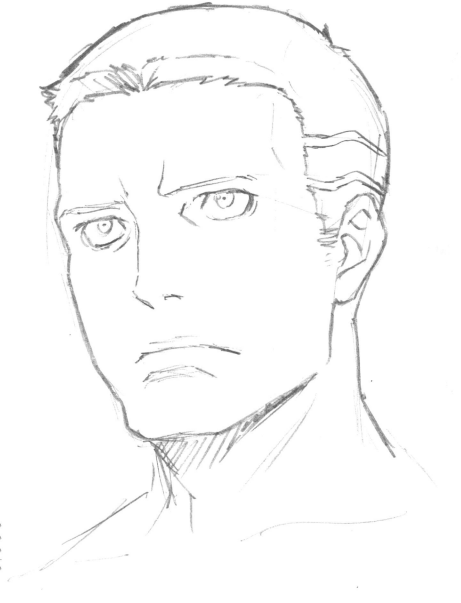

02:54

描繪側頭部的剃髮,主線作畫完成。

構圖	10 秒
草圖	56 秒
主線	2 分 54 秒
合計	4 分 0 秒

「大喊的臉部」作畫

主題是「帶著有點仰視視角大喊的臉」。一起來學習「牙齒和舌頭這些嘴巴內部」要如何作畫吧！

2. 構圖～草圖

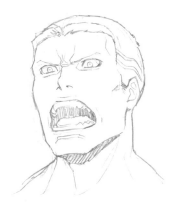

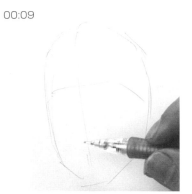

00:00

00:05

因為是一張大大張開嘴巴的臉，所以構圖時是描繪出一個縱長較長的○。

00:09

畫上十字構圖線，構圖就完成了。為了畫出些微的仰視視角，橫向的線條要描繪成一條有點朝上的曲線。

面向正面

朝向斜面
＋微微仰視視角

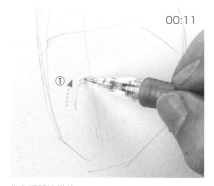

00:11

從上顎開始描繪。

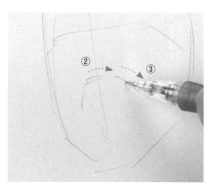

嘴巴大大張開的梯形形狀，在描繪時要特別留意線條、角度切換的地方。

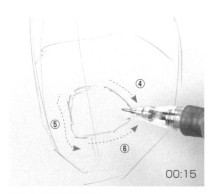

00:15

描繪出嘴巴整體的形狀。

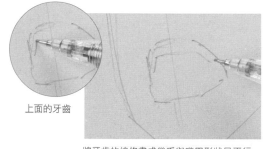

上面的牙齒

將牙齒的線條畫成幾乎與嘴巴形狀呈平行。

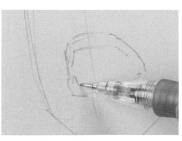

同樣描繪出下面的牙齒。

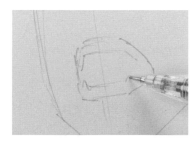

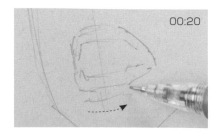

00:20

畫上嘴唇的線條。

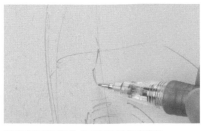

以中央的構圖線為參考基準描繪出鼻子。

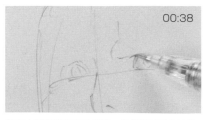

00:38

注意大喊表情該有的模樣，描繪眉目間的皺紋，並畫上眼瞼的線條。

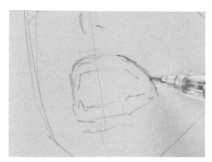

再稍微修整一下草圖的線條。

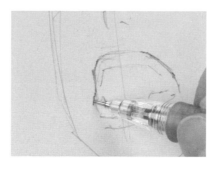

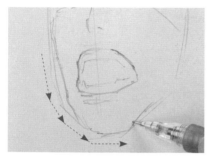

00:47

描繪時，要注意嘴巴兩端（嘴角）的位置，使其左右高度相同（水平一直線）。

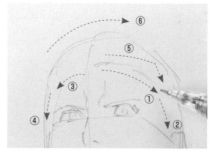

描繪臉頰到下巴這一段輪廓的草圖。

畫上髮際線的構圖，頭部也描繪整體輪廓線的草圖。

01:20

修整頭部後面的形狀。

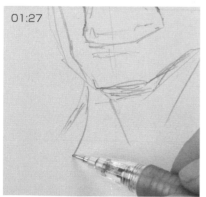

01:27

描繪出脖子與胸鎖乳突肌，草圖完成。

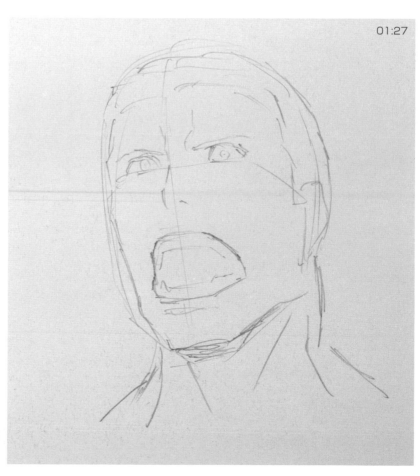

01:27

2. 畫上主線

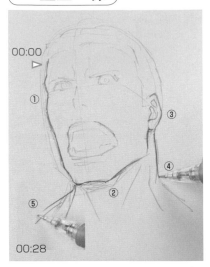

00:00
▷

① ③ ④ ② ⑤

00:28

從臉部輪廓①，一直畫到下巴周邊②、耳朵③、脖子④、斜方肌⑤，接著進入嘴巴的作畫。

在著手進行牙齒作畫之前，先描繪下嘴唇的線條。

描繪眉頭間的皺紋。

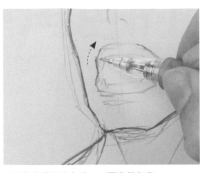

一面描出嘴巴的主線，一面進行作畫。

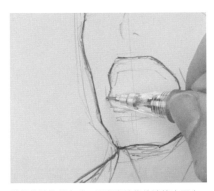

將線條連接起來時，要留意線條的連接自不自然。

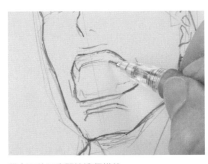

從上面的牙齒開始進行描繪。

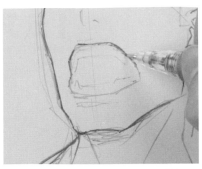

雖然看起來像是直線，但其實全部都是曲線。

•••••• 稍稍轉動紙張

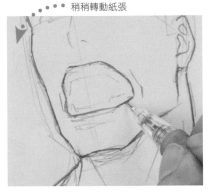

稍微將紙張斜擺一點，線條較容易描繪。

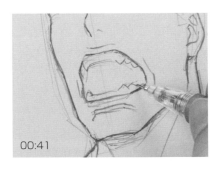

00:41

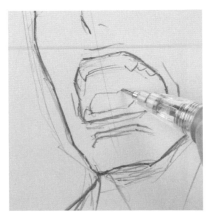

描繪出嘴巴內部、舌頭的草圖。

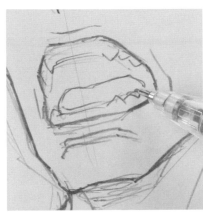

以主線進行描繪。

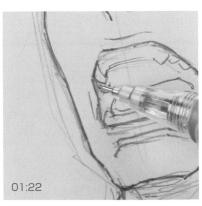

01:22

上顎的形狀是U字形。描繪臼齒時，要以彎進到深處的感覺作畫。

描繪內眼角

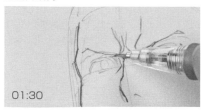

01:30

右眉→右眼→左眉→左眼。

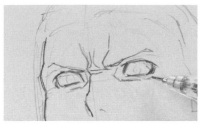

描繪內眼角的皺紋。

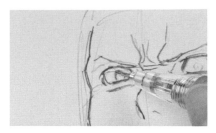

眼眸要從右眼開始畫。

描繪頭髮

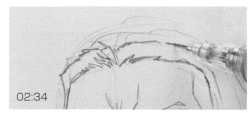

02:34

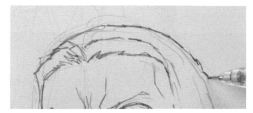

用來呈現魄力的刻畫

畫上強調顴骨的筆觸。

在下巴下面畫上陰影。

這裡因為想要將大喊的感覺以及張開嘴巴的「氣勢」呈現出來，所以縱向斜線畫得很緊密。

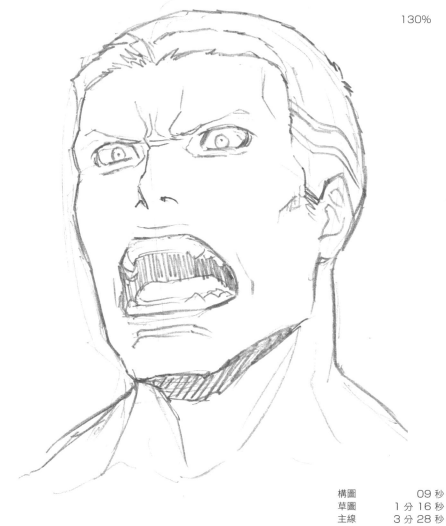

130%

構圖	09 秒
草圖	1 分 16 秒
主線	3 分 28 秒
合計	4 分 53 秒

03:28

嘴巴張開的作畫順序

來看看嘴巴的作畫，如何將牙齒與舌頭描繪進去。

185%

草圖

主線

構圖

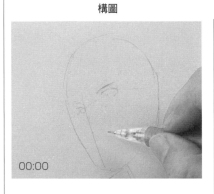

00:00

00:00

00:00

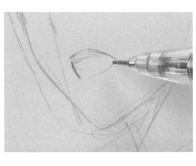

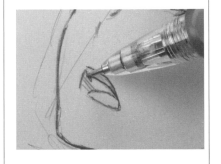

00:04

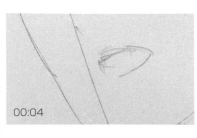

00:05

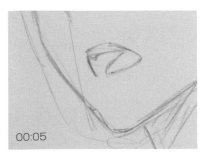

00:09

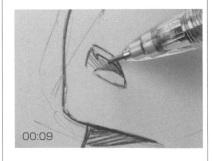

第 **2** 章

學習身體

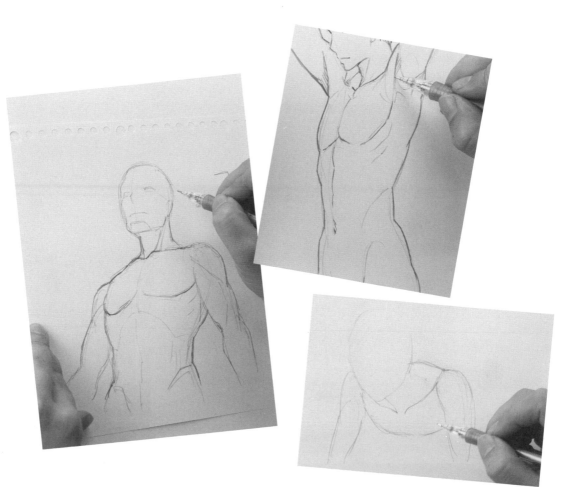

描繪軀體

身體的各部位
各個部位的基本名稱

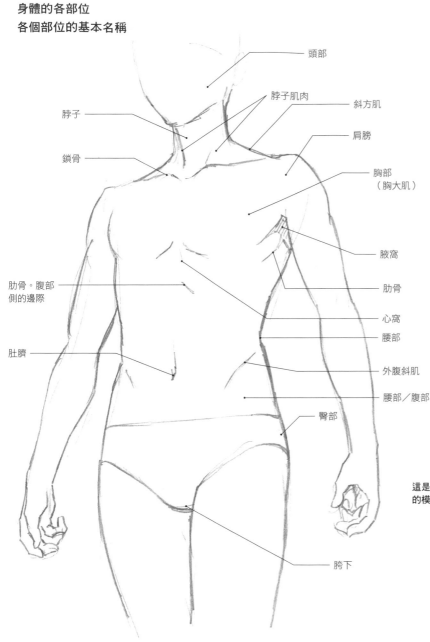

- 頭部
- 脖子肌肉
- 斜方肌
- 肩膀
- 胸部（胸大肌）
- 脖子
- 鎖骨
- 腋窩
- 肋骨
- 心窩
- 腰部
- 肋骨。腹部側的邊際
- 外腹斜肌
- 肚臍
- 腰部／腹部
- 臀部
- 胯下

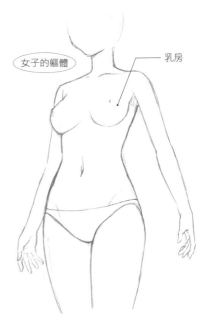

女子的軀體

- 乳房

與男子的不同之處
- ・脖子很細
- ・肩膀寬度比男生窄
- ・腰部的內凹腰身很明顯，臀部的橫向突出很顯目

這是將女子軀體大小縮放成與男子相同，然後重疊起來的模樣

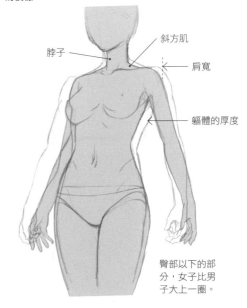

- 脖子
- 斜方肌
- 肩寬
- 軀體的厚度

臀部以下的部分，女子比男子大上一圈。

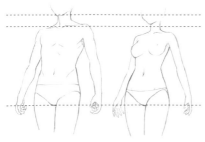

男子下巴的位置
男子肩膀的高度

這是請森田先生「分別用男女描繪出相同姿勢」的比較圖。正常作畫下，女子會比男子小約5％左右。如果沒有特別指定或設定，這種圖就是在作品當中並列在一起時的比較圖。

1. 構圖

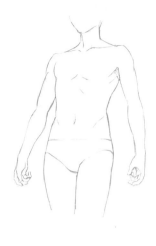

00:00 ▷

00:04

畫出橫線作為頭部、脖子、軀體上面部分的參考基準。這裡是想像成鎖骨連成了1條線。

相當於胸部的部分。是直線。

00:26

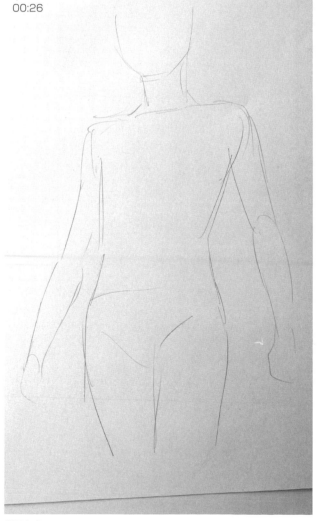

軀體整體的剪影圖。要構想好軀體的厚度、腰部的位置這些作畫完時的形體模樣，再來進行描繪。

決定胯下的位置。

在軀體的稍微外側處，抓出肩膀的構圖，並描繪出手臂。

構圖完成。

2. 草圖

00:00 ▷

00:04

畫出臉部輪廓，並描繪出脖子。

從脖子處描繪出斜方肌，並將鎖骨位置抓在中央附近。

描繪出左邊的鎖骨。

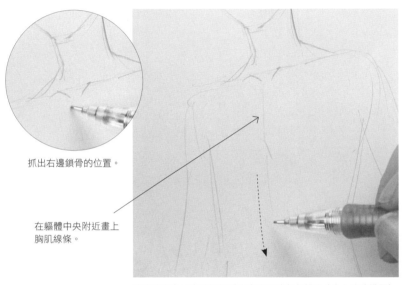

抓出右邊鎖骨的位置。

在軀體中央附近畫上胸肌線條。

淡淡地畫出用來捕捉軀體中央位置的參考基準（中心線的構圖）。

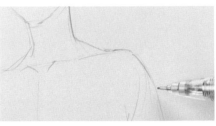

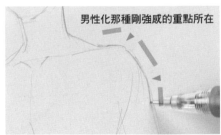

男性化那種剛強感的重點所在

肩膀要以帶有直線感的線條來組成。強調肩膀的肌肉，是呈現出男性化的重點之一。

男生身體剪影圖的重點 …要以帶有直線感的曲線來進行描繪

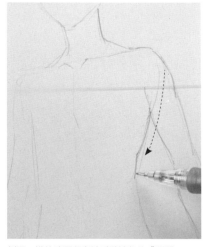

側面。描繪時要留意被手臂遮住的「軀體」。

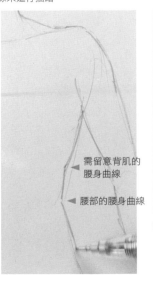

需留意背肌的腰身曲線

腰部的腰身曲線

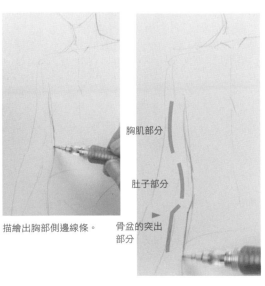

描繪出胸部側邊線條。

胸肌部分

肚子部分

骨盆的突出部分

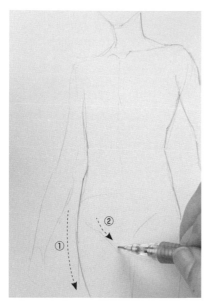

畫出腿部的輪廓線，並描繪出胯下。

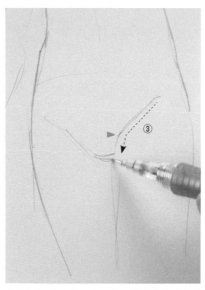

大腿根部的線條，也要使用帶有直線感的線條。（►是角度「急遽」改變的地方）

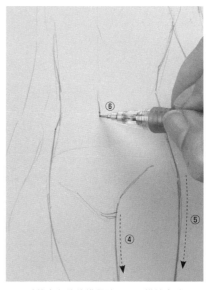

一面看著中心線的構圖線，一面描繪出肚臍，使肚臍⑥位於中央。

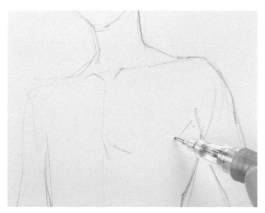

胸肌的線條，要構思好肌肉的隆起感。描繪時，則要意識到胸肌是有連接到腋窩下面的。

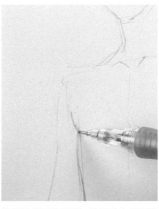

這部分等同於腋窩。這裡的作畫要讓軀體、胸部明確化。

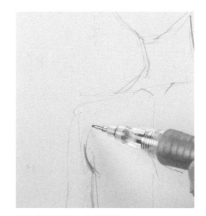

描繪出胸肌肌肉的隆起感。

肩膀到手臂、手掌的作畫

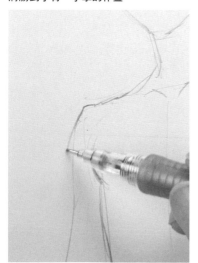

從右肩一直描繪到手臂、右手掌。

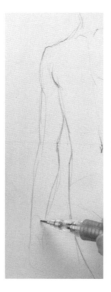

手部部分要將草圖描繪成剪影圖狀。

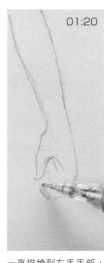

01:20

一直描繪到左手手部，草圖就大致完成了。

比較看看草圖與畫完主線的圖，這兩者之間的不同吧！

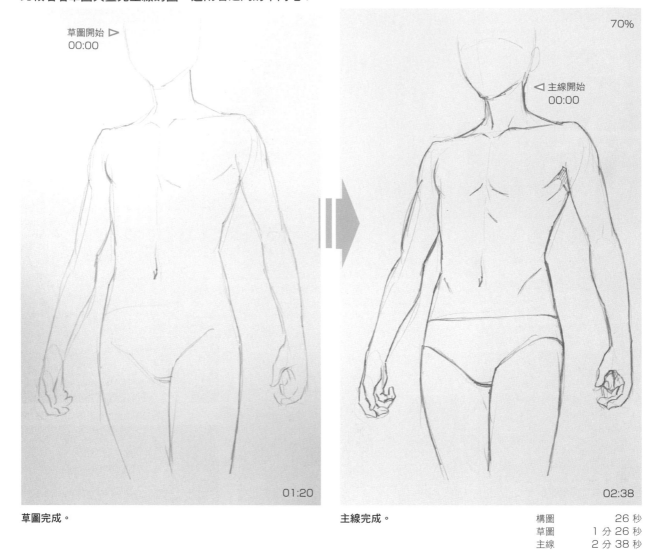

草圖開始 ▷
00:00

70%

◁ 主線開始
00:00

01:20

草圖完成。

02:38

主線完成。

構圖	26 秒
草圖	1 分 26 秒
主線	2 分 38 秒
合計	4 分 30 秒

3. 畫上主線

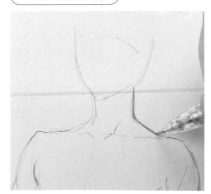

雖然這裡的作畫省略掉了臉部，但還是有畫上
象徵臉部方向的十字構圖線。主線則是從脖子
開始畫起。

稍稍轉動紙張

① ②

因為這是一個帶有些許仰視視角的構圖，所以
肩膀到鎖骨這一段的線條會是直線。

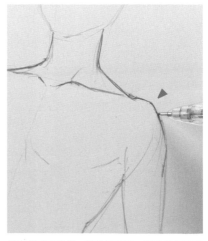

描出草圖的線條。描繪肩膀時，要注意骨頭的
硬度。

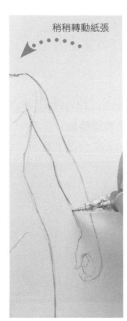

稍稍轉動紙張

按照左肩→左手臂→
左手掌→軀體的順序
進行描繪。

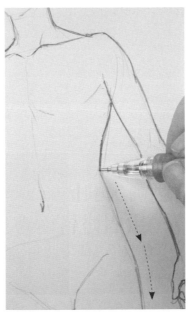

左側就這樣直接描繪到腰部與腿部。

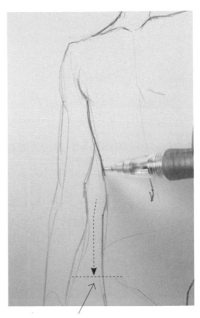

右側則是畫到這裡後停下作畫。因為右腿是
一條很微妙的曲線，所以留到後面再來描
繪。

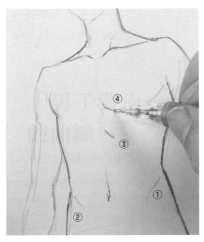

外腹斜肌①②，心窩（肋骨邊緣的局部線條）
③、胸肌④。從軀體的下面部分往上加上線
條，呈現出軀體的模樣。

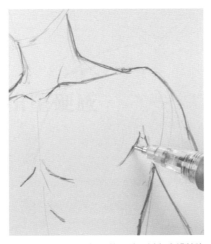

胸肌線條要畫得比較收斂一點，以免太過於強
調肌肉。

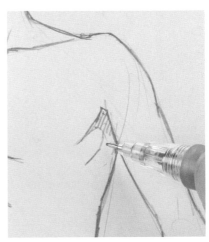

在腋窩下面以斜線畫上陰影。這樣就會產生軀
體的厚度、重量與立體感。

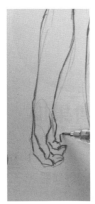

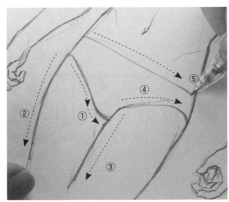

描繪出右手臂→右手掌、腿線與內褲。

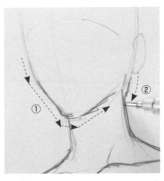

畫出下巴周邊的輪廓線①，並描繪出
頭部後面。要確實掌握到頭部與脖子
之間的連結。

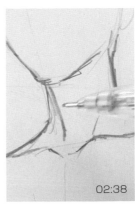

02:38

描繪胸鎖乳突肌，作畫完成。

學習頭部、脖子、軀體之間的連結

一般上半身，理所當然地會描繪出「頭部、脖子、軀體」。現在我們就來試著透過仰視視角所觀看到的胸部以及從斜後方所觀看到的胸部，對各部位的連結進行再確認。

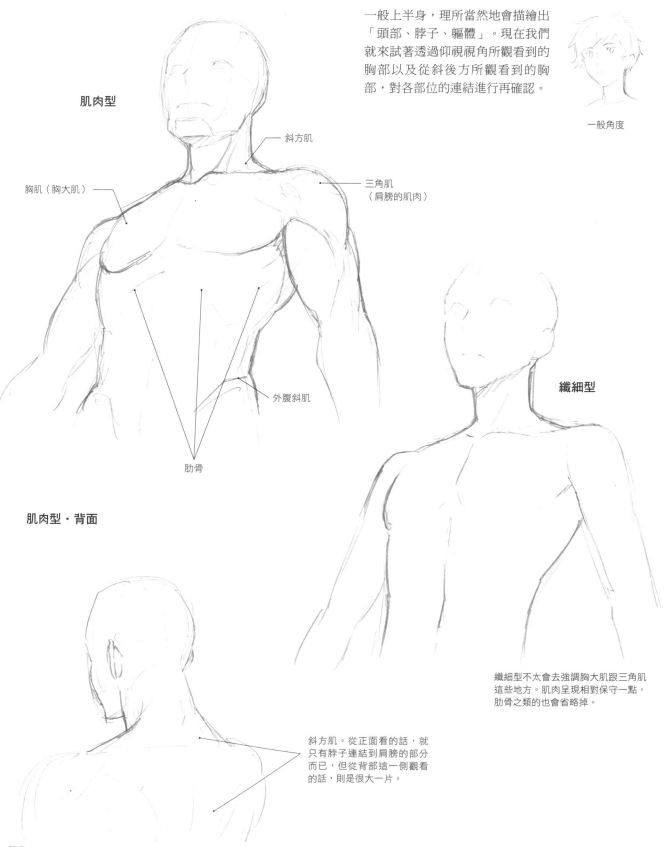

一般角度

肌肉型

斜方肌

三角肌
（肩膀的肌肉）

胸肌（胸大肌）

外腹斜肌

肋骨

纖細型

肌肉型・背面

纖細型不太會去強調胸大肌跟三角肌這些地方。肌肉呈現相對保守一點，肋骨之類的也會省略掉。

斜方肌。從正面看的話，就只有脖子連結到肩膀的部分而已，但從背部這一側觀看的話，則是很大一片。

肌肉型・斜正面

這裡透過有點仰視視角的頭部以及軀體的描繪方法，學習頭部、脖子、軀體之間的連結。

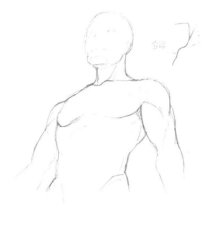

1. 構圖

描繪出頭部的〇。一面擬定額頭、顏面、下巴等地方的樣貌，一面進行描繪。

畫上下巴下面部分的構圖。

下巴下面

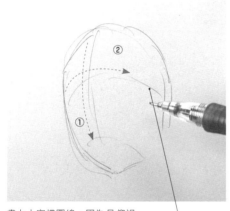

畫上十字構圖線。因為是仰視視角，所以顏面的橫向線條②要用朝上膨起的曲線描繪。

頭部側面幾乎是直線。

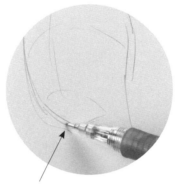

頭部與脖子之間的接續點。要捕捉出頭部的根部。

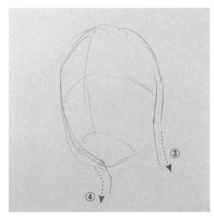

描繪出脖子。

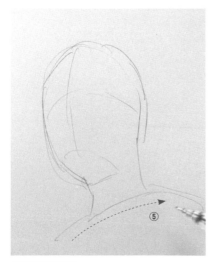

抓出軀體的構圖。

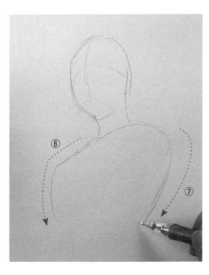

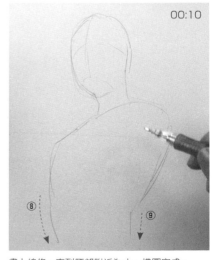

畫上線條一直到腰部附近為止，構圖完成。

2. 草圖

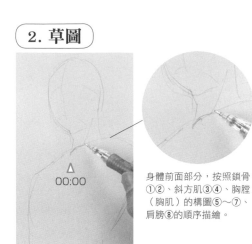

00:00

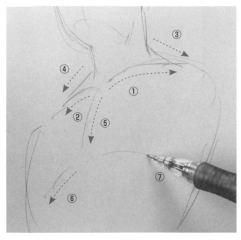

身體前面部分，按照鎖骨①②、斜方肌③④、胸腔（胸肌）的構圖⑤～⑦、肩膀⑧的順序描繪。

肩膀的位置會比軀體構圖還要外面。

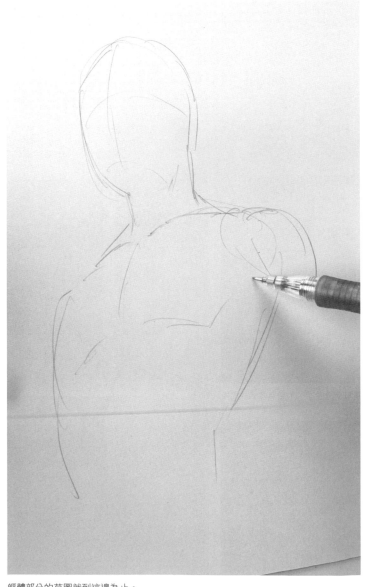

軀體部分的草圖就到這邊為止。

手臂、腰部、頭部的草圖

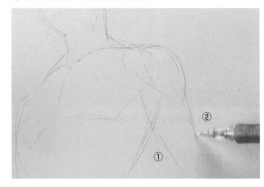

①②左手臂
③右手臂
④軀體腰部
⑤頭部的校正
（下巴、眼睛的構圖、頭部後面的校正等）
草圖完成。

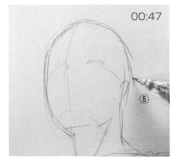

00:47

3. 畫上主線

頭部到鎖骨

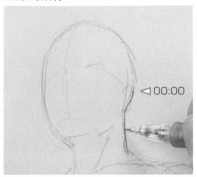

◁00:00

從耳朵的輪廓線描繪出脖子。

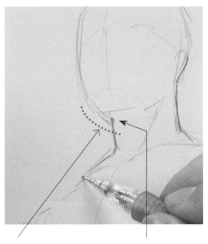

構思好頭部這裡的轉角,決定前方這一側脖子線條的位置。

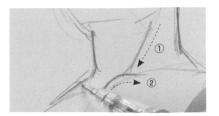

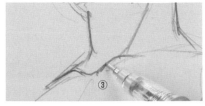

描繪出胸鎖乳突肌的線條①、右側的鎖骨②,而描繪③時,則是要注意到是從斜方肌連接出來的。

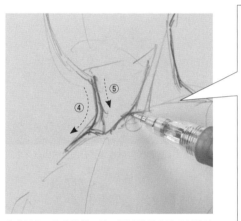

修整斜方肌的線條④,並不斷試著描出脖子以及脖子肌肉的主線⑤,確認鎖骨的位置與形狀。

重點之處的解說　鎖骨與胸鎖乳突肌

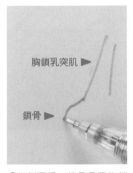

胸鎖乳突肌 ▶

鎖骨 ▶

「從側面看,鎖骨是跟胸鎖乳突肌的線條連接起來,並往前突出去的」。

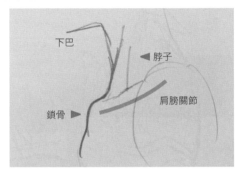

下巴

▲ 脖子

鎖骨 ▶

肩膀關節

「描繪時要特別留意胸鎖乳突肌有連接到鎖骨的突出處,但因為鎖骨本身是描繪出一條曲線連接到肩膀,所以以仰視視角描繪時,需要注意到這個連接之處,再捕捉出曲線」。

肩膀到手臂

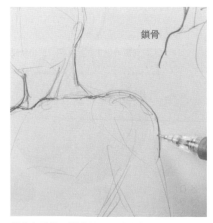

鎖骨

描繪出肩膀。雖然鎖骨在構造上有繞到肩膀後面,但在這個角度下,看起來會像是跟肩膀連結在一起。

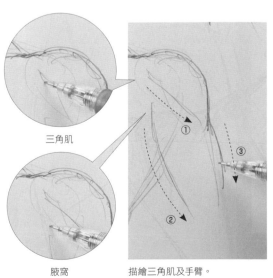

三角肌

腋窩

描繪三角肌及手臂。

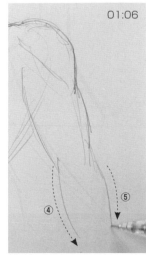

01:06

手臂與軀體 按照手臂肌肉化→背面這一側的線條→右肩→軀體前面的順序進行描繪。

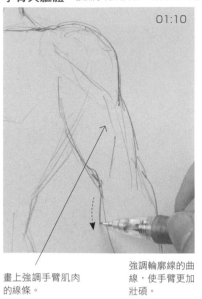

01:10

畫上強調手臂肌肉
的線條。

強調輪廓線的曲
線，使手臂更加
壯碩。

用曲線組成肌肉發達且強而有力的肉體。

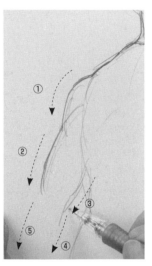

①
②
③
⑤
④

描繪出右手臂。

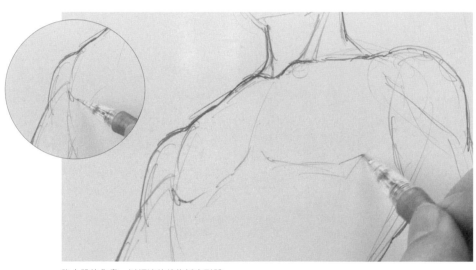

胸大肌的作畫。以輕淡的線條抓出形體。

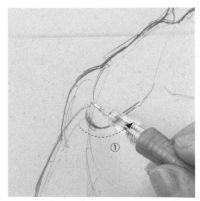

①

從下方這一側將線條加粗。

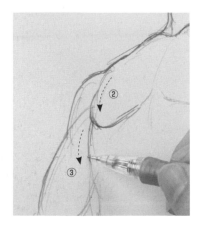

②
③

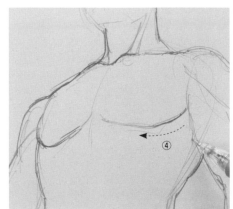

④

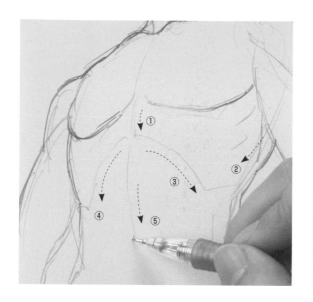

※在這之後會著手進行頭部的立體作畫（P.82下面），這邊就直接看身體的作畫吧！

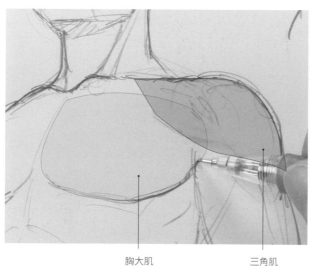

胸大肌　　　　　　三角肌

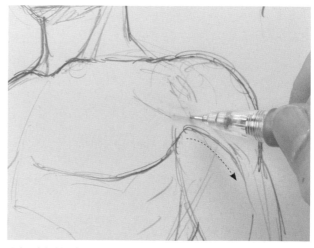

胸大肌在解剖學上，會鑽入到三角肌的下面，而這裡則是描繪成像是連接在一起，呈現出有鍛鍊過身體的肌肉感。

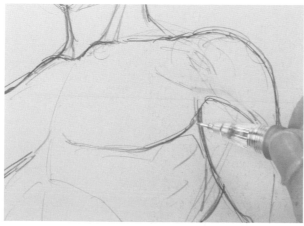

畫上陰影。

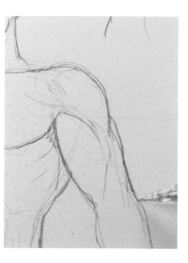

03:02

將左手臂的線條加濃，並稍微校正脖子周邊的線條，主線作畫完成。

95%

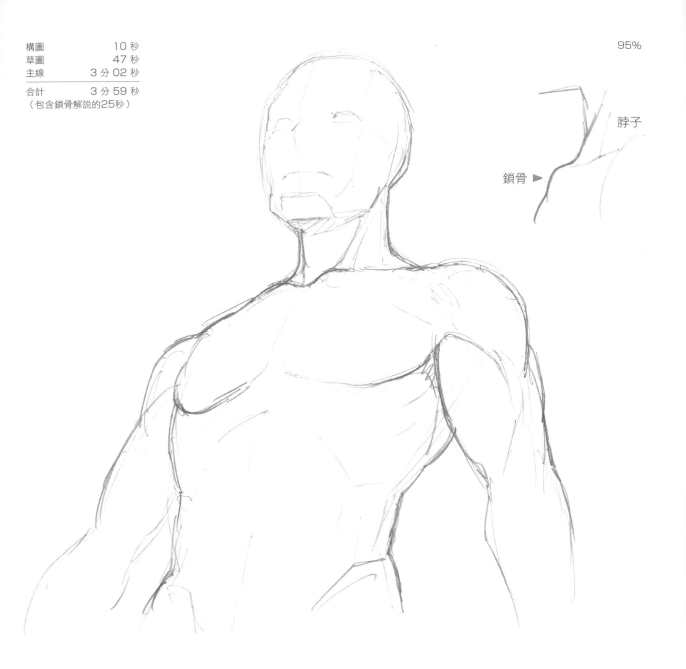

脖子

鎖骨 ▶

補充　頭部的作畫

00:00

將仰視視角所觀看到的下巴，
描繪成像一個圖形。

按照嘴巴→鼻子→左眼→右眼→整
體頭部的順序進行描繪，讓形體明
確化，並畫上下巴下方的陰影。

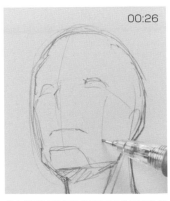

00:26

畫上讓顏面的正面與側面區分開來的截
面線。

肌肉型・斜背面

將背面這一側的頭部、脖子與軀體之間的連結捕捉出來吧！

1. 構圖～草圖

00:00 ▷
00:06

將頭部後面描繪成草圖。⑧將會是脖子的根部。

描繪出脖子，接著描繪出斜方肌。

畫出用來捕捉軀體部位的構圖線。

00:19

描繪出肩膀，接著描繪出三角肌的構圖。

2. 畫上主線

00:30

描繪出斜方肌、脖子與頭部的輪廓。

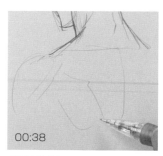

00:38

肩胛骨的構圖。

右側肩胛骨、靠攏脊椎骨的部分。

00:58

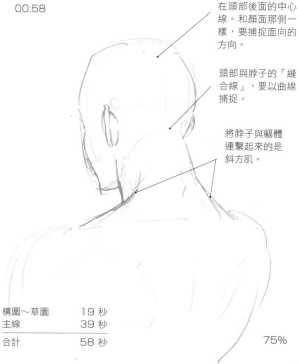

在頭部後面的中心線。和顏面那側一樣，要捕捉面向的方向。

頭部與脖子的「縫合線」，要以曲線捕捉。

將脖子與軀體連繫起來的是斜方肌。

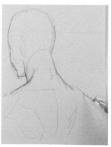

描繪出右肩並捕捉出肩膀寬度，接著描繪出背部的線條。

畫出用來捕捉耳朵位置（對齊左右高度）的橫線，並描繪出耳朵。

構圖～草圖	19 秒
主線	39 秒
合計	58 秒

75%

纖細型・斜正面

將肌肉型進行透寫，描繪出纖細型。

這是在肌肉型剪影圖上面，疊上纖細型的比較圖。

肌肉型

單單將肌肉型的完稿圖鋪在下面再描出線條，是沒有辦法畫出纖細型的。因為描繪時，要把肌肉型的完稿圖當成是「構圖」來利用才行。要變更肌肉型的什麼地方才會變成纖細型呢？我們就來看看這些作畫時應該要知道的明確想法吧！

1. 一面描繪草圖，一面畫上主線

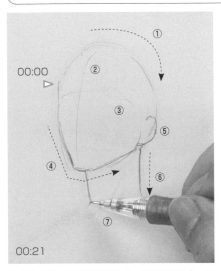

臉部輪廓①→十字構圖線②③→將線條畫濃④→耳朵⑤→脖子⑥⑦。

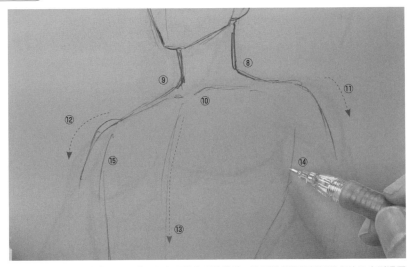

左右兩邊的斜方肌⑧⑨、鎖骨⑩、左右兩邊的肩膀⑪⑫。除了臉部和脖子都畫得比肌肉型還要瘦以外，肩膀寬度也畫得比較窄，構圖線⑬一面抓出，一面觀看頭部與肩膀寬度。軀體也要配合肩膀寬度畫得比較細一點⑭⑮。

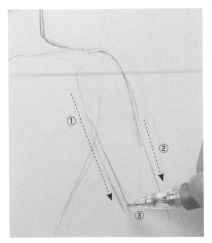

手臂要按照①→②→再稍微修改細一點③的順序進行描繪。

將軀體線條加粗，確定形體。

確定頭部、脖子、軀體的樣貌。

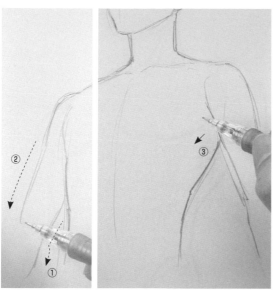

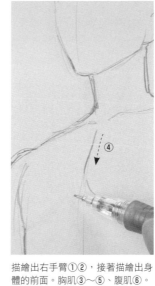

描繪出右手臂①②，接著描繪出身
體的前面。胸肌③～⑤、腹肌⑥。

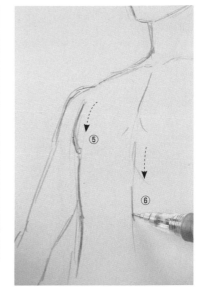

作畫時間　1 分 56 秒　　　　　　　　　　　　　　　　　　　　90%

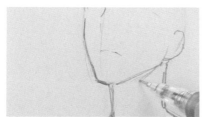

鼻子

嘴巴、下巴的陰影

眼睛

01:56

畫上胸鎖乳突肌，接著調整鎖骨的線條，並修整
左邊的斜方肌跟右肩的線條，作畫完成。

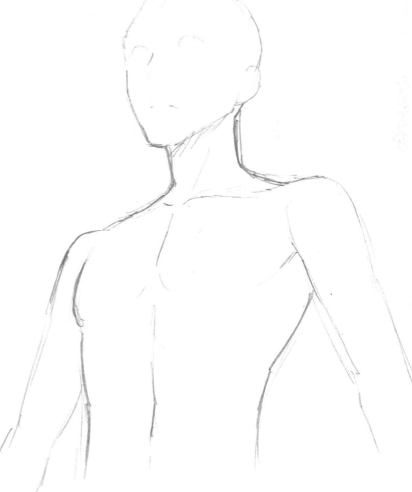

學習軀體、腋窩與手臂

這是一個身材細長健美的男子舉起雙手的姿勢。身體的線條全都是由曲線建構出來的，我們就來學習一下男性化的作畫訣竅，如何讓曲線看起來像是直線。

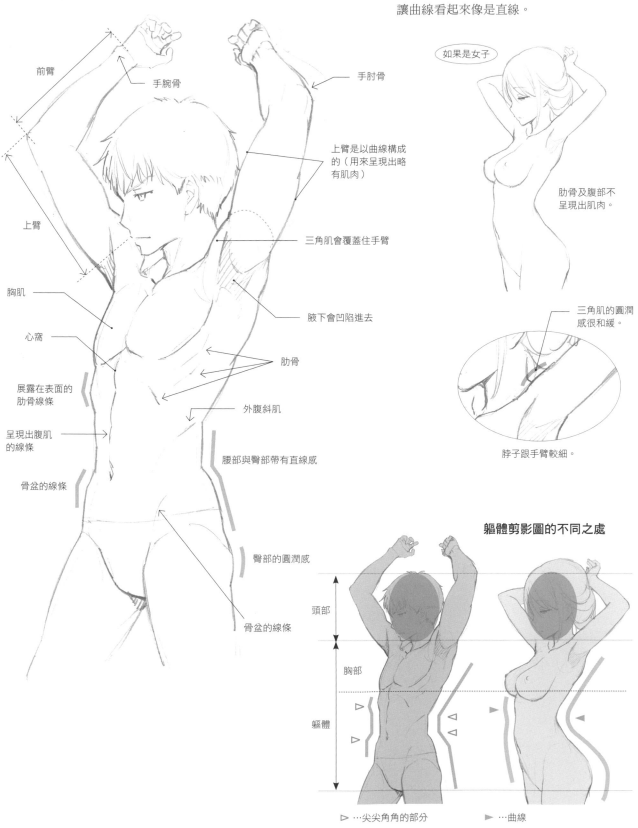

前臂

手腕骨

上臂

胸肌

心窩

展露在表面的肋骨線條

呈現出腹肌的線條

骨盆的線條

手肘骨

上臂是以曲線構成的（用來呈現出略有肌肉）

三角肌會覆蓋住手臂

腋下會凹陷進去

肋骨

外腹斜肌

腰部與臀部帶有直線感

臀部的圓潤感

骨盆的線條

如果是女子

肋骨及腹部不呈現出肌肉。

三角肌的圓潤感很和緩。

脖子跟手臂較細。

軀體剪影圖的不同之處

頭部

胸部

軀體

▷ …尖尖角角的部分　　▶ …曲線

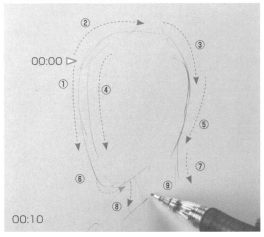

1. 構圖～草圖

抓出手臂根部的構圖。

這一帶

頭部①～③、顏面的縱向線（中央線）④、頭部後面⑤、下巴⑥、脖子⑦⑧、鎖骨⑨。

肩膀、手臂、軀體（構圖）

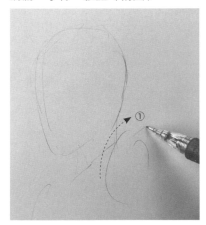

描繪出①肩膀的肌肉（三角肌）。

描繪手臂到肩膀的剪影圖②③⑤。④的線條則是為了清楚捕捉出手臂與軀體之間的關係。

畫上右邊鎖骨⑥與中心線的構圖線，畫出軀體前面的線條⑦。因為手臂是舉起來的狀態，所以鎖骨會是斜的。如果舉起的是雙手，左右兩邊的鎖骨則是會呈V字形。

描繪出軀體前面部分⑦，再描繪出背面這一側⑧。

⑨～⑬要交互輪流從前面、背面畫上線條，同時抓出整體的形體。

左右手臂、頭部、軀體的構圖

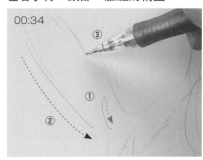

右肩的構圖①、右手臂（上臂部分）②③。

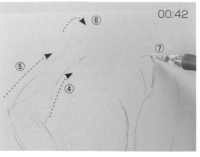

粗略地描繪出整體手臂的姿勢。右前臂部分④
⑤、右手掌⑥、左前臂部分與手掌⑦。

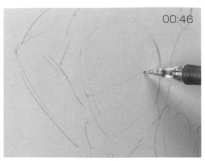

畫上用來捕捉眼睛跟耳朵位置的橫向構圖線。

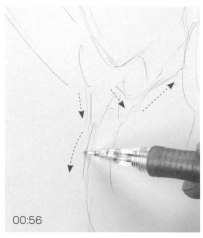

稍微修整鎖骨跟腋窩周邊以及胸部的輪廓線，
抓出肌肉的構圖。

畫上用來捕捉中央位置的線條。

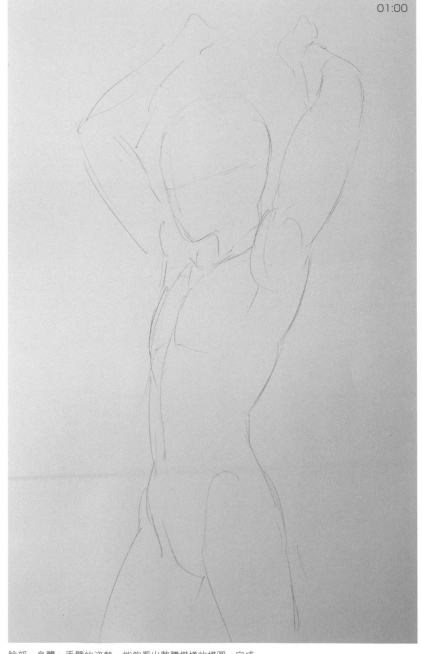

臉部、身體、手臂的姿勢。能夠看出整體模樣的構圖，完成。

2. 草圖～畫上主線

00:00 ▷
00:14

將臉部與頭髮描繪成草圖。

手臂一舉起來,鎖骨就會浮現出來。因有強調這部分,完成稿就更展現出魄力。

將鎖骨描繪在幾乎靠攏中央的位置上,並將胸膛的線條描繪在中央位置。

這裡跟構圖線的位置有所出入。因為臉部一進入草圖階段,整體的協調感就會明朗化,所以要一面修改,一面進行描繪。

手臂線條
肩膀

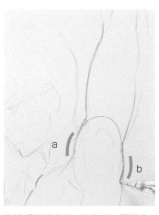

描繪肩膀肌肉的b線條時,要配合a曲線捕捉出形體。

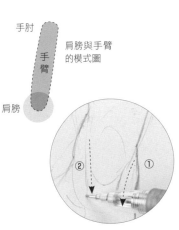

手肘
手臂
肩膀
肩膀與手臂的模式圖

腋下部分的作畫。想像成手臂鑽進了肩膀肌肉下面。

描繪胸肌線條時,要留意到是從肩膀(腋窩)連接出來的。

描繪出浮現在外表的肋骨。

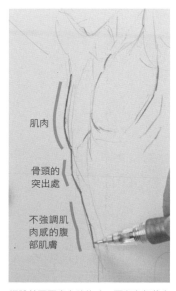

肌肉

骨頭的突出處

不強調肌肉感的腹部肌膚

軀體前面要畫上線條時,要留意起伏之間的連結,而後面的線條則是要留意肌肉之間的重疊。

00:56

腰部到腿部

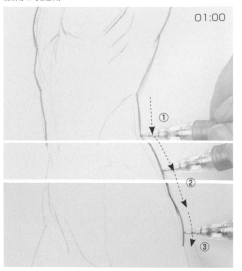

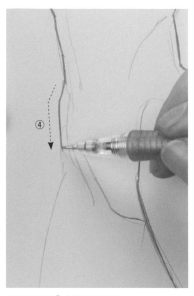

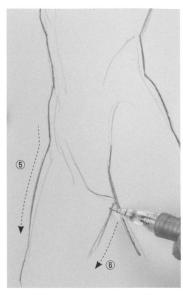

腰部的線條①…帶有直線感。骨盆的線條②…極和緩的曲線，而臀部的圓潤度③則要描繪得極為小巧。

骨盆的線條④會帶有直線感。

大腿⑤⑥是和緩的曲線。但要以「用曲線畫直線」的感覺描繪。

肩膀到手臂、手掌

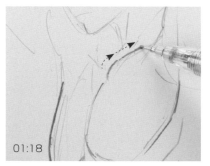

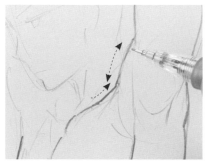

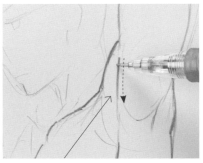

描繪出鎖骨。描繪時要控制好線條，使曲線與直線之間的連結很自然。

從鎖骨描繪到肩膀。多描幾次線，打造出肩膀的線條。

這是鑽進到三角肌下面的手臂線條。將線條加粗，呈現出肌肉的重量。

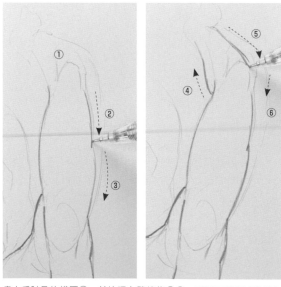

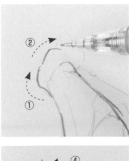

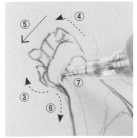

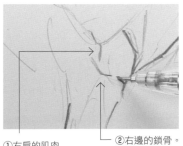

①右肩的肌肉（三角肌）線條。
②右邊的鎖骨。

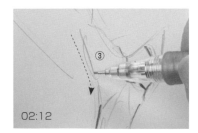

畫上手肘骨的構圖①，並按照上臂線條②③、手肘至前面（前臂）④⑤、⑥的順序進行描繪，打造出手肘的突角處。

描繪大拇指③，再從小拇指側④描繪出其他手指。

畫上③三角肌的線條（前方這一側）。

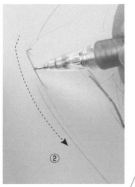

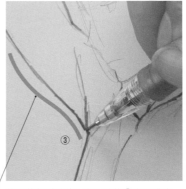

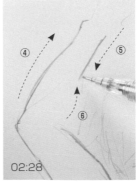

描繪出右手臂。

②的線條是極為和緩的S形。

將覆蓋住手臂的三角肌線條③畫得濃密一點，並用連接部分的線條呈現出肌肉感。

不描繪手部，先從手肘描繪出前端的手臂部分（前臂部分）。

軀體、頭部的刻畫

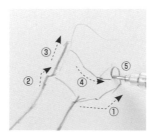

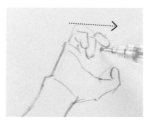

畫出大拇指，並從小拇指這一側描繪出其他手指。

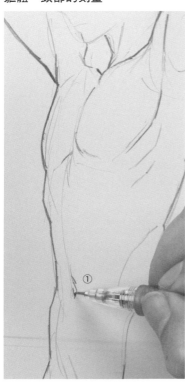

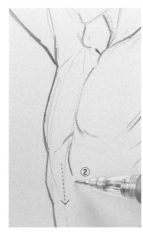

①肚臍、②心窩到腹肌、身體中央的肌肉線條，③④胸肌。

⑥脖子。⑦是舉起手臂時，形成在肩膀腋窩的皺紋。描繪完肩膀、脖子周邊後，再進入頭部的刻畫。

臉部輪廓→耳朵。

稍稍轉動紙張

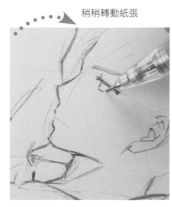

眉毛→上眼瞼→眼眸。

稍稍轉動紙張

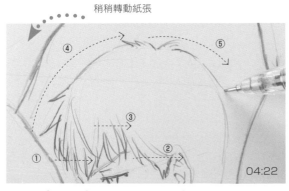

按照前髮①→鬢毛②→頭髮流向交錯部分③→前面部分的頭髮輪廓④⑤→頭部後面的順序進行描繪。

91

細部的刻畫

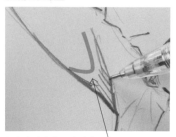

在左右腋窩的下方畫上陰影。

在V字形處，找出陰影。呈現出手臂的曲面。

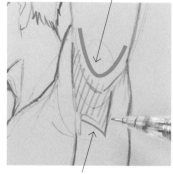

凹陷處的陰影，其分界線不要畫成大曲度的曲線。

描繪出顯露在表面的肋骨線條。

將胯下的陰影畫得略為濃密一點。只要呈現出一點點立體感與重量感，角色整體印象就會很扎實。

05:26

② ①

側面

前面

描繪內褲線條，完成。描繪曲線②時，要顧及到身體前面與側面形體。

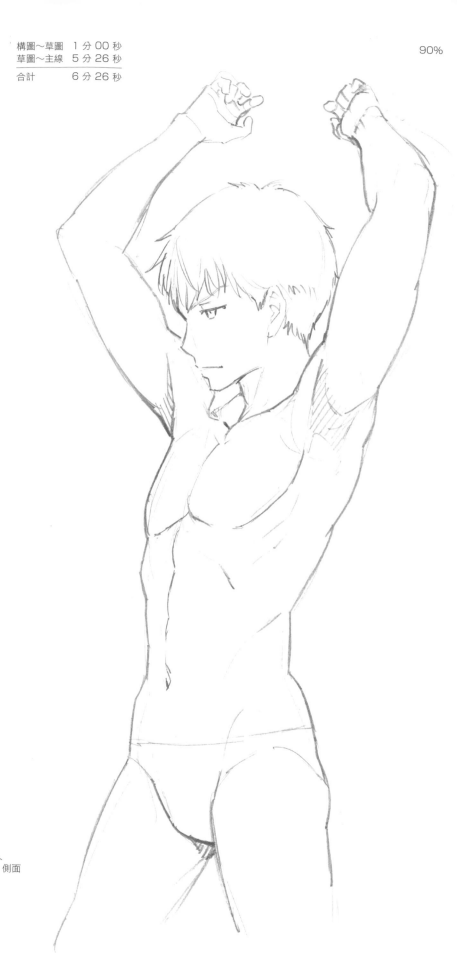

學習軀體上半部 ～學習脖子、背部、手臂～

軀體的上半部，是在俯視視角構圖、前屈、四肢著地、飛在天空的場面等情境會使用到的一種角度，不過在描繪時，卻出乎意料地會很艱難。試著描繪出從角色頭部這一側所觀看到的軀體模樣吧！

放下手臂的狀態

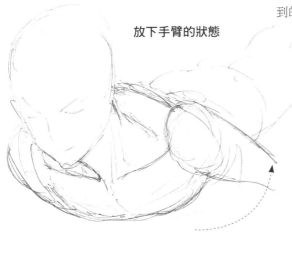

手臂往前方伸出

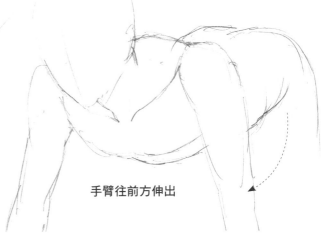

鎖骨的變化

放下手臂的狀態

手臂往前方伸出的狀態

重疊起來的樣子

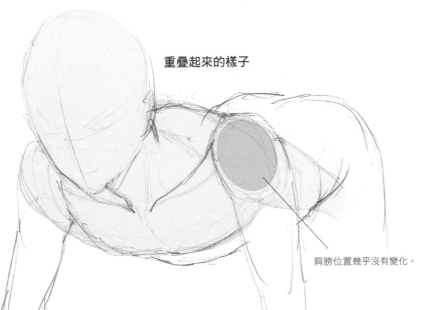

肩膀位置幾乎沒有變化。

肩膀肌肉的剪影

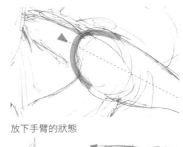

放下手臂的狀態

手臂往前方伸出的狀態

放下手臂的狀態

現在就來看看在俯視視角下捕捉出軀體與肩膀的作畫過程吧！

1. 構圖～草圖

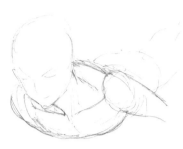

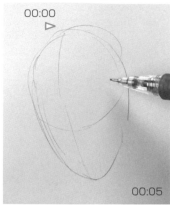

00:00

00:05

描繪出頭部的構圖。

構圖線、耳朵、脖子之間的位置關係

以構圖線為參考基準，規畫出耳朵位置，並標記上耳朵位置的預估處。

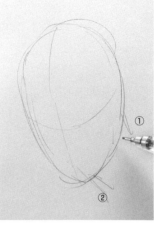

①

②

描繪出脖子①②，並稍微修整一下臉部輪廓。

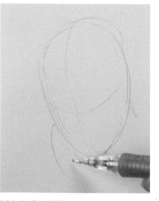

抓出右肩的構圖。

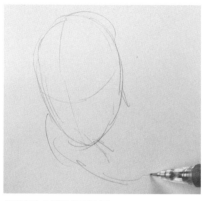

用粗略的曲線描繪出胸部。

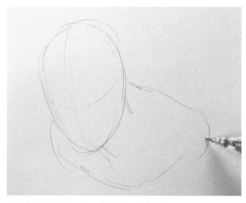

從背部描繪出左肩。肩膀寬度與身體厚度，則是以一般體型的角色為基準。

稍微加長胸鎖乳突肌。

描繪出左右兩邊的鎖骨。

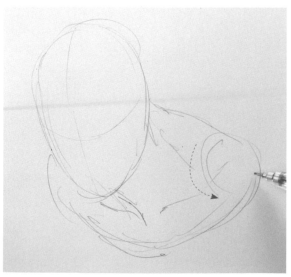

抓出左肩位置的構圖。

00:17

修正右肩的位置。

94

修正脖子，將線條明確化。

將俯視視角的臉部描繪成草圖。

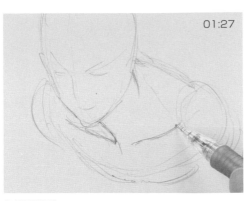

01:27

讓鎖骨鮮明化。

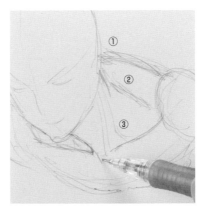

①背部、②斜方肌、③胸鎖乳突肌。

02:07

④胸肌的線條、⑤前面這一側的輪廓線、⑥肩膀的構圖。

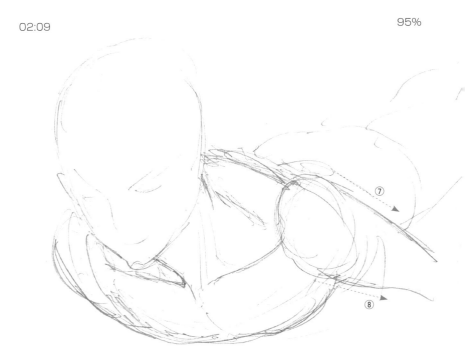

02:09

95%

補上手臂的線條⑦⑧，作畫完成。

◆額外追加　下半身的構圖

「將身體水平延伸，下半身看起來就會像這樣子。」

手臂往前方伸出

爬行的姿勢。這裡以「放下手臂的狀態」為底圖進行透寫並描繪出來。

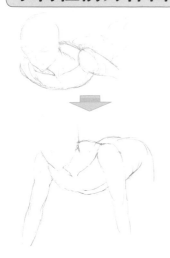

1. 草圖

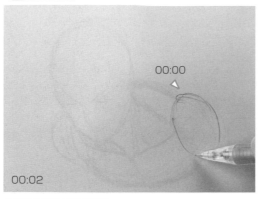

先抓出左肩的位置與形體。

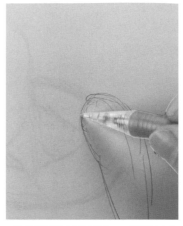

一面確認肩膀的連結部分，一面描繪出左肩。

描繪出右手臂。③這條構圖線，要留意到肩膀肌肉與三角肌。

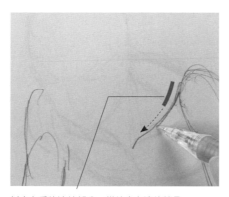

抓出左肩的連結部分，描繪出左邊的鎖骨。

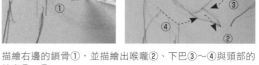

描繪右邊的鎖骨①，並描繪出喉嚨②、下巴③～④與頭部的輪廓⑤～⑦。

描繪出斜方肌，並畫出背部的線條。

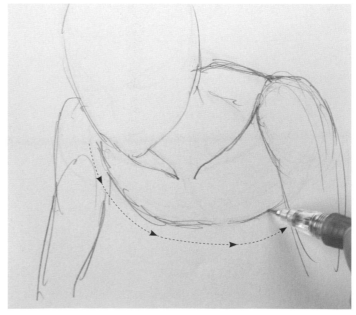

描繪出前面部分。

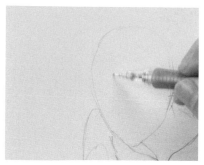

在頭部描繪十字線。

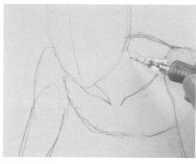

修整脖子線條。

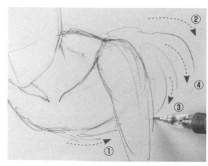

腹部①、臀部②、腰部③、褲子的參考基準④。

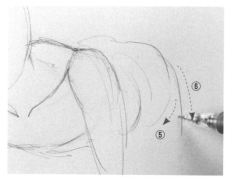

大腿根部⑤、腿部⑥。

稍微補畫一些手肘前面部分線條，並修整一下腹部與下半身周邊的線條，作畫完成。

作畫時間　1 分 28 秒
90%

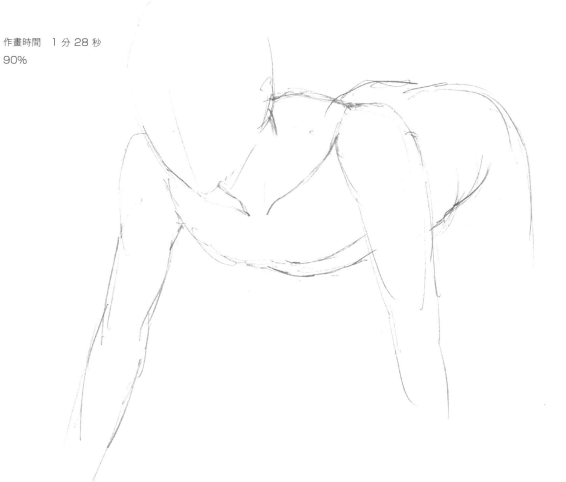

手臂往斜後方舉起

這是一種不可能靠自己擺出來的手臂動作，也是一種角度很特殊（不自然）的手臂，就來看看鎖骨是如何浮現出來的吧！

1. 草圖

將手臂往前方伸出的姿態進行透寫並描繪出來。

00:00

俯視視角困難的地方，在於脖子的位置。如果要對完成稿進行透寫，也是先從捕捉脖子線條開始。

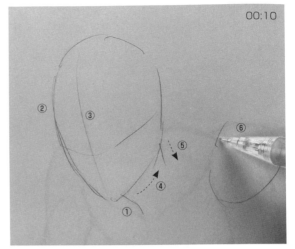

00:10

①脖子、②頭部的輪廓、③顏面的十字線、④下巴的線條、⑤脖子、⑥肩膀的構圖。

描繪出手臂的構圖。

掌握住肩膀與鎖骨連接的位置。

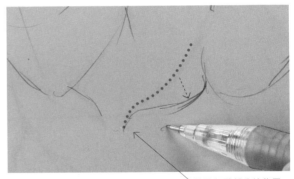

手臂往斜後方舉起，鎖骨的線條（位置）就會改變。另外，鎖骨也會浮現出來且顯得很粗壯。

鎖骨起點部分的位置，幾乎沒有什麼改變。

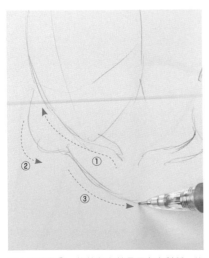

畫上右鎖骨①，使其與左鎖骨呈左右對稱。接著按照肩膀②、軀體③的順序描繪。

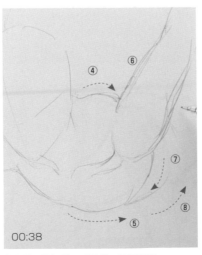

00:38

背部④、腹部⑤、手臂⑥、腰部⑦⑧。

2. 畫上主線

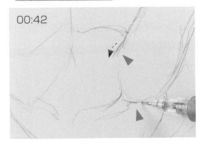

00:42

在肩膀周邊畫上皺紋，並畫出肩膀到手臂這段主線。

98

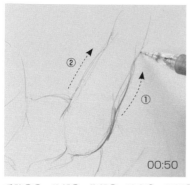

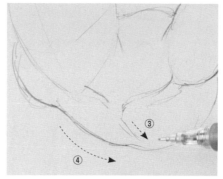

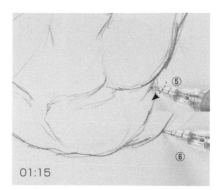

手臂①②、胸部③、腹部④、腋窩⑤、腰部⑥。

將下半身跟腿部畫成草圖。

刻畫

畫上右手臂,並在喉嚨處加上陰影。

稍微校正,強調鎖骨線條,作畫完成。

草圖	38 秒
主線	1 分 57 秒
合計	2 分 35 秒

100%

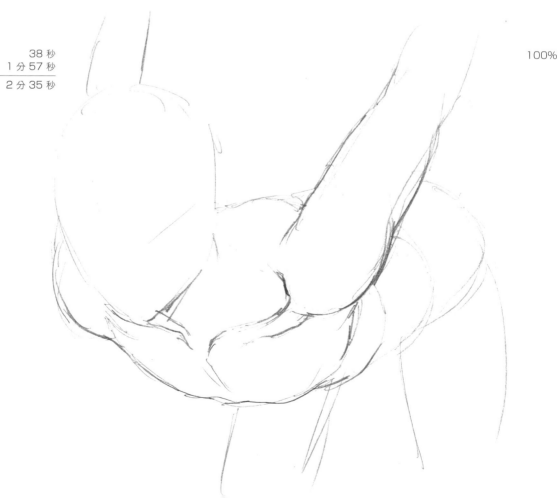

仁王站姿：正面全身的作畫

這是一個微帶仰視視角的構圖。透過抓出全身的協調感以及描繪順序這兩點，學習大腿根部與腿線是如何作畫。

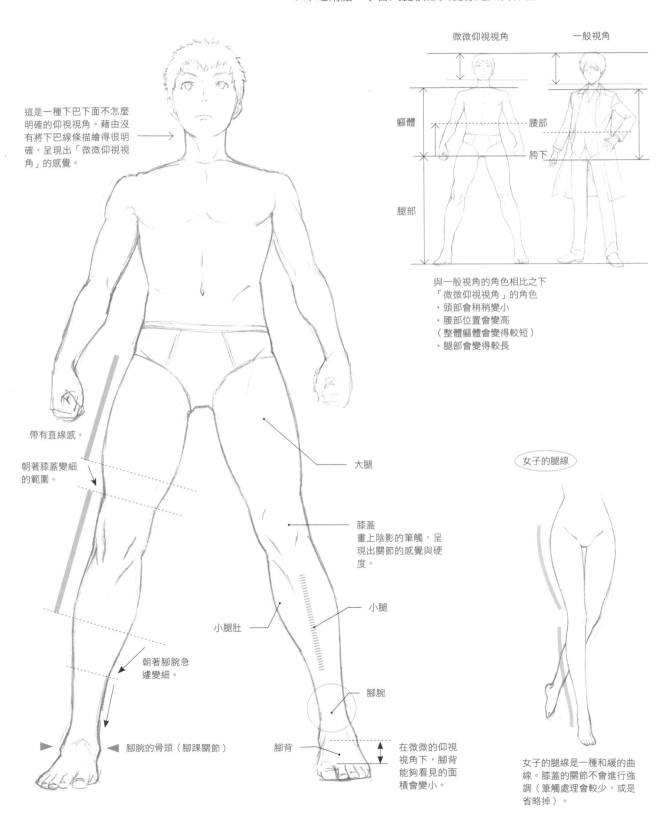

這是一種下巴下面不怎麼明確的仰視視角。藉由沒有將下巴線條描繪得很明確，呈現出「微微仰視視角」的感覺。

微微仰視視角　　一般視角

軀體

腰部

胯下

腿部

與一般視角的角色相比之下「微微仰視視角」的角色
・頭部會稍稍變小
・腰部位置會變高
（整體軀體會變得較短）
・腿部會變得較長

帶有直線感。

朝著膝蓋變細的範圍。

大腿

膝蓋
畫上陰影的筆觸，呈現出關節的感覺與硬度。

小腿

女子的腿線

小腿肚

朝著腳腕急遽變細。

腳腕

腳腕的骨頭（腳踝關節）

腳背

在微微的仰視視角下，腳背能夠看見的面積會變小。

女子的腿線是一種和緩的曲線。膝蓋的關節不會進行強調（筆觸處理會較少，或是省略掉）。

100

1. 構圖

00:00

00:13

00:24

上半身。描繪出頭部、脖子、肩膀、軀體。

畫上用於捕捉腰部位置的參考輔助線,並描繪出左右手臂。

一面觀看整體,一面畫上大腿根部的線條,並描繪軀體的最下面部分(胯下)。

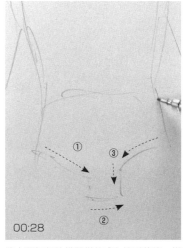

00:28

將大腿根部的構圖描繪成內褲形狀後,描繪出腿部。

01:01

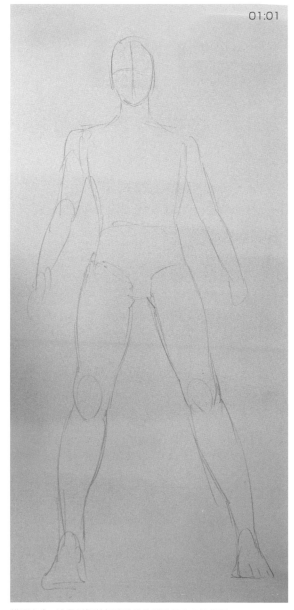

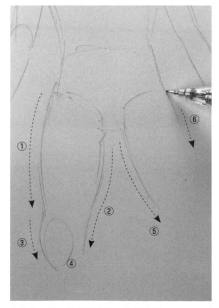

① ② ③ ④ ⑤ ⑥

右腿①～③、膝蓋關節④、左腳⑤⑥。

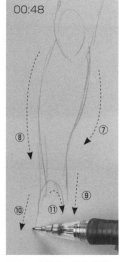

00:48

⑥ ⑦ ⑧ ⑨ ⑩ ⑪

從右腳膝蓋往下畫出⑦⑧,再從腳腕畫出前面部分⑨⑩以及腳腕關節的構圖⑪。左腳也一樣如此描繪。

構圖完成。這是以極其輕淡的線條所描繪出來的構圖。

101

2. 草圖

00:00

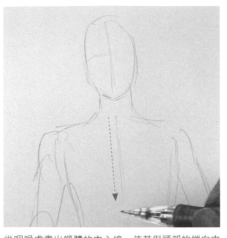

從咽喉處畫出軀體的中心線，使其與頭部的縱向中心線一致。

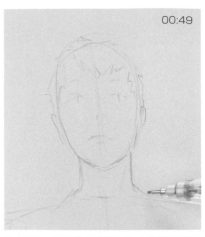

00:49

畫上耳朵，接著畫上頭部輪廓、頭髮與眼鼻口的構圖，並讓下巴周邊與脖子的線條明確化。

一面觀看左右的協調感，一面描繪出手臂

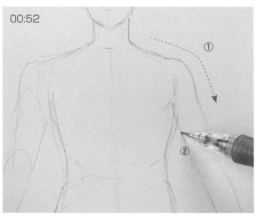

00:52

左肩①、左腋窩②。

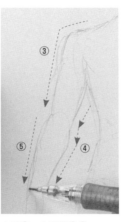

右肩③～右手臂④⑤。

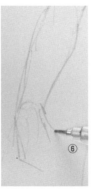

01:10

在將右手⑥的形狀畫成草圖的這個階段，描繪出左手的草圖⑦⑧，並畫上手腕的構圖線⑨。最後描繪出手肘以下的線條⑩⑪。

腿部的作畫

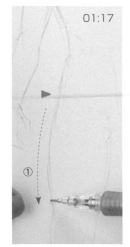

01:17

描繪腿部的線條①時，要注意大腿根部▶這部分。

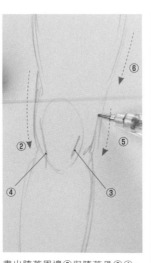

畫出膝蓋周邊②與膝蓋骨③④，再描繪出內側的腿線⑤⑥。

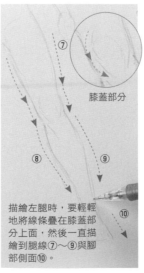

膝蓋部分

描繪左腿時，要輕輕地將線條疊在膝蓋部分上面，然後一直描繪到腿線⑦～⑨與腳部側面⑩。

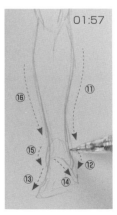

繪出左腳⑪。畫出腳腕周邊和腳趾構圖，並修整小腿線條。

01:57

描繪右腿時，使其與左腿形成對比。並按照小腿肚⑪、腳腕周邊⑫～⑮，以及小腿線條⑯的順序描繪。

軀體細部與臉部的補充

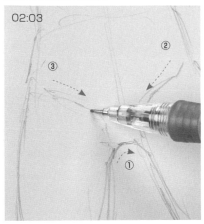

02:03

胯下①與大腿根部的線條②③，要特別留意到腿部形狀（筒狀），並用和緩曲線進行描繪。

修飾肚臍跟胸肌這些軀體前面的部分。

校正並修飾脖子、眉毛、眼睛、頭髮。

02:30

讓臉部的輪廓線條稍微清晰化，完成草圖作畫。

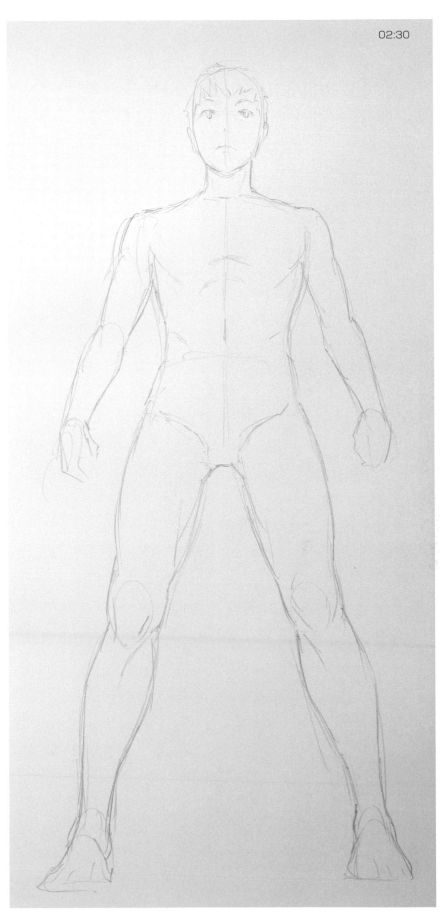

02:30

3. 畫上主線

完成臉部的作畫並進入左手臂、軀體、
右手臂、腿部的作畫

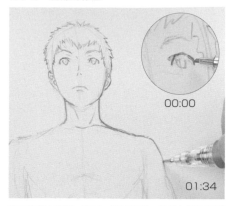

00:00

01:34

慎重地畫上頭部、脖子、脖子根部，並從左邊的肩膀
描繪出手臂。

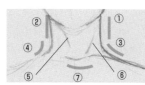

脖子根部的作畫。
直線①②、曲線③
④、細線（胸鎖乳
突肌）⑤〜⑦。描
繪時要仔細地將線
條的質感呈現。

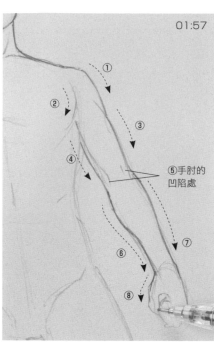

01:57

⑤手肘的凹陷處

從肩膀周邊描繪出手臂，畫完⑧之後，接著將手指
描繪上去，並描繪出握起來的手部草圖。

02:09

描繪出軀體的兩側。

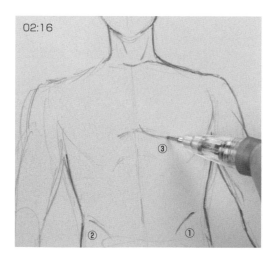

02:16

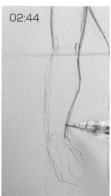

02:44

跟左手臂一樣，從右肩描
繪出手臂。

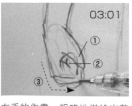

03:01

右手的作畫。粗略地描繪出整
體形體後，再按照大拇指①、
食指的皺紋②、手背與手指③
的順序進行描繪。

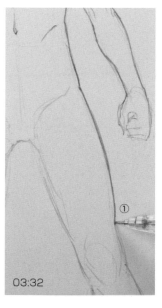

03:32

③

描繪胯下的線條時，線條方向
改變的地方，要留意線條的連
接自不自然。

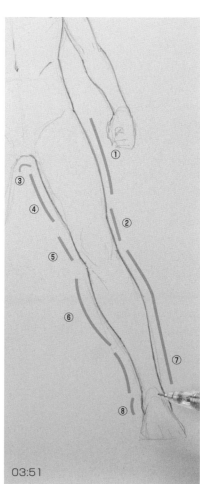

03:51

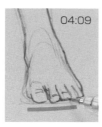

04:09

腳部在描繪出腳趾後，將接地部分加粗完成作畫。

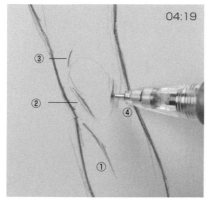

04:19

③
②
①
④

畫上小腿的線條①，並描繪出膝蓋關節的線條②～④，完成腿部。右腿也按照同樣的順序完成作畫。

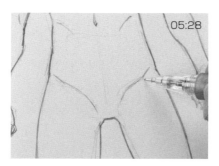

05:28

描繪大腿根部的線條，並沿著線條畫上內褲的腿部缺口線條①②。

①
②

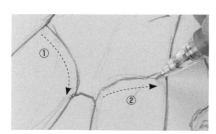

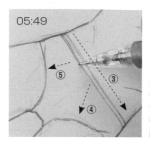

05:49

⑤
③
④

將內褲刻畫出來，作畫完成。③的線條要先描繪出上端後，再平行抓出伸縮帶部分的寬度。

構圖	1 分 01 秒
草圖	2 分 30 秒
主線	5 分 49 秒
合計	9 分 20 秒

90%

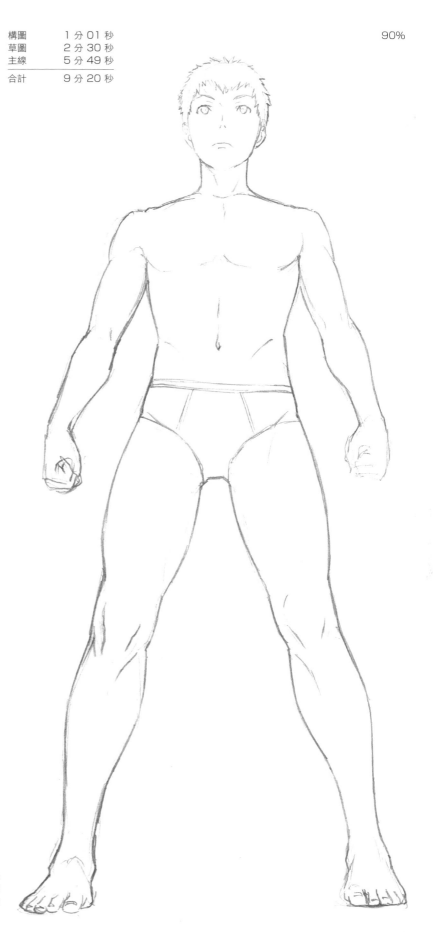

描繪腳部

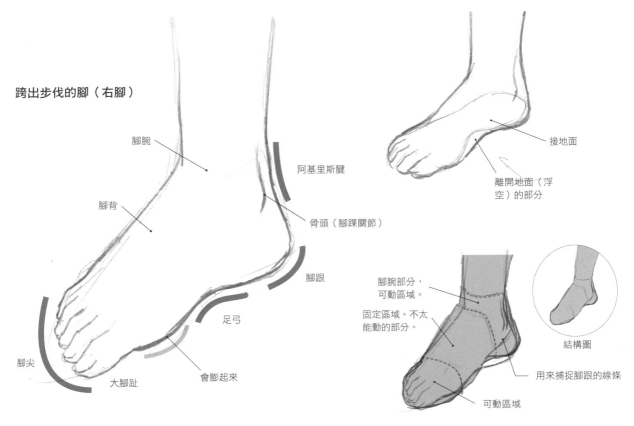

跨出步伐的腳（右腳）

腳腕

阿基里斯腱

腳背

骨頭（腳踝關節）

腳跟

足弓

腳尖

大腳趾

會膨起來

接地面

離開地面（浮空）的部分

腳腕部分，可動區域。

固定區域。不太能動的部分。

結構圖

用來捕捉腳跟的線條

可動區域

將結構圖重疊起來的比較圖。
這些線條在作畫上先記起來會
很有幫助。

捕捉成結構圖的腳部　簡單地捕捉出可動區域，描繪出腳部較大的輪廓線，不單是用在裸腳上，也可以用在描繪鞋子的作畫上。

身體內側（胯下這一側）與外側，兩者的腳部形體會不同。

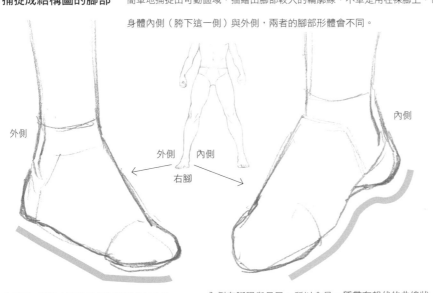

外側

外側　內側

右腳

內側

外側是一種帶有直線感且很簡單的輪廓線。

內側有腳跟與足弓，所以會是一種帶有起伏的曲線狀
線條。

從正面觀看的左腳

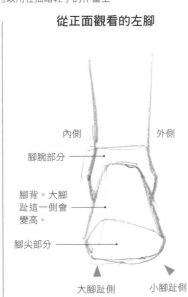

內側　外側

腳腕部分

腳背。大腳
趾這一側會
變高。

腳尖部分

大腳趾側　小腳趾側

跨出步伐的腳

描繪從足弓側（大腳趾側）所觀看到的腳部。

足弓

1. 構圖

00:00

①
②
③

00:02

描繪出腿部。

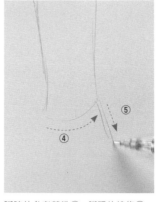

④
⑤

腳腕的參考基準④、腳跟的線條⑤。

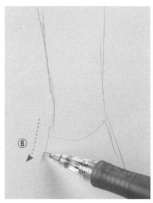

⑥

用來打造腳背的線條⑥。

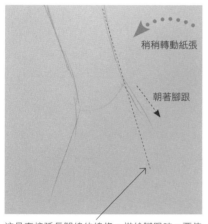

稍稍轉動紙張

朝著腳跟

這是直接延長腿線的線條。描繪腳跟時，要使腳跟位於此線條的外側。

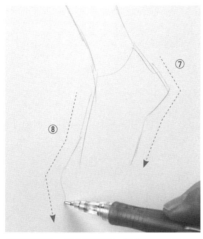

⑦
⑧

抓出腳跟這一側的形體⑦，並從腳背描繪出腳尖⑧。

00:10

構圖完成。

2. 草圖＋畫上主線

因應需要，一面描繪草圖，同時進行主線的作畫。

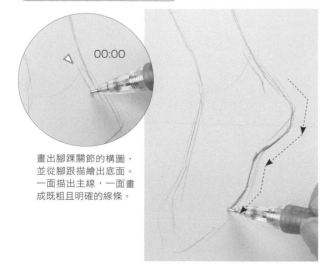

00:00

畫出腳踝關節的構圖，並從腳跟描繪出底面。一面描出主線，一面畫成既粗且明確的線條。

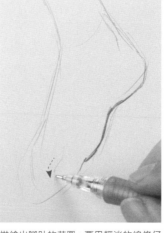

描繪出腳趾的草圖。要用輕淡的線條仔細地進行描繪。

00:14

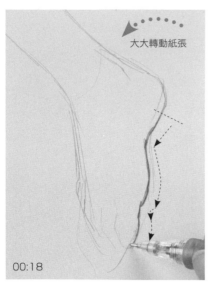

大大轉動紙張

00:18

描繪出線條方向性質很接近的腳底部分。

抓出大腳趾的形體,並描繪出趾甲。

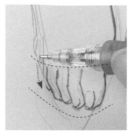

要規劃好腳趾根部與趾尖的剪影圖,再進行描繪。

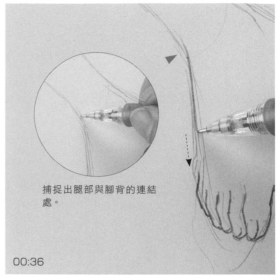

捕捉出腿部與腳背的連結處。

00:36

朝著小腳趾根部,描繪出腳背的線條。

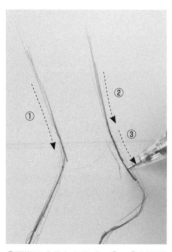

①要描繪成帶有直線感,②～③則要描繪成有點弓起來的感覺。

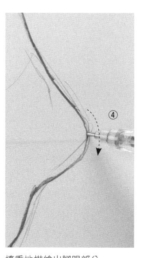

慎重地描繪出腳跟部分。

構圖	10 秒
草圖＋主線	52 秒
合計	1 分 02 秒

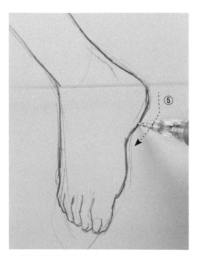

將腳底的線條連結起來。

00:52

描繪腳踝關節,作畫完成。

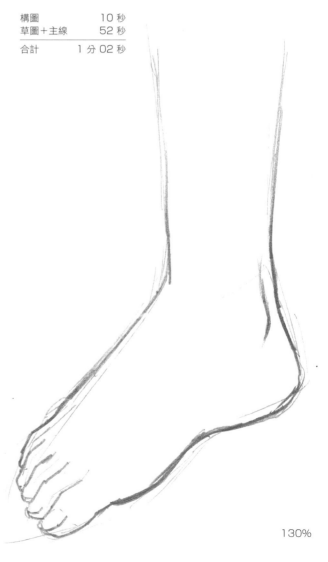

130%

以構造圖描繪腳部…內側（足弓側）

學習腳部外側、內側剪影圖之間的不同，以及如何捕捉出可動區域的作畫。

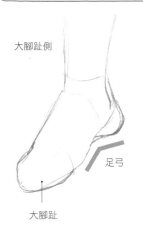

大腳趾側

足弓

大腳趾

1. 構圖

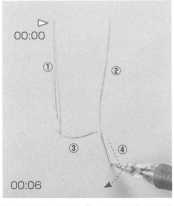

00:00

① ② ③ ④

00:06

⑤ ⑥

組成腿部的線條①②、腳腕的參考基準③、往腳跟的線條④。

描繪出腳腕部位（腳腕的可動部分）⑤⑥。

⑦

⑧

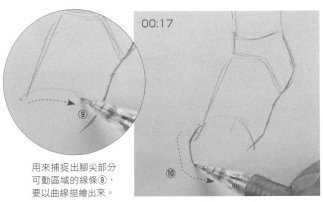

⑨

00:17

⑩

腳部的上面（腳背）⑦。

腳部的底面⑧。

用來捕捉出腳尖部分可動區域的線條⑨，要以曲線描繪出來。

描繪出腳尖部分⑩，構圖完成。

2. 畫上主線

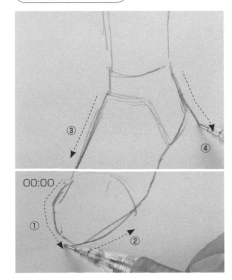

③ ④

00:00

① ②

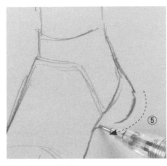

⑤

在腳尖周邊①②與腳背線條③，加上粗線條描出主線。描繪出腳跟④⑤、腳踝關節⑥，主線完成。

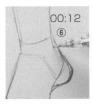

00:12

⑥

構圖	17 秒
主線	12 秒
合計	29 秒

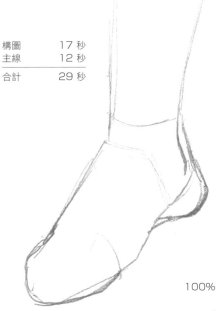

100%

以構造圖描繪腳部…外側

接著，將把重點置於外側，解說腳部外側、內側剪影圖之間的不同。

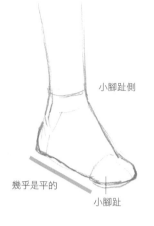

小腳趾側

幾乎是平的

小腳趾

1. 混合構圖、草圖、主線三者的作畫

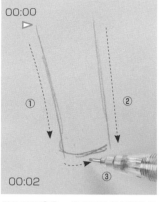

00:00

00:02

① ② ③

描繪腿部①②，接著描繪出與腳腕的分界線③。

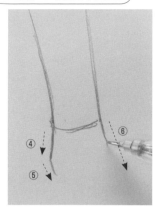

④ ⑤ ⑥ ⑦ ⑧

描繪出腳腕的可動部分（腳腕部位）。

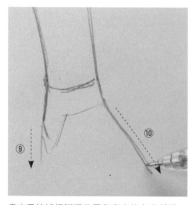

⑨ ⑩

畫出用於捕捉腳跟位置和高度的參考基準，朝下的構圖線⑨，接著畫上腳背部分⑩。

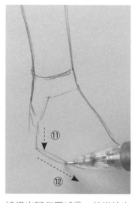

⑪ ⑫

捕捉出腳背區域⑪，並描繪出腳底的構圖⑫。

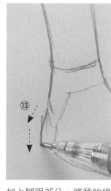

⑬

加上腳跟部分。將⑬的線條稍微朝外側畫出來，是重點所在。

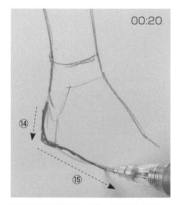

00:20

⑭ ⑮

腳跟到底面⑭⑮，要一面描出主線，一面打造出既粗且明確的線條。

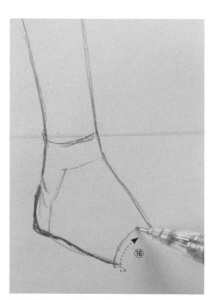

⑯

用來捕捉腳尖可動部分的線條⑯。

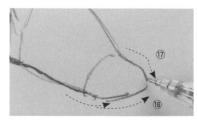

⑰ ⑱

腳尖部分的作畫。

⑲

00:49

⑳

畫上將大腳趾與其他腳趾區分出來的線條⑲並描繪腳踝關節⑳，作畫完成。

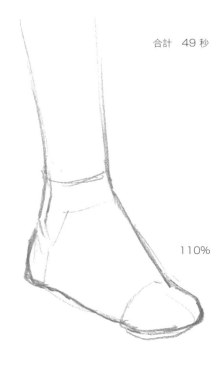

合計 49 秒

110%

以構造圖描繪腳部…正面

要理解結構，並明確規劃好腳部形體的樣貌再進行描繪。這裡因為是用很單純化的圖型將形狀捕捉出來，所以作畫是一次畫成的。

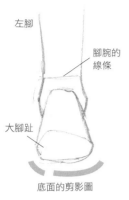

左腳

腳腕的線條

大腳趾

底面的剪影圖

這是讓腳腕線條看起來呈水平狀態的視角。

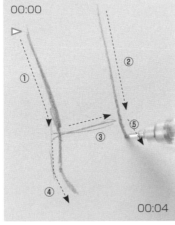

00:00

① ② ③ ④ ⑤

00:04

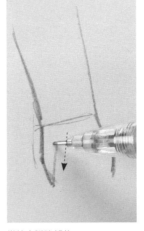

描繪出腳腕部位。

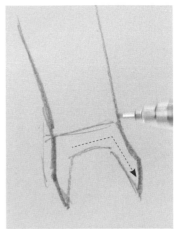

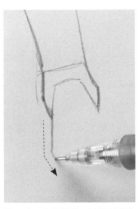

描繪出腳背的部分。這邊是想像成腳背陷入到腳腕部位裡。

要留意腳背的塊面是呈山狀，並描繪出腳尖部位的分界線。

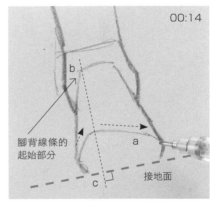

00:14

b

腳背線條的起始部分

a

c

接地面

描繪山狀的線條a時，要想像有一條線條c從腳背線條的開始處 b，直接與接地面垂直。

接地面要以和緩的曲線進行描繪。如果描繪的是鞋子，曲線也要稍微弓起，兩端則要稍微浮空。

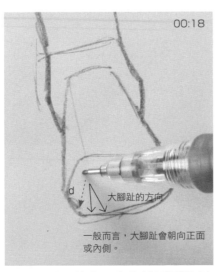

00:18

d

大腳趾的方向

一般而言，大腳趾會朝向正面或內側。

畫上d的線條，以便將正面觀看到的腳部捕捉成立體狀。在要描繪鞋子時，會很有幫助。

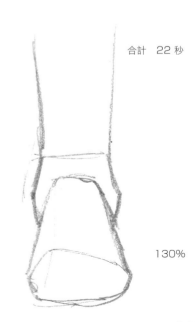

合計　22 秒

130%

111

軀體背面的作畫

描繪一位身材細長健美男子的背部與臀部。

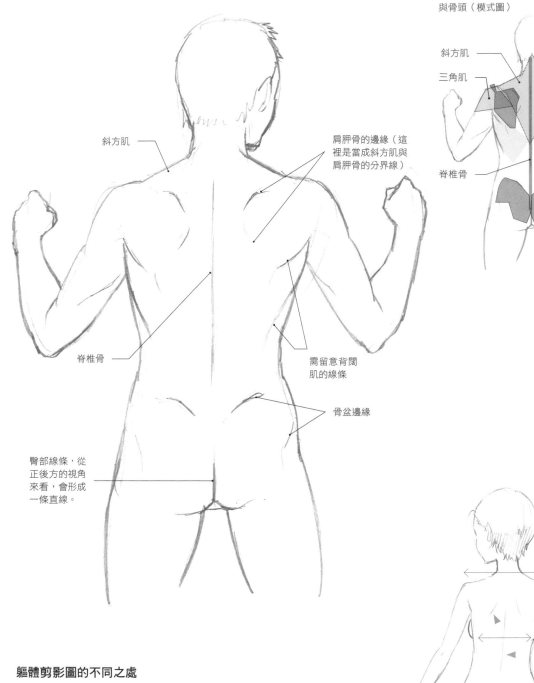

在作畫上需留意的代表性肌肉與骨頭（模式圖）

斜方肌

三角肌

肩胛骨

脊椎骨

背闊肌

骨盆

斜方肌

肩胛骨的邊緣（這裡是當成斜方肌與肩胛骨的分界線）

脊椎骨

需留意背闊肌的線條

骨盆邊緣

臀部線條，從正後方的視角來看，會形成一條直線。

如果是女子

脖子、手臂皆較細，肩膀跟軀體的寬度也很窄。

▶ 肩胛骨、脊椎骨、骨盆的線條不進行強調。

稍微賦予姿勢一點扭腰感，可以呈現出女性風情。

軀體剪影圖的不同之處

男子透過骨盆起伏感的描線，讓人聯想到有凹凸感的「表皮」。

女子透過一種讓人感覺不到骨骼及肌肉存在的曲線，呈現出肉感。

膝上姿勢

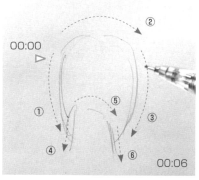

正後方。將肩膀寬度跟軀體的剪影圖細心地描繪出來吧!

1. 構圖〜草圖

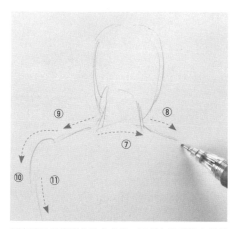

頭部並不是面向正後方,而是描繪得有點面向右方,所以要將脖子線條④稍微往左靠來調整輪廓。要注意頭部的脖子根部曲線⑤與脖子線條⑥的位置。

抓出脖子與軀體的結合處⑦,而斜方肌要從右側⑧抓出左右的協調感,描繪出胸部上面的輪廓線⑨〜⑪。

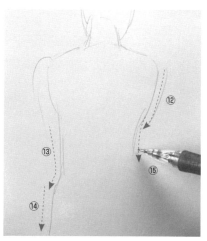

描繪出軀體的構圖。

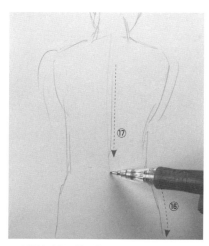

一直描繪到骨盆⑯一帶,再畫上脊椎骨線條⑰。

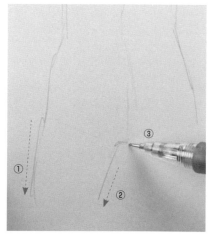

描繪出左腿①②,接著決定好胯下部分③後,再描繪出右腿。

右臂暫時保留不畫,先描繪出左臂的草圖。

描繪出前臂部分③④、手部的構圖⑤、手部形體的草圖⑥〜⑧。

描繪右臂。

上臂部分要從肩膀①→②→③→④依序畫出。

前臂部分⑤→⑥→⑦。

手部⑧→⑨→⑩。最後畫上手腕的構圖⑪。

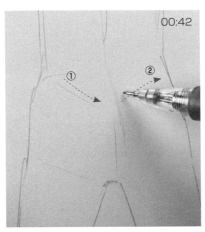

00:42

畫上左右骨盆的構圖①②，草圖完成。

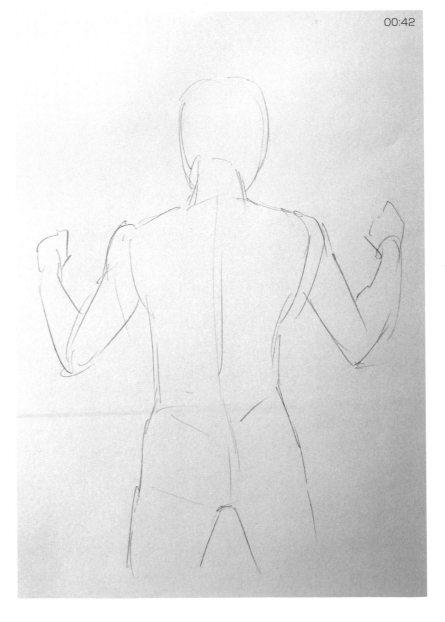

00:42

2. 畫上主線

背部

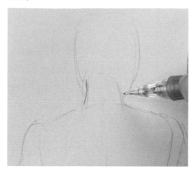

先用主線讓脖子到斜方肌這一段鮮明化，再進行背部的刻畫。

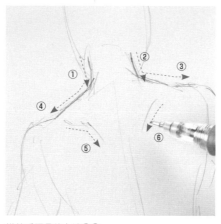

描繪肩胛骨的上端⑤⑥。

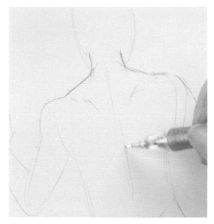

將脊椎骨描出主線，畫得稍微濃密一點，同時確認背部的協調感。

一面描出肩胛骨上端主線，一面掌握整個肩胛骨的形體樣貌。

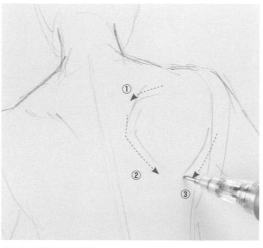

從右邊肩胛骨開始描繪。

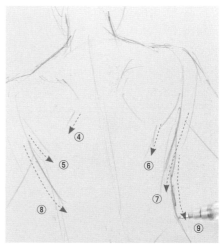

描繪左邊肩胛骨④⑤，並畫出軀體的線條⑦～⑨。

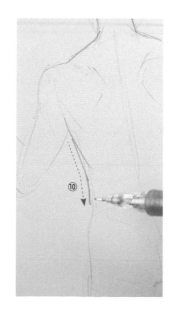

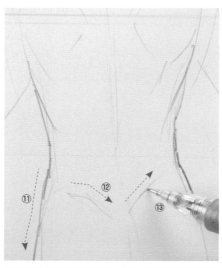

進行骨盆上端部分的刻畫。左右輪流將線條重疊起來，同時進行刻畫。

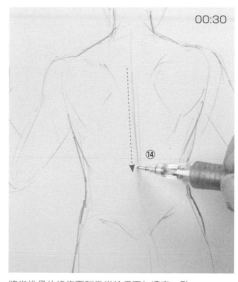

將脊椎骨的線條再稍微描繪得更加濃密一點。

手臂與手部

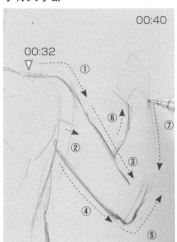

從右手臂開始完成作畫。肩膀①、三角肌的線條②、上臂③④、前臂⑤～⑦。

手部從大拇指側⑧開始描繪。一面修改草圖，一面抓出形體。

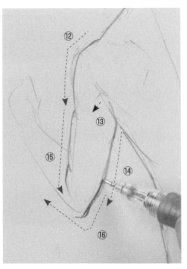

描繪左手臂。⑬的三角肌線條雖然非常的短，但卻是呈現肩膀周邊立體感與健壯感的重要線條。

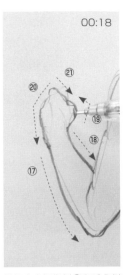

描繪出大拇指側⑲與手背側⑳，並一面確認協調感，一面透過㉑將形體確定下來。

臀部與腿部　胯下→右腿的輪廓線→胯下的肉→內大腿→左腿的輪廓線

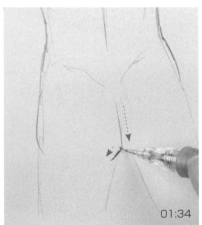

臀部周邊的線條要描繪成帶有直線感。

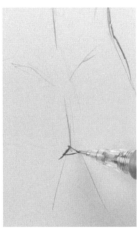

下面的線條是很和緩的曲線。

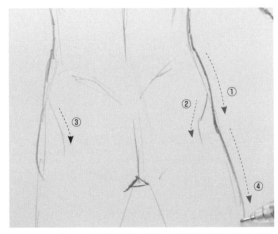

描繪輪廓線①、骨盤的邊緣部分②③。右腿④要使用極為和緩的曲線描繪。

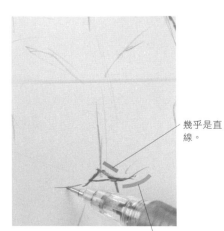

臀部肉的刻畫。

幾乎是直線。

雖然是曲線，但要描繪得很短。

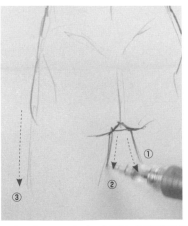

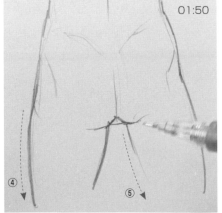

內大腿①只要描繪到一半就好，而②則是要描繪得稍微長一點。左腿的輪廓線③④，要一面描出明確的線條，一面畫出主線。最後拉長內大腿⑤的線條，腿部主線完成。

臀部周邊→軀體的兩側→脊椎骨→肩胛骨

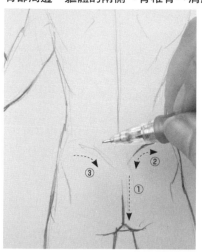 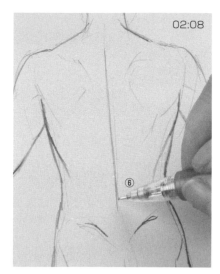

02:08

⑦～⑩要將線條強調出來。⑪描繪出修正過線條位置的形體。

構圖～草圖	42 秒
主線	3 分 08 秒
合計	3 分 50 秒

85%

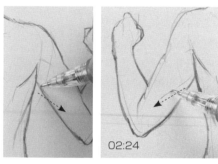

02:24

將手臂的上臂肌肉線條描繪出來。

頭部

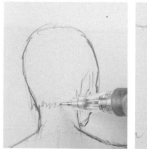

02:50

耳朵→顏面輪廓→頭髮。畫完頭部後，最後將右手臂、右手腕的線條加粗，主線作畫完成（18秒）。

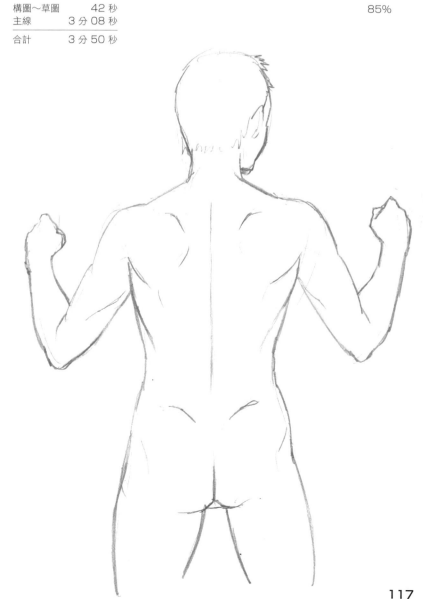

描繪腰部、臀部

試著描繪有點斜視視角下的臀部吧！

1. 構圖～草圖

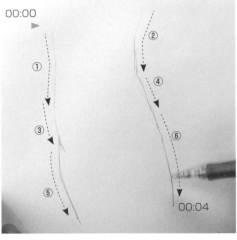

抓出面向斜面的剪影圖構圖。

畫出骨盆的構圖。

畫出用來捕捉腰部的參考基準。

線條極為輕淡地抓出身體中央的構圖線，並描繪出臀部。

描繪出左腿。

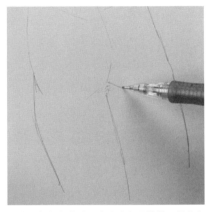

以左腿為參考基準，也畫出右腿模樣，並畫出臀部肉的構圖。

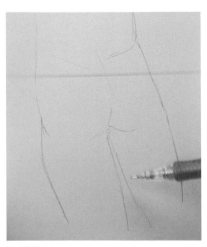

粗略地畫出右腿，加深形體形象。

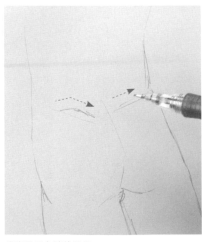

畫出骨盆上端的線條。

畫出脊椎骨線條，草圖大致完成。

2. 畫上主線

00:00

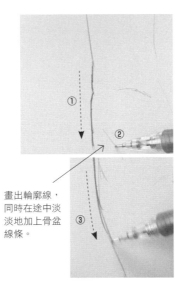

① ②
③

畫出輪廓線，同時在途中淡淡地加上骨盆線條。

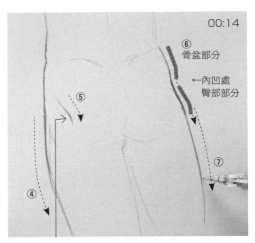

00:14

⑥ 骨盆部分
←內凹處
臀部部分

⑤
④
⑦

⑤要用「凹陷」的感覺描繪上去。

描繪⑥時，需留意骨盆部分的突出處和臀部肉之間的內凹處。如果描繪的角色是女子，這部分就會是一條連為一體的大曲線；而這裡這種帶有凹凸感的男性化剪影圖，這部分也會是描繪的重點所在。

⑧

描繪出臀部⑧⑨，並從左腿開始描繪。

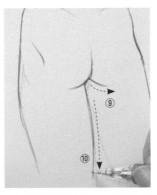

⑨
⑩

一面修整草圖的線條，一面進行描繪。

構圖～草圖	18 秒
主線	40 秒
合計	58 秒

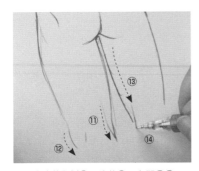

⑬
⑪
⑫
⑭

左腿的膝蓋內側⑪、膝蓋⑫、右腿⑬⑭。

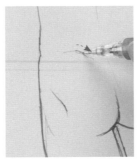

將骨盆邊緣的線條加濃。

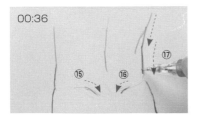

00:36

⑮ ⑯ ⑰

讓左右兩邊的骨盆線條⑮⑯鮮明化，並畫出背部的線條。

00:40

補畫背闊肌線條，主線作畫完成。

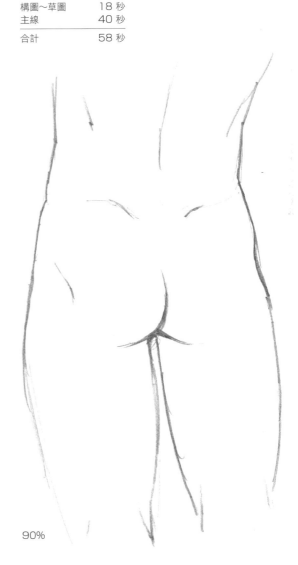

90%

119

描繪背面的腿線

描繪背面這一側的大腿、小腿肚，一直到腳部為止。膝蓋內側跟腳腕這些地方的作畫也很重要。

1. 構圖～草圖

以此擷圖為底圖，利用透寫描繪出腿部。

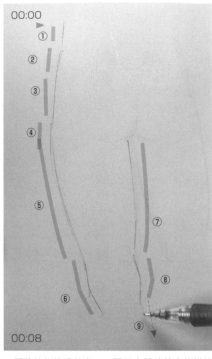

00:00

00:08

一面將線條接續起來，一面從右腿的輪廓線描繪起。

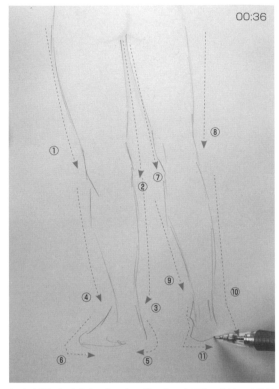

00:36

粗略地捕捉出形體後，按照左腿①～⑥、右腿⑦～⑪的順序描繪出構圖。

參考：左腳草圖

延長腿部的線條，抓出腳腕關節。

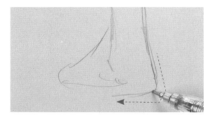

決定腳跟與接地面的位置。

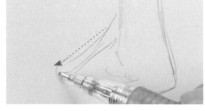

修整腳部的形體。

2. 畫上主線

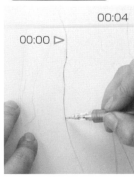

00:04

00:00 ▷

從左腿開始描繪。作畫順序與構圖幾乎是一模一樣。

①要在膝蓋處停下來，然後描繪出②③。

膝蓋的內側。⑤會直接連接到小腿肚。

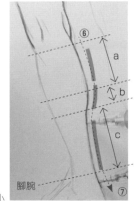

a.較粗的部分…是微微膨向外側的和緩曲線

b.變窄的部分…是有圓潤感的曲線

c.較細的部分…是帶有直線感的線條

腳腕

⑥到⑦這一段，是由性質不同的三種線條組成的。

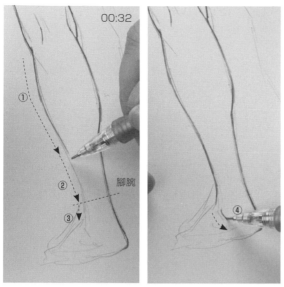

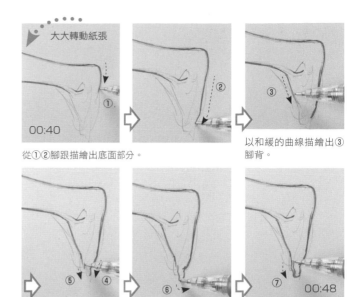

大大轉動紙張

00:32

00:40

腳腕

從①②腳跟描繪出底面部分。

④

以和緩的曲線描繪出③
腳背。

⑤ ④

描繪出④～⑥小腳趾。

⑥

⑦ 00:48

描繪出⑦深處的腳趾。

一面將線條接續起來，一面描繪出前面這一側的線條，接著描繪出
腳跟關節。①要用和緩的曲線描繪，②用帶有直線感的線條描繪，
腳腕部分則是描繪成弓形。

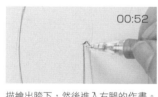

00:52

描繪出胯下，然後進入右腿的作畫。

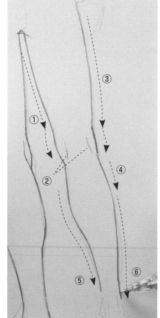

①
②
③
④
⑤ ⑥

順序與左腿相同。

右腳

⑦
⑧

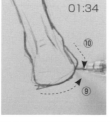

01:34

⑩
⑨

畫出阿基里斯腱的線
條。

畫出左右兩邊的腳踝關
節⑦⑧。

以曲線描繪出腳跟⑨並加上
側面⑩，主線作畫完成。

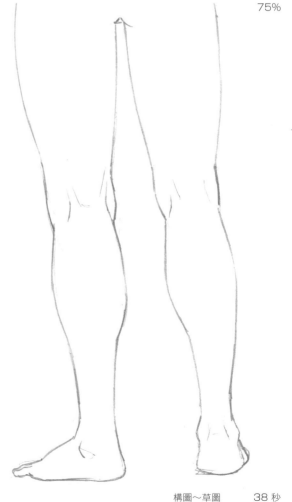

75%

構圖～草圖　　38 秒
主線　　　1 分 34 秒

合計　　　2 分 12 秒

參考：手臂與手部

左手

右手

看看背面招牌站姿，其手臂與手掌是如何作畫的吧！

右手

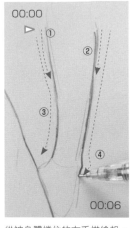

00:00

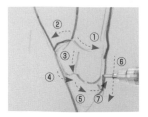

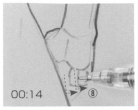

00:06

00:14

從被身體擋住的右手描繪起。描繪出①②之後，③④要一面各自加粗①②的線條，一面描繪出線條。

在描繪完手腕的線條①、大拇指側②、手掌掌腹③～⑤、輪廓線⑥之後，接著描繪出手掌掌腹的半邊⑦、小拇指、無名指⑧。

左手

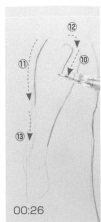

00:20

00:26

刻畫出手肘骨與浮現在外的手臂肌腱。如此一來就會呈現出健壯感。

左手

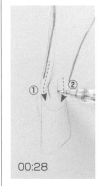

00:28

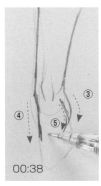

00:38

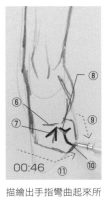

00:46

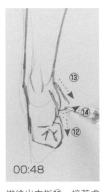

00:48

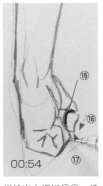

00:54

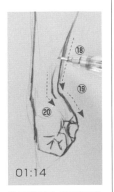

01:14

將手臂描繪成草圖，並描繪出浮現在外的手腕關節①②。

這裡是主線。修整手臂的線條，並進入手部的作畫③～⑤。

描繪出手指彎曲起來所形成的皺紋⑥～⑧、輪廓⑨、皺紋⑩，並描繪出⑪。

描繪出中指⑫，接著處理位在上方的大拇指⑬⑭。

描繪出大拇指⑮⑯，接著描繪出其他手指。

這裡變更了手臂到手腕的線條⑱⑲與呈現⑳。所以要重新修整線條，完成作畫。

手臂與手部的作畫

合計　1分14秒

90%

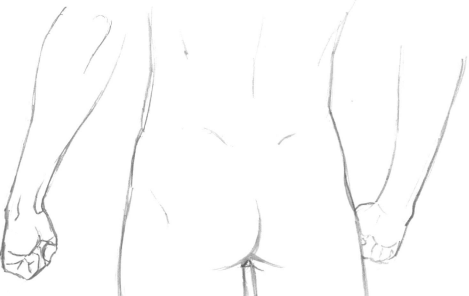

第**3**章

描繪動作

坐在椅子上

坐姿有許許多多的情況，如放輕鬆坐著，很緊張地坐著諸如此類的。不過這裡的主題是「動作」。來描繪看看，帶著「稍微休息一下」「嘿咻」那種心情，「往下坐到椅子上」的瞬間（動作）吧！

全身姿勢

如何決定一個姿勢，將會是成敗關鍵所在。請大家注意脖子與軀體是如何描繪出來的吧！

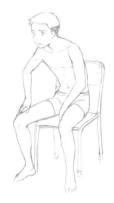

1. 構圖

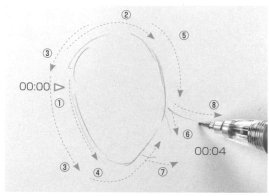

一面線條很輕淡地抓出構圖，一面描繪出臉部整體的構圖①～⑤。要留意到臉部有點朝下，並將脖子⑧描繪在後方，這樣就會展現出姿勢不好看的感覺（⑥⑦是基本的脖子構圖）。將「用來描繪構圖的構圖線」重疊起來，就會產生出用於草圖的構圖）。

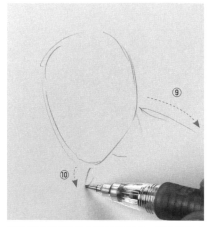

描繪出姿勢很難看的背部線條⑨，接著描繪出下巴伸向前方時的右肩⑩。

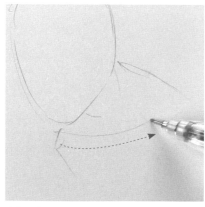

畫出用來捕捉軀體上面部位的構圖線。在作畫上，這構圖線也有用來掌握身體立體感的意義在。

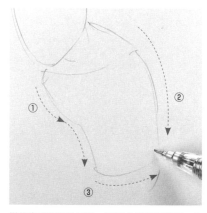

描繪出背部有點圓滑，那種「姿勢很難看」的軀體①②，並畫出用來捕捉腰部位置的線條③。

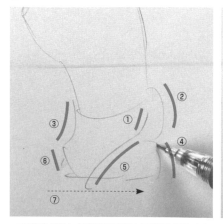

一面描繪手臂在身體姿勢影響之下所呈現的形體，一面將腰部部位描繪出來。手肘～手臂①②⑤、腰部部位③④⑥、椅面＋胯下位置⑦、右大腿⑧。

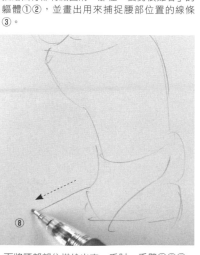

左大腿⑨、膝蓋關節⑩、膝蓋以下⑪。這是構想成張開腿坐在椅子上的模樣。右腿也同樣描繪出來。

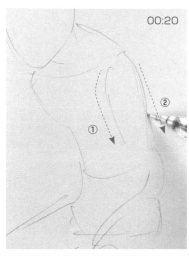

00:20

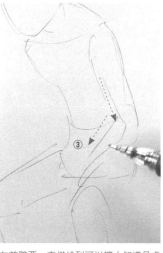

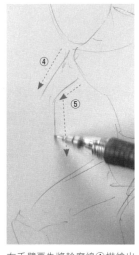

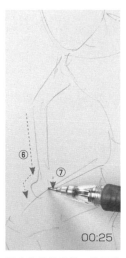

00:25

描繪出手臂的姿勢。左手臂是構想成放下來的狀態。

左前臂要一直描繪到可以讓人知道是處於彎起來的狀態③，而在現階段，這樣子就算是作畫完畢了。

右手臂要先將輪廓線④描繪出來，接著再描繪內側⑤，讓姿勢明朗化。

配合⑤描繪出⑥，並描繪出⑦，掌握手部姿勢的感覺。

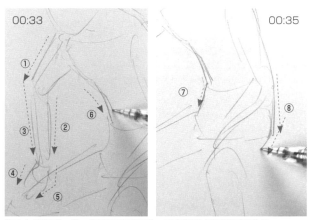

00:33

00:35

修改右手臂①～⑤，接著再稍微調整一下軀體⑥與腰部周邊⑦⑧。

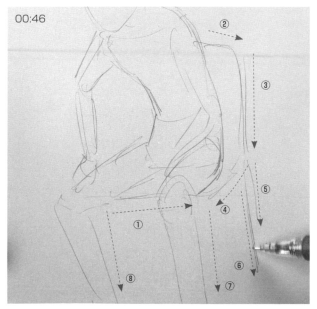

00:46

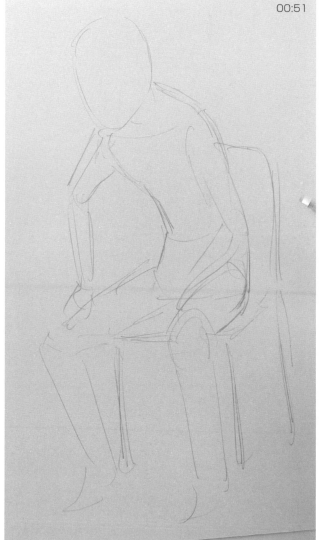

00:51

椅子要按照椅面正面這一側①、椅背②③、椅面（側面）④、左後方椅腳⑥（⑤則是因為過程有變動就不畫了）、左前方椅腳⑦、右前方椅腳⑧的順序描繪出來。

描繪椅子構圖，構圖完成。

2. 草圖

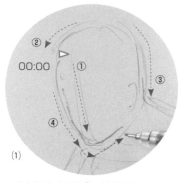

(1)

畫出縱向中心線①，讓臉部方向明朗化，然後描繪出輪廓②～④。

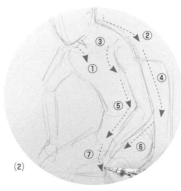

(2)

描繪出脖子①、背部的線條②、左肩③到手臂④～⑥以及手部⑦。

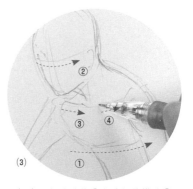

(3)

抓出胸部的線條①與臉部的橫線②（眼睛與耳朵位置的參考基準），並描繪出左右兩邊的鎖骨③④。①與②因為臉部與身體是面向同一個方向的，所以要畫成幾乎呈平行。

(4)

從腰部的線條描繪出右腿。

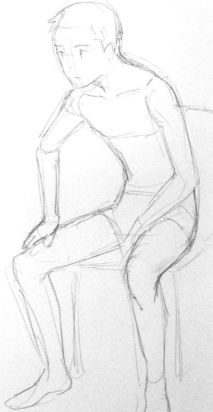

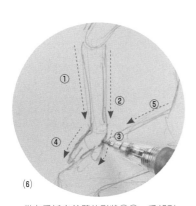

(6)

從右肩抓出前臂的形狀①②，手部則是要抓出③④的形體，接著將大拇指與其他手指描繪上去。

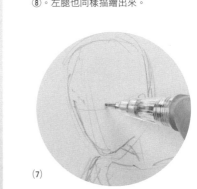

(5)

描繪出右腿膝蓋①、膝蓋以下③④、右腳腳跟⑤、腳部底面⑥、腳背⑦、腳尖⑧。左腿也同樣描繪出來。

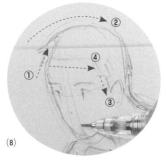

(8)

抓出頭部的形體①，畫出頭髮的構圖②～④（並再稍微進行臉部草圖的作畫（左眉→右眉→左眼→右眼→鼻子→嘴巴）。一面抓出左右眉毛的協調感，一面進行描繪）。

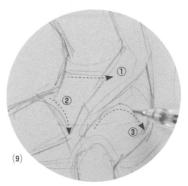

(9)

描繪出褲子。

(7)

簡單地描繪出臉部。差不多看得出表情就可以。

(10)

修正左腿，完成草圖。

126

3. 畫上主線

00:00

00:06

臉部輪廓要一面留意線條方向（角度）的改變之處，一面仔細地描繪出來。

在前屈姿勢下，將臉部稍微往前挺出的話，肩胛骨的浮現感就會很結實。這裡的骨頭曲線，要描繪得很仔細且很鮮明。

鎖骨的上端。這裡是肩膀的入口。

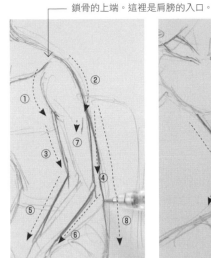

一面修正肩膀①②和上臂③～原本手臂的線條，一面描繪出手臂④⑤⑥。接著畫出肌肉的線條⑦與背部⑧。

從腹部描繪出腰部的線條。這裡要仔細地不斷描線，畫出明確的線條。

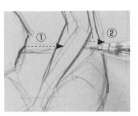

畫出褲子的線條。腹部周邊①要帶有直線感，②則是角度會改變。

③④是大腿根部的皺紋。用來描繪這裡的曲線，需留意大腿的存在。

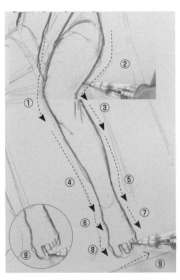

從左腿開始描繪。⑨的腳趾要先描繪出腳趾寬度後，再將前端描繪得圓圓的。

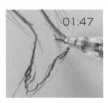

01:47

右腳也同樣描繪出來（順序也與左頁⑤相同）。最後描繪腳踝關節。

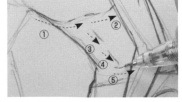

胸肌①②、腹肌③④、肚子的皺紋⑤。因為這並不是一個肌肉發達的角色，所以要描繪得淡素一點。

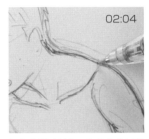

02:04

調整背部（斜方肌）的線條以及肩膀的連接處。

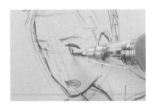

03:18

描繪臉部、右手臂的細節部分。

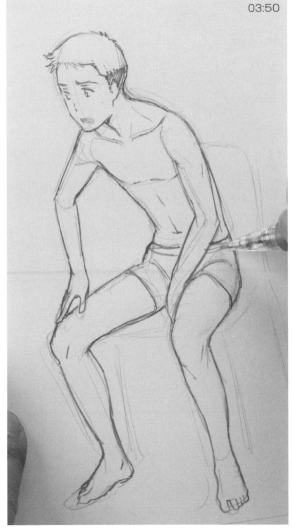

03:50

描繪褲子的線條，角色大致上完成。

127

椅子

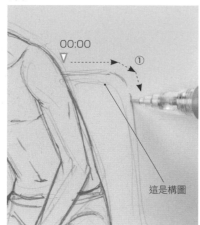

00:00

這是構圖

從椅子開始描繪草圖。

描繪出椅腳②③。椅腳相對於地板並不是垂直,而是傾斜的。

描繪出用來支撐椅面的圓管根部。描繪時要注意到圓管與圓管之間的連接,接續部分也要以曲線描繪出來。

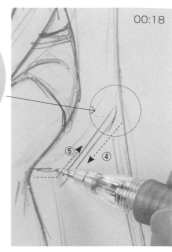

00:18

描繪出用來支撐椅面的圓管④,並描繪出角色實際要坐的椅面⑤。

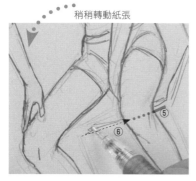

稍稍轉動紙張

描繪前方的椅面⑥時,要注意是與⑤連接在一起的。

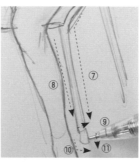

描繪出左前方的椅腳⑦⑧。接著描繪出套在前端的護蓋⑨⑩⑪。

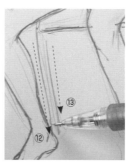

右前方的椅腳⑫⑬也同樣描繪出來。

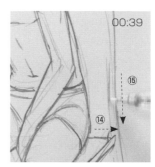

00:39

畫出椅面深處的線條⑭,並描繪出支撐椅面的圓管⑮。

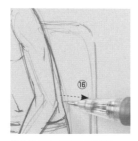

描繪出椅背下端的線條⑯。

00:41

這裡進行了修正。因為椅背上端的位置太高了,所以要重新抓出位置較低的草圖⑰。

描繪椅背右端部分⑱⑲,以及左端。

00:51

描繪椅背主線。

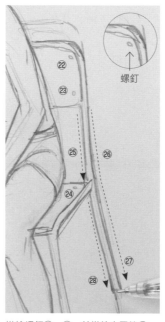

螺釘

描繪螺釘㉒~㉔,並描繪出圓管㉕~㉘。

01:07

描繪出剩下的椅腳,椅子作畫完成。

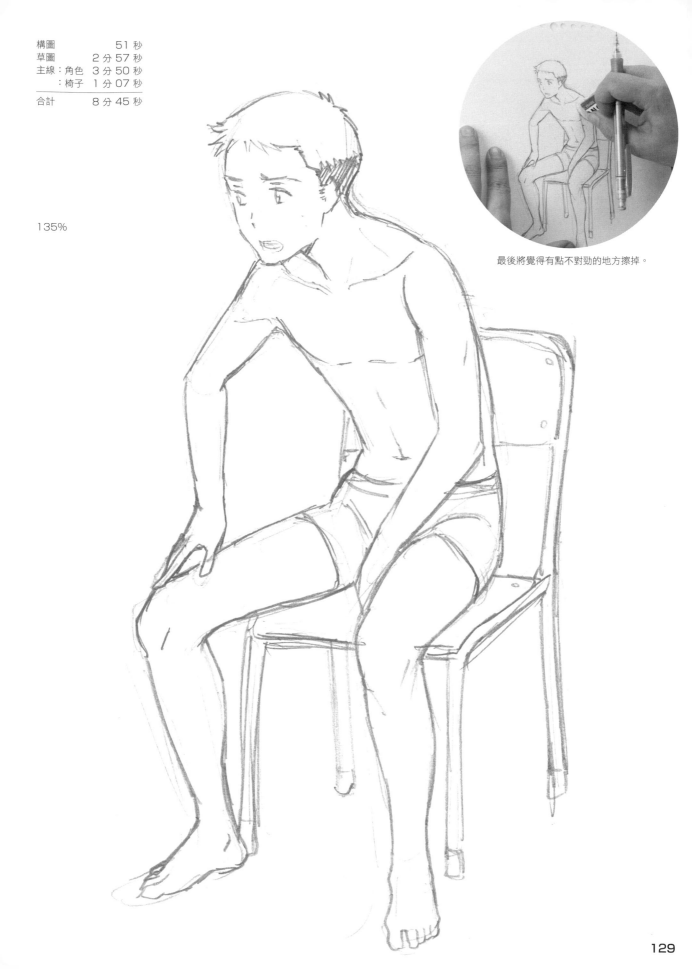

構圖		51 秒
草圖		2 分 57 秒
主線：角色		3 分 50 秒
：椅子		1 分 07 秒
合計		8 分 45 秒

135%

最後將覺得有點不對勁的地方擦掉。

坐在椅子上，並試著稍微轉動脖子

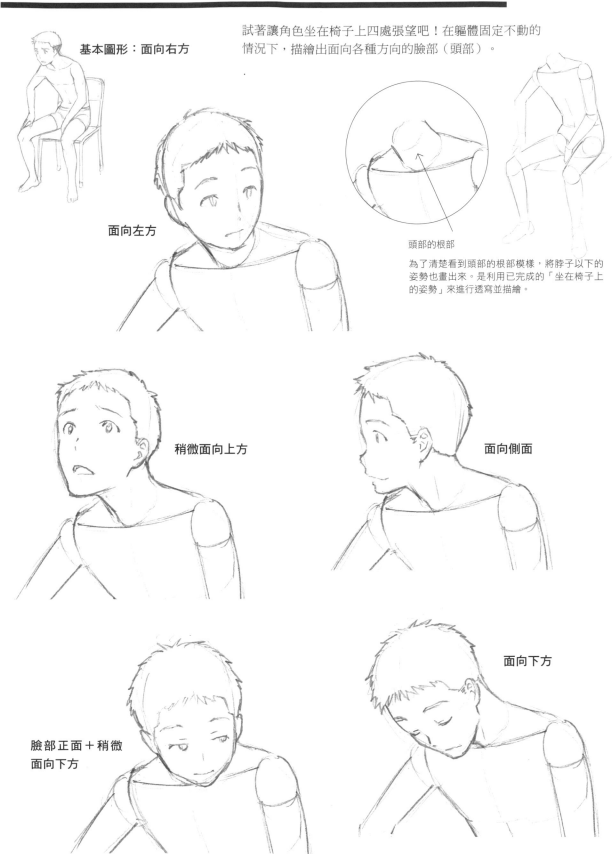

基本圖形：面向右方

試著讓角色坐在椅子上四處張望吧！在軀體固定不動的情況下，描繪出面向各種方向的臉部（頭部）。

面向左方

頭部的根部

為了清楚看到頭部的根部模樣，將脖子以下的姿勢也畫出來。是利用已完成的「坐在椅子上的姿勢」來進行透寫並描繪。

稍微面向上方

面向側面

面向下方

臉部正面＋稍微面向下方

將脖子以下畫成像人偶一樣，好讓軀體跟手腳的關節也能夠看得很清楚。

(1) 一開始先將脖子根部捕抓成橢圓形，要仔細地抓出形體。

00:00

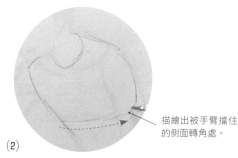

(2) 畫出胸部的構圖線，並捕捉出胸部上面部分。

描繪出被手臂擋住的側面轉角處。

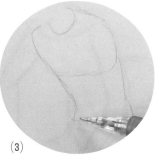

(3) 軀體幾乎是直接利用原圖的線條。

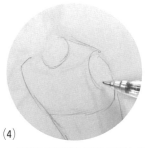

(4) 仔細地將肩膀的圓潤處描繪成很像是「肩膀部位」。

(6) 手肘部分也要將球體關節呈現成像人偶那樣。

(8) 在軀體中央描繪出中心線。這條線也代表著身體姿勢的傾斜程度。

(10) 將左肩畫成像人偶的一個零件一樣。

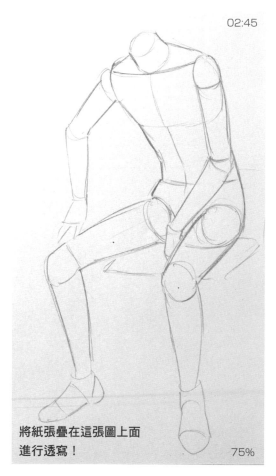

02:45

將紙張疊在這張圖上面進行透寫！

75%

(11) 左腳。聯軸器部位的曲線，會令腿部與腳部產生立體感。

(12) 右腳。因為是側面，所以聯軸器部位的形體會有所改變。

(5) 右肩也描繪成如聯軸器般，接著描繪出手臂。

(7) 將大腿根部抓得圓一點，並描繪出腿部。

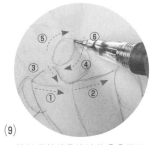

(9) 將相當於鎖骨的線條①②描繪得鮮明點，並描繪出脖子。

(13) 描繪出與椅面相接的線條，讓腰部部位明確化。

131

描繪面向左方

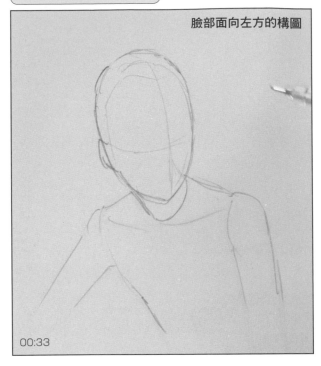

臉部面向左方的構圖

00:33

作畫時要活用下層圖的脖子位置，但是要對脖子線條進行細微的調整後再描繪。頭部要一面摸索適當大小，一面進行描繪。

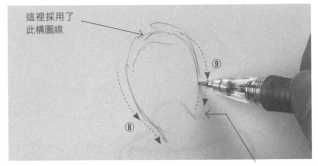

這裡採用了此構圖線

構思好完稿時的臉部各部位跟下巴位置，描繪出頭部的輪廓。

一直到脖子前方為止

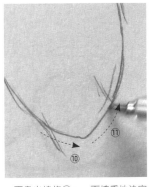

一面畫出線條⑩，一面慎重地決定出下巴前端的形體，接著再將下巴前端與⑨最後停筆的地方連接起來形成⑪。如此一來輪廓就會確定下來。

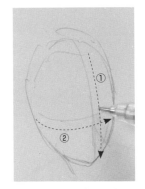

畫上縱向中心線①，讓臉部方向明確化，接著畫上用來捕捉眼睛與耳朵位置的橫線②。

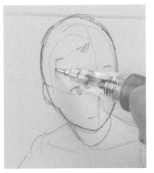

將臉部輪廓、身體、臉部的各部位以及頭髮描繪成草圖。

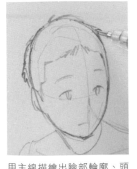

用主線描繪出臉部輪廓、頭髮、臉部的各部位，主線作畫完成。

構圖	33 秒	145%
草圖＋主線	1 分 16 秒	
合計	1 分 49 秒	

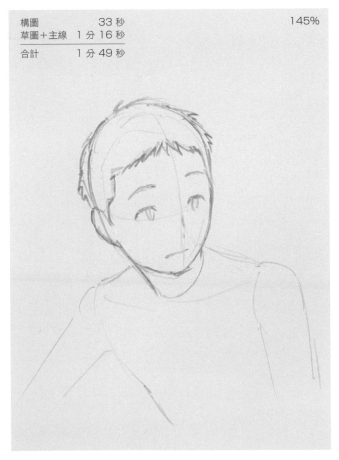

描繪面向側面

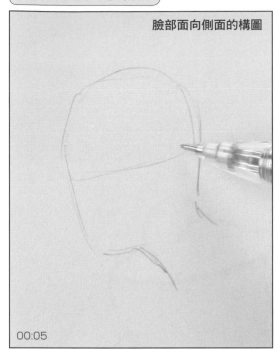

臉部面向側面的構圖

00:05

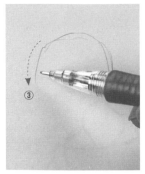

相對於身體，面向側面的頭部很容易構思出其樣貌，所以這裡是將顯露在下方的脖子，直接當成「構圖」來利用並進行描繪。

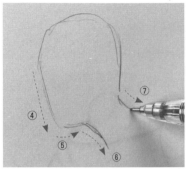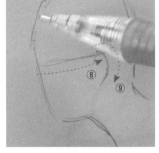

用線條④～⑤描繪出下巴，接著從前方⑥描繪出脖子線條。

畫出用來捕捉眼睛跟耳朵位置的臉部橫線，並描繪出耳朵⑨。

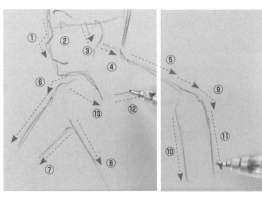

描繪出臉部的輪廓①、臉部的各部位②（眉毛、眼睛、嘴巴）、鬢毛③、頭部後面的髮際線④、左斜方肌⑤、右肩⑥、右手臂⑦、軀體⑧、左肩到左手臂⑨～⑪、鎖骨⑫⑬。

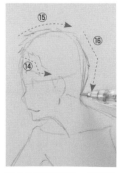

主線的描繪順序是耳朵、眉毛、眼睛、臉部輪廓～咽喉處的脖子、頭髮～頭部後側的脖子、斜方肌（左→右）。

畫上頭部前面⑭、頭髮的輪廓線⑮⑯，草圖完成。

面向側面的這個角度，下巴側與頭部後面這一側的脖子線條長度會有所變化。

構圖	05 秒
草圖＋主線	1 分 39 秒
合計	1 分 44 秒

145%

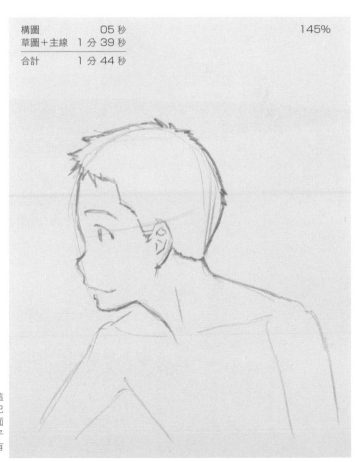

描繪稍微面向上方

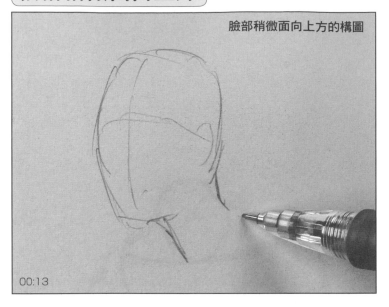

臉部稍微面向上方的構圖

00:13

1. 構圖

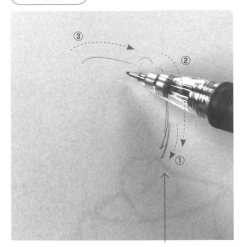

捕捉出頭部後面的脖子根部，再抓出頭部的構圖。

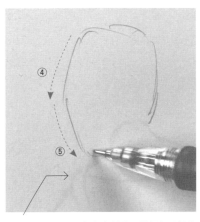

以構圖的肩膀位置為參考基準，捕捉出頭部的大小與下巴的位置。

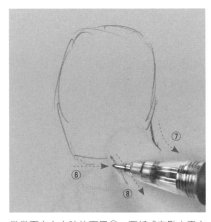

微微面向上方時的下巴⑥，要抓成有點水平方向。

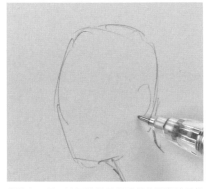

描繪出耳朵。這裡雖然是將頭部後面與脖子根部的位置當做耳朵作畫的參考基準，不過其實早在描繪有點面向上方的頭部輪廓這個階段時，就已經先構想好耳朵的位置了。

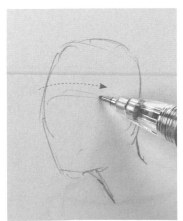

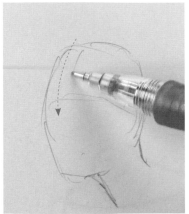

因為主題是稍微「面向上方」，所以十字構圖線要先畫上橫向線，接著再畫上代表著「面向右邊」的縱向線條，如此一來頭部的構圖就完成了。

頭部的構圖與橫向線條

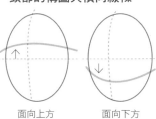

曲線方向不同，代表著面向上方、面向下方。

面向上方　　面向下方

幾乎是正前方但有一點面向上方

如果是面向正前方，會是直線。

即使在現實作畫上是打算畫成「面向正前方」，有時也會因為畫家的喜好與習慣上的不同，而呈現出稍微面向上方或稍微面向下方的情況。

134

2. 草圖　一面畫上頭部輪廓這些部位的主線，一面進行草圖作畫。

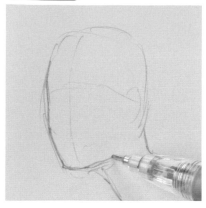 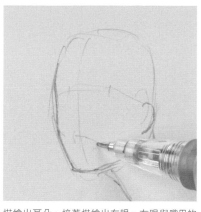 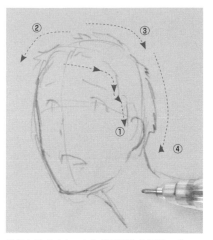

用主線描繪出顏面輪廓。在下巴下面稍微畫上一些陰影，呈現出面向上方的感覺。

描繪出耳朵，接著描繪出左眼、右眼與嘴巴的草圖。

描繪出眉毛（左→右）與頭髮的草圖①～④。

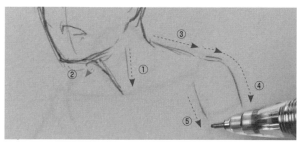 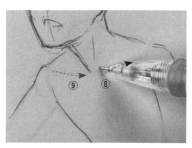

胸鎖乳突肌①、右肩（構圖）②、左斜方肌～肩膀③④、左手臂⑤。描繪時，幾乎是直接在草搞上描出線條。

右肩～右手臂⑥、胸部⑦。

畫出左邊鎖骨⑧、右邊鎖骨⑨，草圖完成。

3. 畫上主線

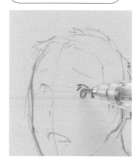 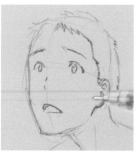

左眼→右眼→鼻子→嘴巴→左眉→右眉→前髮→耳朵。

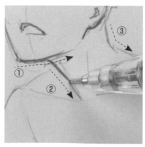 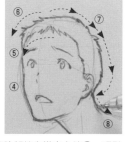

咽喉①②、後頸的線條③、重新將臉部輪廓描出主線④、頭髮⑤～⑦、重新將脖子描出主線⑧，最後將外眼角這些地方的線條畫得濃密一點，主線作畫完成。

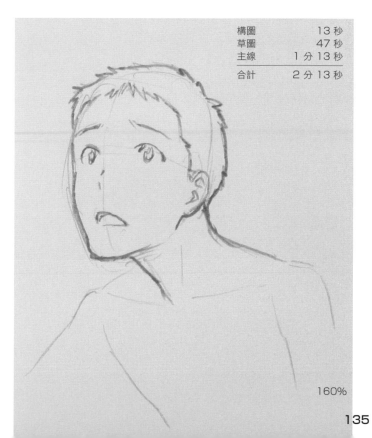

構圖	13 秒
草圖	47 秒
主線	1 分 13 秒
合計	2 分 13 秒

160%

描繪面向下方

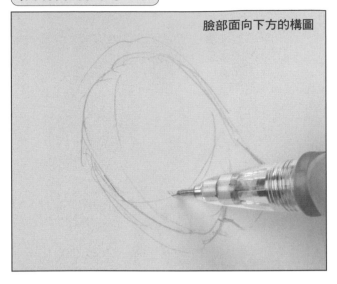
臉部面向下方的構圖

1. 構圖

會變長

面向下方的臉部，脖子後側會變長。在抓出脖子的線條①時，要留意到這個地方，接著從頭部後面的線條抓出頭部的形體。

頭頂部分⑤→頭部後面⑥→頭部前面⑦→下巴⑧⑨→頭部後面⑩。構圖時，要畫成像是要將頭部包圍起來。

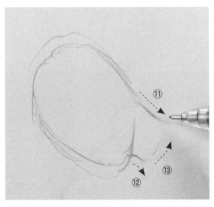

淡淡地畫上脖子線條⑪⑫，以及用來捕捉脖子根部的咽喉處線條⑬。

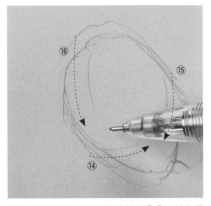

從顏面抓出通過頭部側面的橫線⑭⑮，並在頭頂部位抓出縱向中心線⑯，讓「臉部面向下方時，會看得到頭部上方」的感覺明確化。

2. 草圖

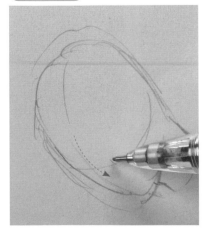

顏面這一側也畫上縱向中心線。

以縱向線與橫向線為參考基準，將眼睛（左→右）、鼻子、顏面輪廓描繪得稍微鮮明一點。

描繪出嘴巴，接著畫出下巴的線條，並描繪出耳朵的形體。

橫線除了要當成捕捉眼睛位置的參考基準，同時也要當成捕捉耳朵位置（耳朵上端部分的位置）的參考基準。

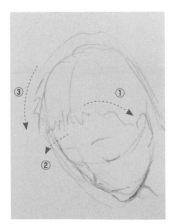

將頭髮描繪成草圖，身體部分則是與主線同時進行描繪。

3. 畫上主線

從頭部後面畫上脖子線條。

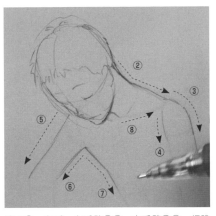

脖子②、左肩、左手臂③④、右手臂⑤⑥、軀體⑦、左鎖骨⑧。右邊的鎖骨是看不見的。

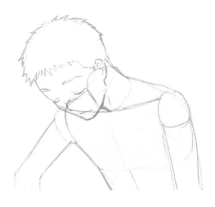

參考：看一下臉部面向下方時，被臉部擋住的部分吧（右肩周邊與鎖骨）！

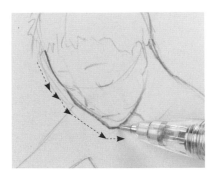

畫上臉部輪廓，接著畫上耳朵與頭髮的主線。

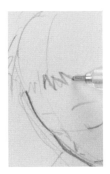

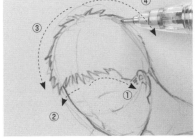

頭部後面④，要一面校正構圖，一面進行描繪。

臉部

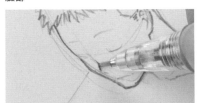

鼻子→嘴巴。

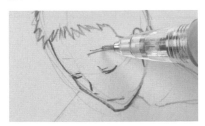

左眼→右眼→眉毛。

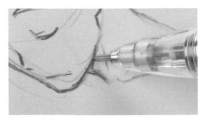

在咽喉畫上陰影，主線作畫完成。

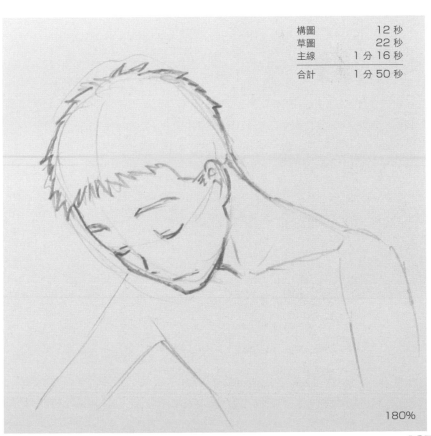

構圖	12 秒
草圖	22 秒
主線	1 分 16 秒
合計	1 分 50 秒

180%

描繪臉部正面＋稍微面向下方

臉部稍微面向正面
且稍微低著頭的構圖

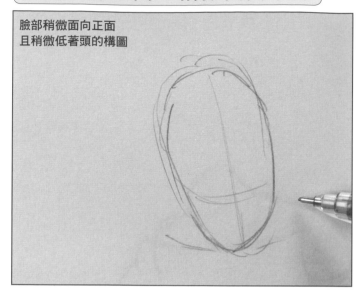

1. 構圖～草圖

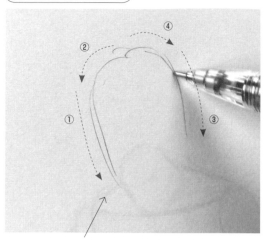

在靠近脖子的位置上，抓出頭部的構圖。

因為臉部「稍微面向下方」，所以會看得見頭頂部分。因此，頭部的縱長要抓得比一般頭部還要長。畫上顏面側面的構圖線⑥。

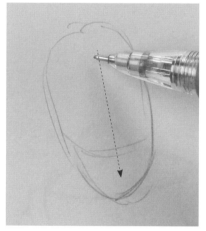

畫出縱向中心線。

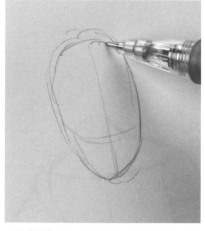

一面看著橫向中心線與下巴的位置，一面修整頭部上端部分，並調整頭部整體的大小。

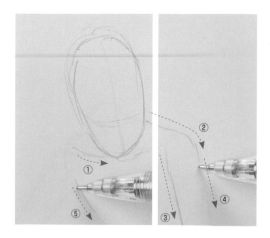

將軀體與手臂描繪上去，草圖完成。臉部的草圖，要一面畫出主線，一面描繪草圖。

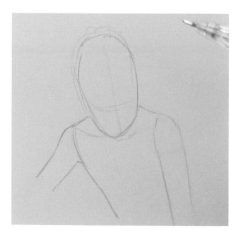

2. 畫上主線

將表情的草圖描繪出來。鼻子→左眼瞼→右眼瞼。因為臉部稍微面向下方，所以眼瞼的線條會帶有直線感。

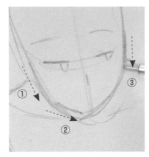

畫上眼眸、眉毛，接著一面校正臉部輪廓，一面將其描繪出來。

將校正過線條的①②描出主線，描繪出明確的線條④。

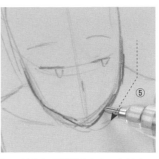

相反側⑤也同樣描出主線，打造出明確的輪廓。

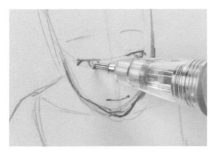

嘴巴→鼻子→左眼（眼瞼）→左眼眸→右眼。

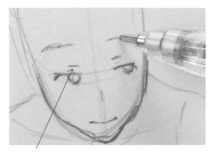

從右眼畫出外眼角的線條，呈現出半闔的眼睛，接著描繪眉毛。

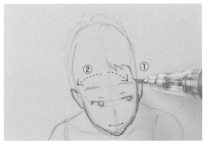

將耳朵描繪上去（右→左），並描繪出前髮。

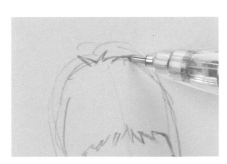

從頭頂部分朝左右邊描繪頭髮，作畫完成。

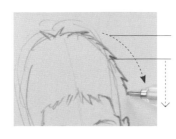

描繪時，隨著線條往下畫，要讓頭髮帶有分量感。

左半邊也一樣。描繪時先構思好頭部的完成稿模樣，然後邊抓出協調感，邊進行作畫。

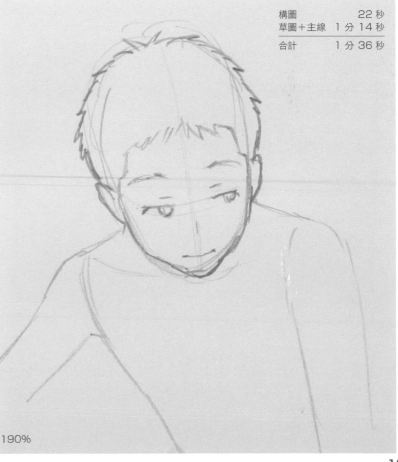

構圖	22 秒
草圖＋主線	1 分 14 秒
合計	1 分 36 秒

190%

坐在椅子上，並試著轉動脖子

臉部面向得「更加下方」或「更加上方」的話，坐姿就會變得不一樣。這裡就來看看將「脖子以下的身體」的圖面當成底圖，實際作畫的過程吧！

● 眼睛鼻子的構圖與輪廓

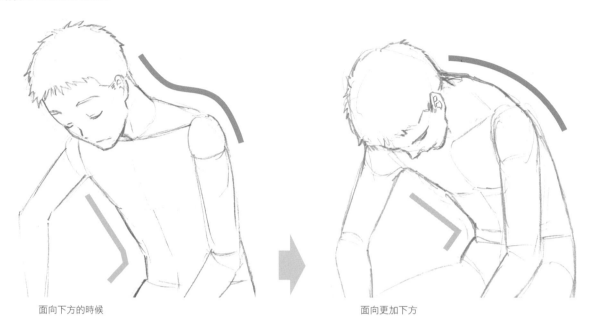

面向下方的時候

面向更加下方

● 面向「更加上方」

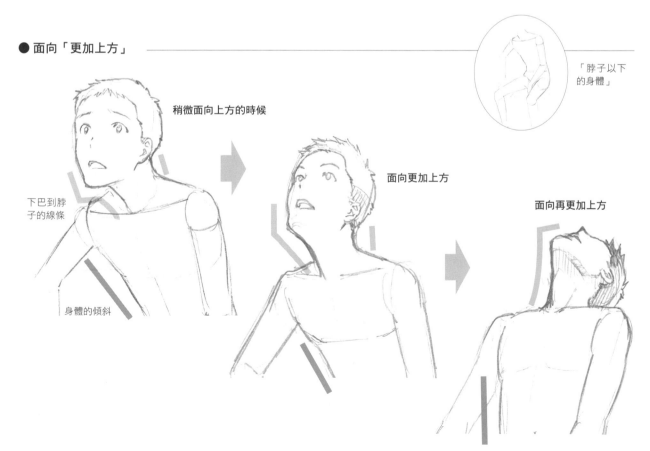

稍微面向上方的時候

下巴到脖子的線條

身體的傾斜

面向更加上方

面向再更加上方

「脖子以下的身體」

描繪面向更加下方

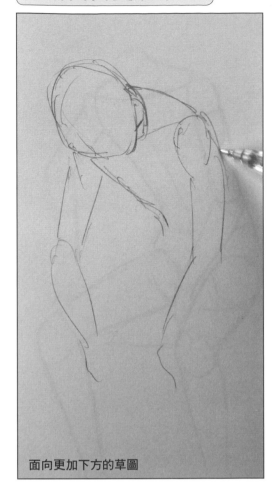

面向更加下方的草圖

1. 構圖～草圖

抓出顏面的構圖，接著一面抓出頭部的形體，
一面將中心線的參考基準描繪上去。

顏面與鼻子的構圖

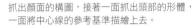

抓出頭部後面的形體，並決定好下巴
的位置，描繪出頭部整體的構圖。

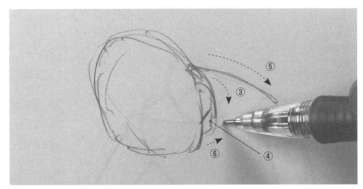

描繪出脖子根部③、咽喉的脖子線條④、背部⑤，接著畫上鎖骨⑥。⑤的背部線條
要與草稿一致。

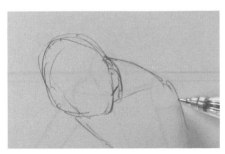

畫出前面軀體的構圖，並抓出肩膀的位置。描繪到
現在這個階段，構圖與草稿之間的不協調感（不同
之處）就會顯現出來。

這裡將草
稿往上挪
了一點。

畫出肩膀關
節的構圖。

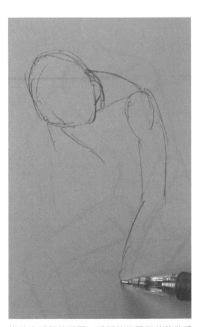

描繪出手臂的構圖。手部的位置與草稿幾乎
完全吻合。

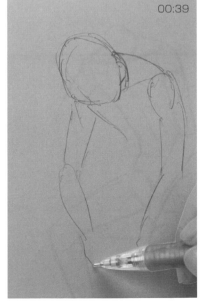

00:39

描繪出右手臂，基本的草圖完成。

2. 畫上主線

一面畫草圖，一面畫上主線。

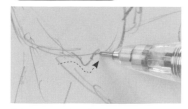

將顏面形體描繪得稍微明確一點。

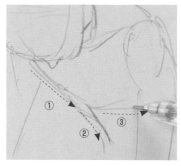

加上用來捕捉胸部跟腰部的線條。身體跟手臂，大致上要照著草稿的透寫來進行作畫。

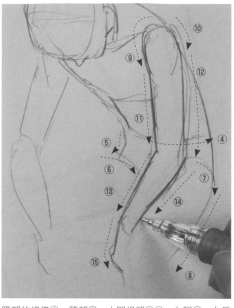

腰部的線條④、腰部⑤、大腿根部⑥⑦、左腿⑧、左肩⑨⑩、左手臂～手部⑪～⑮。

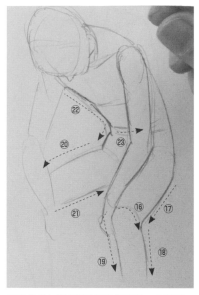

用來捕捉左膝關節位置的線條⑯、左腿⑰～⑲、右腿⑳㉑、將胸部到腰部這一段重新描出主線修整線條㉒、腰部的線條（形成在肚子上的皺紋）㉓。

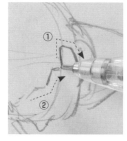

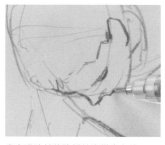

耳朵的形體①、頭髮②。

畫出眼睛並將臉部輪廓描出主線。

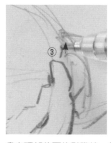

畫出頭部後面的髮際線，並描繪出整體頭部。

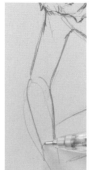

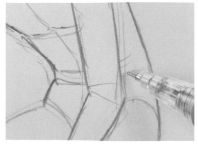

加上背部、右手臂、右腿、胸部跟鎖骨、腰部線條這些地方的主線，完成主線。

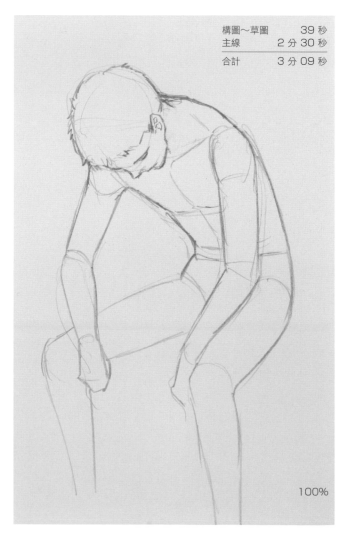

構圖～草圖	39 秒
主線	2 分 30 秒
合計	3 分 09 秒

100%

描繪面向更加上方

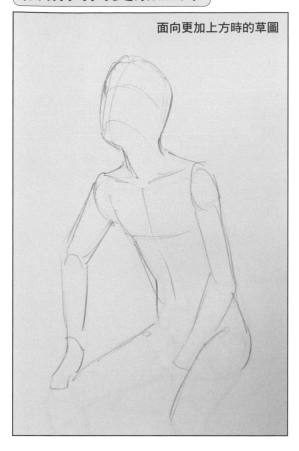

面向更加上方時的草圖

1. 構圖～草圖

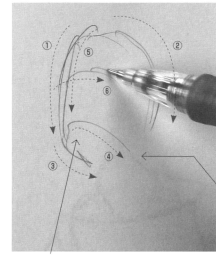

一般的面向上方

傾斜

往上抬

往後方靠攏

面向更加上方

描繪出頭部形體，並使頭部後面與脖子根部連成一線。

描繪出下巴的底面。

將這裡與草稿的脖子連接起來。

畫上鎖骨①②、斜方肌③。

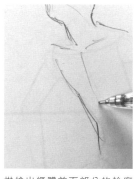

描繪出軀體前面部分的輪廓線，並畫上中心線。接著捕捉出底層圖與姿勢上的變化。

抓出右肩的構圖。

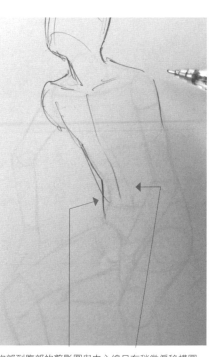

胸部到腹部的剪影圖與中心線只有稍微偏移構圖一點點，而肩膀到手臂、腰部到腿部這兩個部分，則是幾乎直接利用原本草稿的動作與姿勢。

抓出左肩的構圖，並描繪出手臂。

依序描繪出胸部、右手臂、腿部，完成草圖。

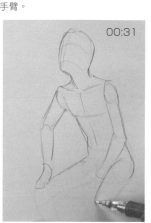

00:31

143

2. 畫上主線

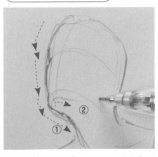

抓出臉部的輪廓①。下巴的線條②要用輕淡且細微的線條描繪。

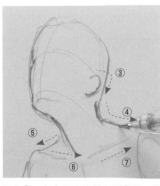

耳朵③、左右兩邊的斜方肌④⑤、鎖骨⑥⑦。

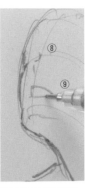

描繪出鼻子與嘴巴。

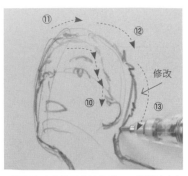

一面抓出左右位置的協調感,一面描繪出左眼→右眼→左眉→右眉的草圖,接著描繪出頭髮的草圖。⑬要用主線將頭部後面修改成曲線。

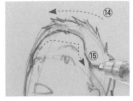
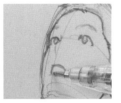

用主線將頭髮⑭⑮、臉部的各部位描繪出來。左眼→右眼→嘴巴→左眉→右眉。

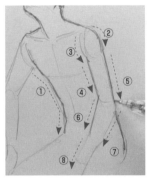

軀體①、左肩②③、手臂④～⑧、手肘的皺紋要在描繪完⑤,但描繪出⑥之前畫上去。

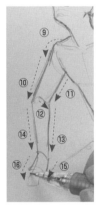

描繪出右手臂。

從右腿⑰⑱開始描繪。

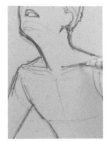

畫上鎖骨,並在頭髮加上筆觸。最後修整胸肌與肚臍的線條,主線作畫完成。

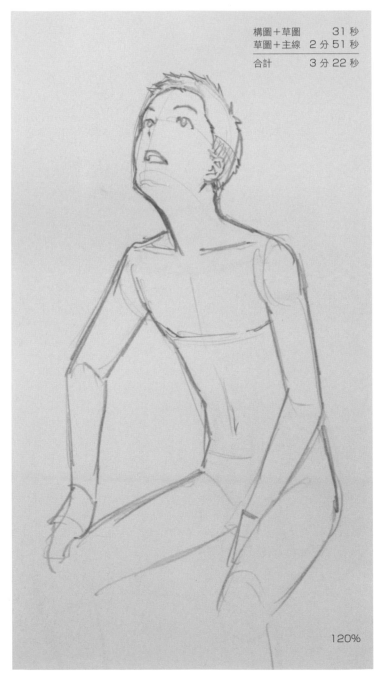

構圖+草圖	31 秒
草圖+主線	2 分 51 秒
合計	3 分 22 秒

120%

描繪面向再更加上方

面向再更加上方時的草圖

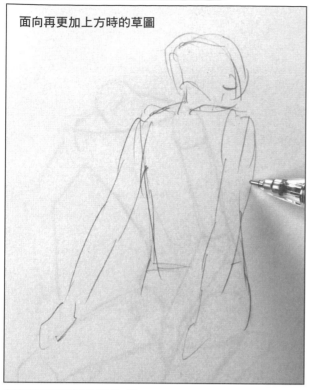

會變得和原本的姿勢完全不一樣。

這是一個看不到臉部的仰視視角。描繪時首先捕捉出下巴下面的形體。因為姿勢本身會有很大幅度的改變，所以作畫上要先從軀體的構圖開始描繪。

2. 構圖～草圖

因為是「面向再更加上方」，所以心中一開始就要存有姿勢會有很大變化的念頭。從身體前面的線條開始描繪。幾乎是垂直的線條。

抓出脖子根部的構圖。

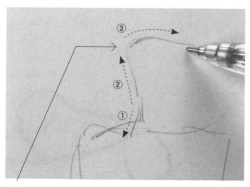

注意下巴前端部分的存在，並從顏面部分描繪出頭部。脖子的構圖①、脖子往喉嚨去的線條②、顏面③。

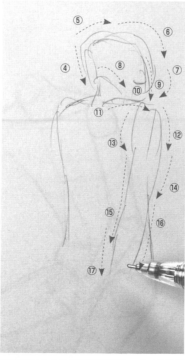

將頭部的大小重新抓出構圖④～⑦。頭部與脖子的接續面⑧、顏面橫線的草圖⑨、耳朵⑩、鎖骨⑪、肩膀⑫⑬、手臂⑭～⑰。

右手臂也描繪成草圖。書中這裡的圖片有加工成比較方便讀者觀看，但實際作畫時，是將自動鉛筆拿得比較長，並用極為輕淡的線條描繪出。

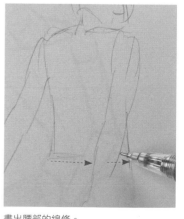

畫出腰部的線條。

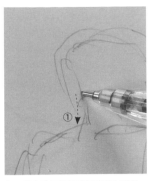

在頭部與脖子根部抓出脖子構圖，描繪出脖子。

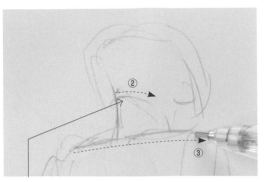

用來捕捉頭部與脖子根部的線條。

修改軀體的部分線條。將鎖骨線條抓成幾乎是一直線。

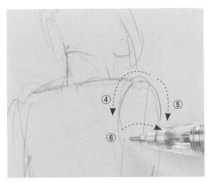

鎖骨的線條已經確定了，接著就重新抓出肩膀的形體。

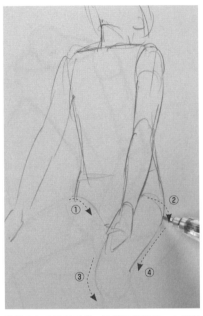

描繪出左手臂與手部，接著描繪腿部。右腿根部①、左腿根部②、左腿③④。

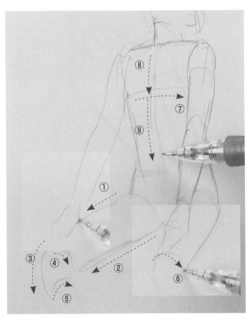

右腿①②、右膝＋關節的構圖③～⑤、左膝的構圖⑥、胸腔⑦、用來捕捉身體中心的線條⑧⑨。

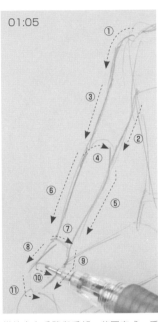

描繪出右手臂與手部，草圖完成。肩膀①、上臂②③、手肘關節④、前臂⑤⑥、手腕的線條⑦、手部⑧⑨、手指根部⑩、手指部分⑪。

2. 畫上主線

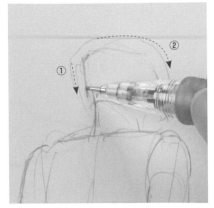

下巴①、頭部②。

脖子後側的線條③。

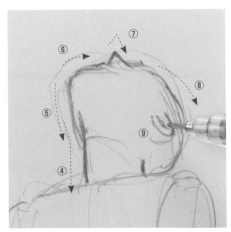

前面這一側的脖子④、臉部的輪廓⑤～⑧、耳朵⑨。特別是⑤～⑦，要一面將線條連接起來，一面慎重地進行描繪。

頭髮→左肩→右肩→左手臂→軀體→頭部的刻畫

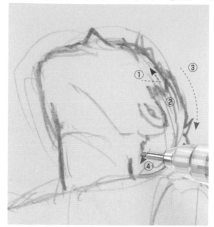

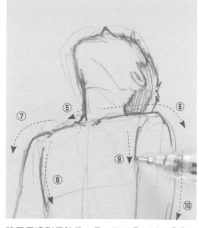

描繪軀體的線條，直到腰部為止，並畫出褲子的線條。

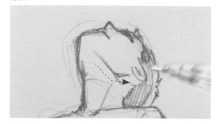

在頭髮的髮際線①以及頭髮畫上筆觸②。接著將輪廓線③、頭部後面的髮際線與脖子連接起來④。

脖子周邊到肩膀⑤～⑦、胸口⑧、手臂⑨⑩。接著按照與草圖相同的順序，描繪出手臂、軀體前面～腹部。

描繪嘴巴，並確實地畫出內眼角跟頭部的輪廓線，下巴的線條也要進行強調，完成主線。

頭部的修正與刻畫

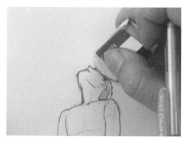

修正眼角、鼻子、嘴角。

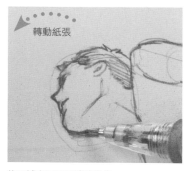

轉動紙張

修正補充下巴周邊的線條。

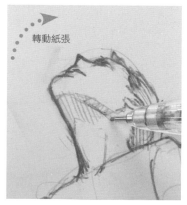

轉動紙張

描繪下巴下面的陰影，並稍微補上一些手部跟膝蓋周邊的線條，主線作畫完成。

構圖＋草圖	1 分 05 秒
主線	3 分 26 秒
合計	4 分 31 秒

（修正所用時間…1 分 24 秒）

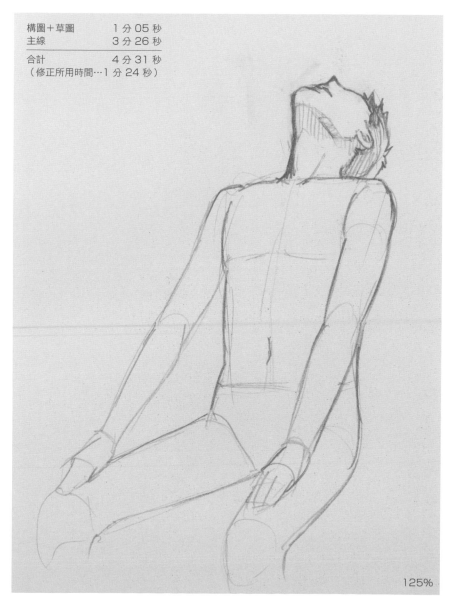

125%

步行

用有點俯視視角的構圖，描繪出不斷往前走的模樣。

1. 構圖 一直作畫到完成粗略的草圖構想為止

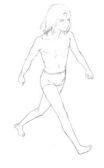

頭部

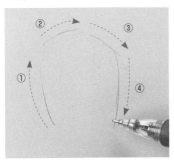

頭部的構圖，在這階段就要將臉部方向包括視角在內都構想好後，再進行描繪。

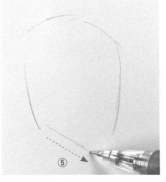

透過下巴的線條，讓臉部方向明確化。

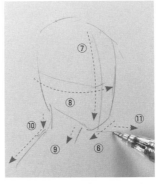

決定好下巴的形體⑥，接著在臉部描繪出十字線⑦⑧，並描繪出脖子與脖子周邊的形體⑨～⑪。

大步跨出的腿部，揮動雙手走路的角色。

上半身和手臂的姿勢

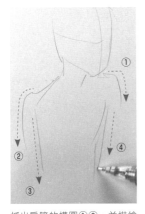

抓出肩膀的構圖①②，並描繪出軀體的剪影圖③④。

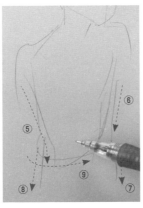

重新抓出軀體的線條⑤⑥，並一面摸索步行姿勢的模樣，一面抓出腰部線條⑦⑧與腰部的位置⑨。

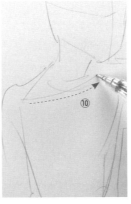

畫出鎖骨的構圖⑩。因為是俯視的視角，所以捕捉出軀體上面部份的厚度是一件很重要的事情。

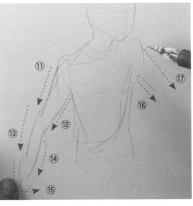

描繪手臂（右手臂⑪～⑮、左手臂⑯⑰）。

下半身、腿部的姿勢

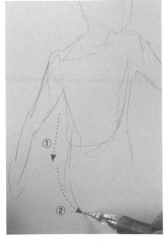

重新抓出腰部的線條①，接著畫上右腿輪廓線的構圖②。

線條極為輕淡地描繪胯下位置的參考基準線，並畫上腿部的線條④。

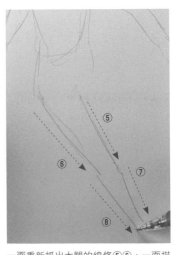

一面重新抓出大腿的線條⑤⑥，一面描繪出右腿。

148

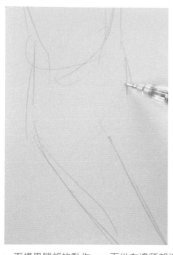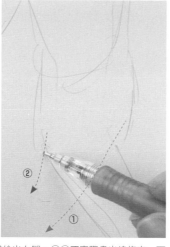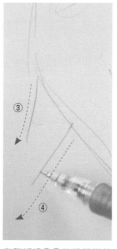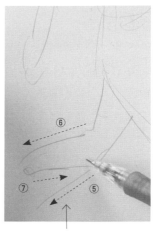

一面構思腿部的動作，一面從左邊腰部描繪出左腿。①②不實際畫出線條來，而是只動動自動鉛筆，加深對腿部的印象。

實際透過①②的構想描繪出腿部③④。

先試著畫出⑤的線條，然後將膝蓋以下的姿勢更改成⑥⑦。

軀體、頭部、脖子周邊、手臂等部位的調整

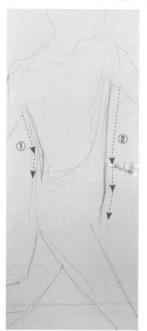

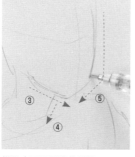

描繪出下巴周邊的形狀。

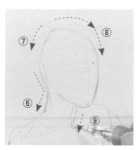

頭部後面到脖子⑥、整體頭部⑦⑧、脖子線條的校正⑨。

讓①②的軀體線條鮮明化，以利捕捉出姿勢跟整體構想。

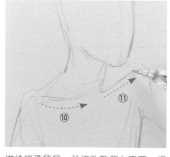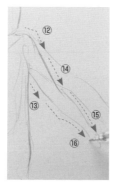

描繪鎖骨⑩⑪，並修改整個左手臂，構圖完成。

01:08

一面修整輪廓線，一面因應需要進行修改，並描繪出整體草圖。

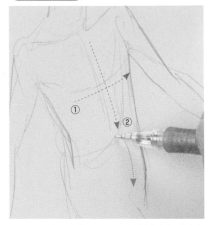

畫出胸部的線條①，並從腰部描繪出軀體中心線②，一直到胯下為止。

畫出大腿根部的線條。

在著手進行後方腿部（左腿）線條的作畫時，發現到了不對勁之處。

修改

修改左腿。

右腿也同樣進行修改。

跨出步伐的腳也進行修改。

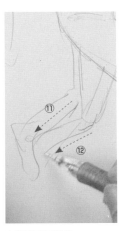

左腿也重新描繪。

擦掉一部分。

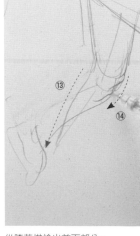

從膝蓋描繪出前面部分。

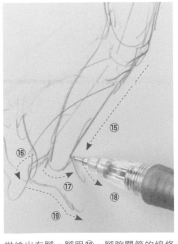

描繪出左腳。腳跟⑯、腳腕關節的線條⑰、腳背⑱、腳底⑲。

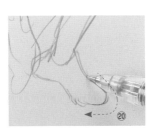

描繪出腳尖⑳，並描上幾次線。

描繪時要隨時轉動紙張。

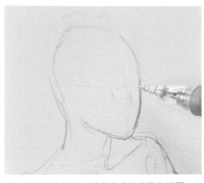

描繪出臉部的輪廓，並畫出眼睛鼻子的構圖。

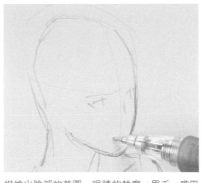

描繪出臉部的草圖。眼睛的輪廓→眉毛→嘴巴
→耳朵。

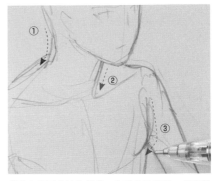

描繪出脖子的線條①②、胸肌的線條③，接著進
入手臂的作畫。

01:47

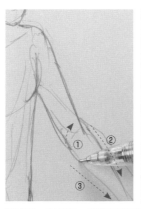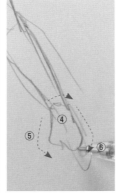

左手臂～左手部。手肘關節的線條①、前臂②③、手腕
④、手部⑤⑥。

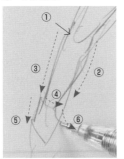

右手臂也同樣如此處理。①
是上臂的簡略呈現，要把這
裡當成是手肘關節的構圖。

從右手臂的腋窩畫出胸肌的
線條。

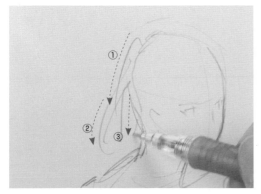

描繪頭髮的草圖模樣，完成草圖。

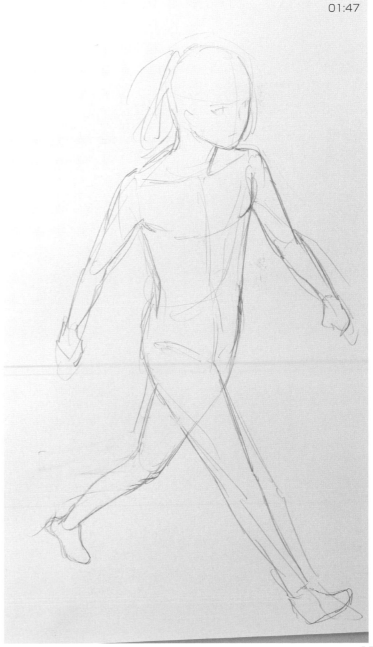

3. 畫上主線

腿部

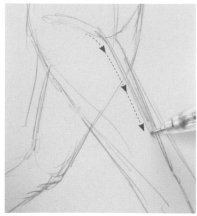

將右腿重新描繪成比原本的尺寸細上一圈。

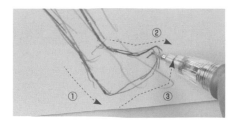

從腳腕描繪出腳跟①、腳背②、腳底③、腳趾。

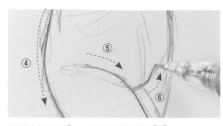

腰部的輪廓線④、大腿根部的線條⑤⑥。

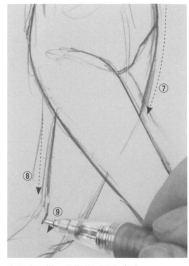

左腿也同樣一直描繪到腳部為止。

軀體

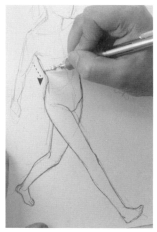

鎖骨是會浮現在表面的骨頭。在簡單描繪成帶有直線感的線條後，就描出主線修整成曲線。

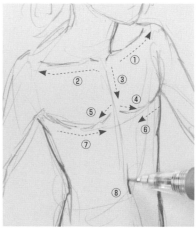

鎖骨①②、胸肌的線條③〜⑦，肚臍⑧要讓它與呈現腹肌結實感的線條合為一體。

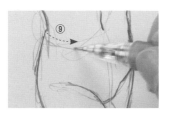

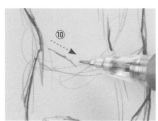

畫上褲子⑨與外腹斜肌⑩的線條。

左手臂

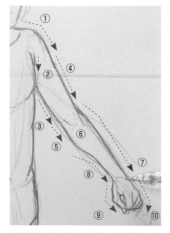

肩膀①、腋窩的皺紋②、上臂③〜⑤、手肘的皺紋⑥、前臂⑦⑧、手部⑨⑩。

臉部與頭髮

臉部輪廓→鼻子→嘴巴→右眼→左眼→右眉→左眉。

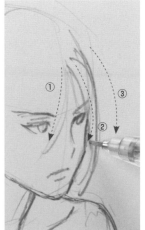

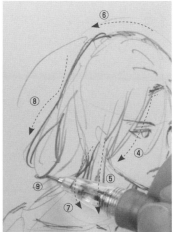

按照前髮①、往外側②③，右半邊④〜⑨的順序描繪出頭髮。

右肩～右手臂

透過覆蓋在胸肌上面的三角肌線條，呈現出肩膀與軀體的連結。

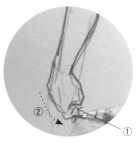

手部要描繪出握起來的部分①，再畫上輪廓線②完成主線。

心窩周邊

描繪出肋骨的邊緣。

褲子的作畫

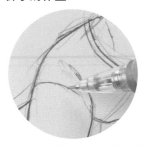

要留意腿部曲面並將褲子曲線描繪出來。

畫上裝飾用的線條，主線完成。

構圖	1 分 08 秒
草圖	1 分 47 秒
主線	4 分 58 秒
合計	7 分 53 秒

100%

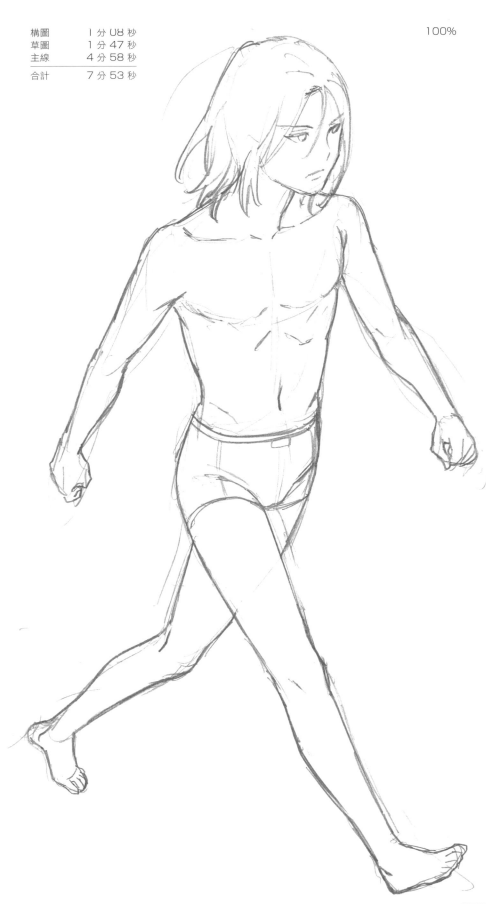

「揍人！」的姿勢

「揍人」姿勢的構圖　　　　　　　　　　　　00:44

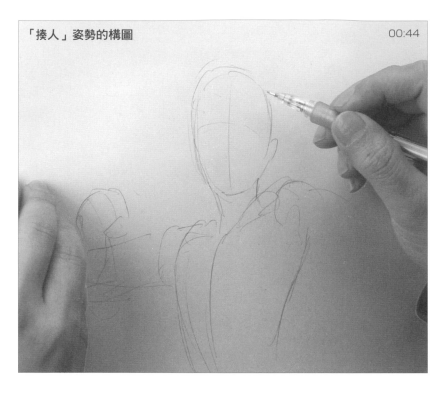

1. 構圖

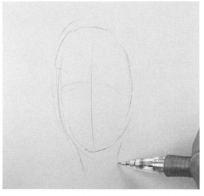

頭部的構圖。這裡是採用可以有效利用「彰顯出角色魅力」這個要素的「面向正面」。然後再加上可以很容易將動作跟魄力呈現出來的「微微面向上方」。

畫上鎖骨的構圖。因為是構想成抬起肩膀的姿勢，所以鎖骨是傾斜的。

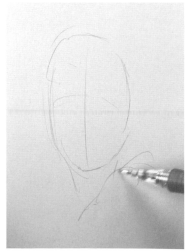

鎖骨到肩膀這段抓成斜向線條。這樣處理就可以從面向正面的頭部上，感受到一股魄力。

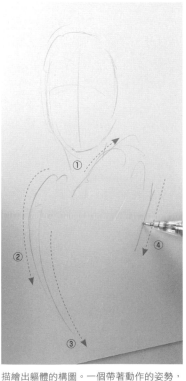

描繪出軀體的構圖。一個帶著動作的姿勢，從構圖階段開始，氣勢就已經是很重要的一點了。

畫出肩膀關節⑤，並描繪出手臂⑥⑦與緊握的拳頭⑧～⑪（⑩是手指的線條。要照箭頭的方向畫上）。

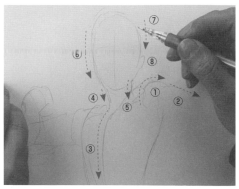

大略描繪出左肩①、手臂②。稍微修整在軀體前面的中心線③、脖子線條④⑤、頭的輪廓⑥⑦，接著描繪耳朵⑧，構圖完成。

2. 草圖

表情

以極輕淡的線條畫出眼睛、鼻子。

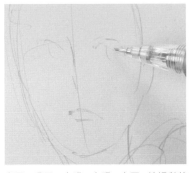

鼻子→嘴巴→右眼→左眼→左耳。這裡與其說是草圖作畫，不如說是用比較接近構圖的方式，描繪出可以看出表情氣氛的草圖。

將下巴周圍的輪廓描出線條。讓輪廓稍微鮮明化，表情的印象就會顯得整個很扎實。

肩膀與手臂　左肩。要先構想好健壯肩膀那種三角肌的隆起感，再進行描繪。

描繪出鎖骨①，並捕捉出與肩膀的連接處。

打造出三角肌的線條②、手臂③與姿勢的剪影圖。

先構想好手臂的粗細，再描繪出對應線條③的線條④。

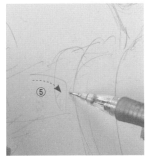

描繪右肩三角肌形體的線條⑤。

軀體

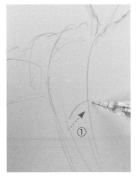

畫上胸肌線條①。

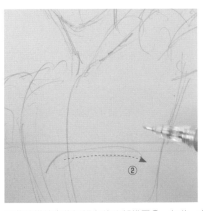

用曲線描繪出仰視視角的胸部構圖②。如此一來就可以呈現出魄力與健壯感。

右手臂

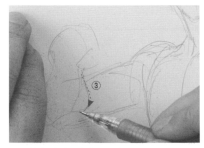

描繪出右手肘周邊的線條③。

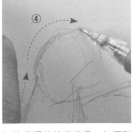

加強拳頭的輪廓線④，加深形象。

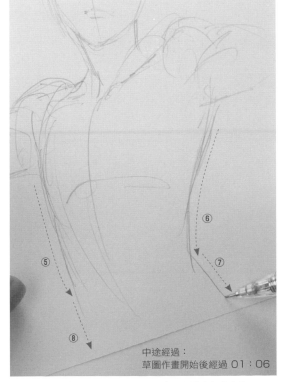

畫上軀體線條⑤～⑧，並讓身體弓起來的模樣稍微清晰化。

中途經過：
草圖作畫開始後經過 01：06

一面畫上局部主線，一面進行草圖作畫

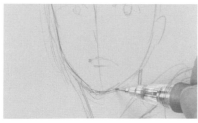

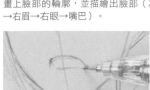

畫上臉部的輪廓，並描繪出臉部（左眼→左眉→右眉→右眼→嘴巴）。

嘴巴則是變更為張開來的模樣（變更的作畫順序在161頁）。

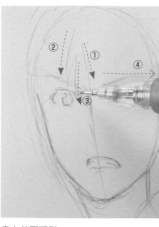

畫上前面頭髮。

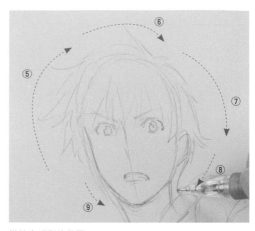

描繪出頭髮的草圖。

從三角肌連接到胸肌的線條①、連接軀體和手臂的線條②。

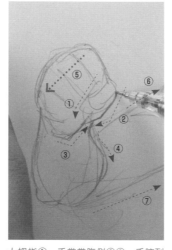

大拇指①、手掌掌腹側②③、手腕到手肘④、畫上手指線條的方向⑤、手臂⑥⑦。

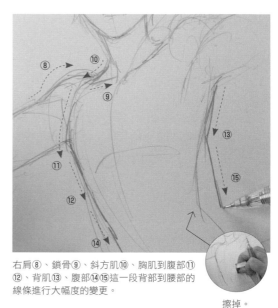

右肩⑧、鎖骨⑨、斜方肌⑩、胸肌到腹部⑪⑫、背肌⑬、腹部⑭⑮這一段背部到腰部的線條進行大幅度的變更。

擦掉。

描繪出左手臂的姿勢。上臂長度的參考基準①、手肘關節的構圖②要抓得圓一點。

上臂部分③～⑤、手部的草圖⑥～⑨、⑧是手指根部的參考基準（手掌的皺紋）、⑨是手背的參考基準，這裡要透過⑧與⑨捕捉出手掌的厚度。

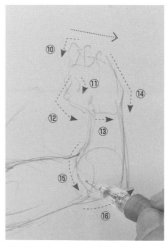

手指草圖⑩、大拇指⑪⑫、手腕線條⑬、手部輪廓線⑭、手肘周圍⑮⑯。

156

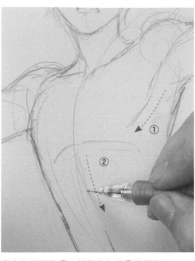

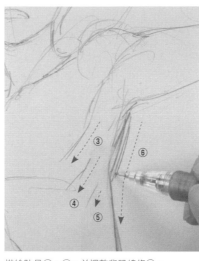

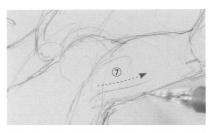

加上肱肌線條，並描出手臂跟手腕線條，讓形體稍微明確化。

修整脖子底部的線條，最後淡淡地畫上效果線，草圖完成。

畫出胸肌線條①，並對中心線②進行校正。

描繪肋骨③～⑤，並調整背肌線條⑥。

04:28
（從草圖作畫開始）

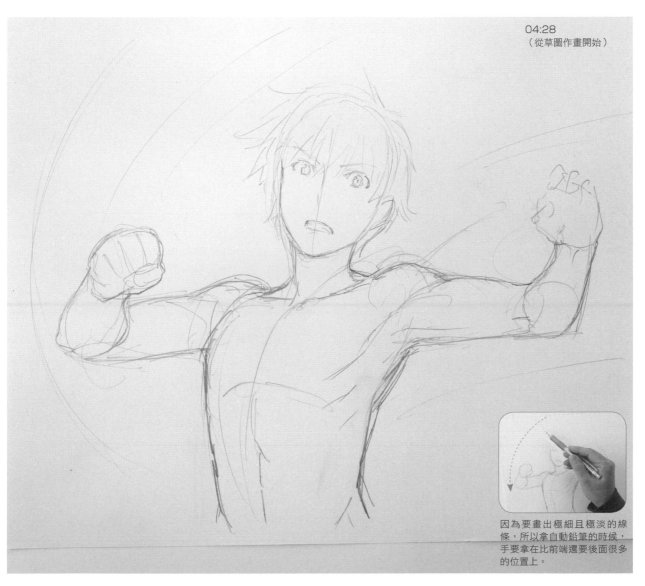

因為要畫出極細且極淡的線條，所以拿自動鉛筆的時候，手要拿在比前端還要後面很多的位置上。

3. 畫上主線

一面畫上強調肌肉跟立體感的筆觸，一面完成主線作畫。

臉部的輪廓、脖子周邊

 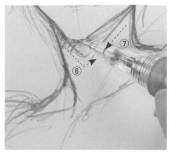

臉部的輪廓①②，這裡要注意脖子的線條③④並不是單純的直線平行線。描繪線條④時，要將輪廓線一直連接到斜方肌⑤為止。

延長④的脖子線條。這條線條，會與連接在鎖骨根部上的胸鎖乳突肌合為一體。

畫上陰影的輪廓線，並用斜線描繪出下巴下方的陰影。

鎖骨、左肩

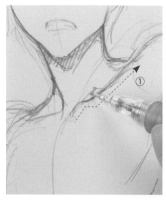 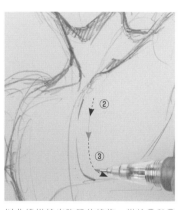 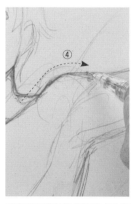 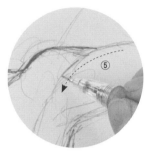

描繪出鎖骨①，並畫出凹陷處的陰影。

以曲線描繪出胸肌的線條。描繪②與③時，要留意到兩者是連接在一起的，並透過讓線條在中途斷掉，呈現出立體感。

要注意肩膀與鎖骨連接處的形體，描繪出肩膀。

描繪出三角肌的線條。要用胸部鑽入到了三角肌下面的感覺描繪。

左邊腋窩周邊

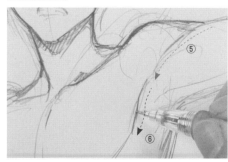

描繪胸肌⑥時，要留意到胸肌是從三角肌線條⑤連接過來的。

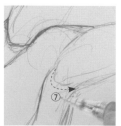 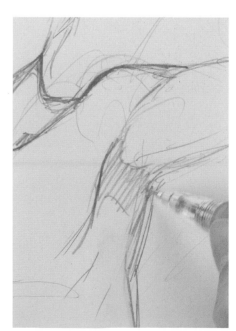

在手臂根部⑦與側面⑧描繪出陰影的分界。

畫上陰影。

肋骨線條

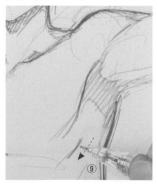

描繪出肋骨⑨。

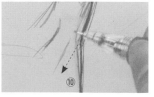

肋骨⑩要留意到這裡有微微浮現出來，並描繪得略為簡略點。

158

左手臂

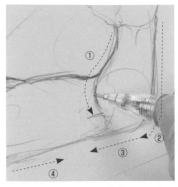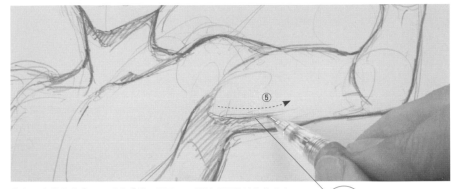

從手腕描繪出前臂部分①②。因為上臂下面部分的線條會很長，所以③④要很仔細地從左右兩邊畫出並連接起來。

畫出肌肉的線條⑤，呈現出『肱二頭肌』。描繪時要沿著線條畫出極短的斜線。這裡與其說是透過肌肉線條的呈現，不如說是透過肌肉「凹陷處」的呈現，加強對比並強調出肌肉感。

筆觸

左手、手腕的陰影

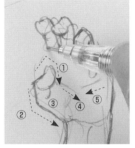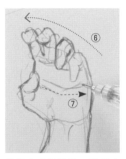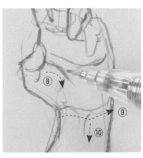

畫出大拇指①、輪廓線②、大拇指周邊的皺紋③、手掌皺紋的構圖④⑤，並描繪出手指。

描繪完手指⑥後，再畫出手掌的皺紋⑦。

對手掌的皺紋⑧進行強調，並描繪出手腕皺紋⑨與手腕肌腱⑩。

陰影的分界線⑪，要用一種將手腕曲面反映出來的曲線進行描繪，並畫上陰影呈現出立體感。

將小拇指的輪廓線也畫上去，而手指也加上陰影。

右肩、右臂（肩膀～手肘）

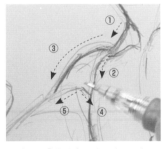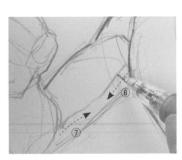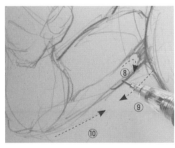

從斜方肌①描繪出肩膀周邊、三角肌。

補畫肱二頭肌的線條⑥⑦。

畫上陰影。

畫上陰影的分界⑧，並描繪出輪廓線⑨⑩。

右臂（手肘往前的部分）、右手

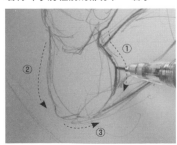

前臂部分要按照內側①、外側②、手肘③的順序描繪。

畫上手腕陰影的分界④，並將陰影⑤描繪上去。

描繪大拇指後，接著描繪出拳頭。描繪手指後，接著描繪出輪廓線⑥。

在手指上面畫上陰影。呈現出強而有力感。

159

臉部、頭髮、軀體細部、效果線

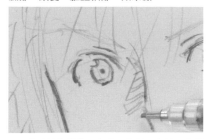

描繪出臉部各部位。左眼→右眼→鼻子→鼻子陰影。

描繪出嘴巴→左眉→右眉→頭髮。

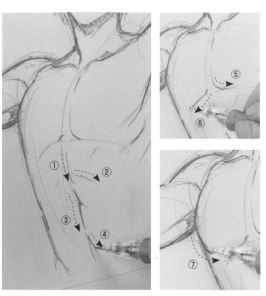

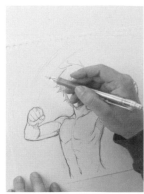

從心窩描繪出腹肌①～③、肚臍④與胸肌⑤～⑦。②注意胸廓的骨頭線條，描繪③時要留意肌肉的起伏。⑤⑥⑦是胸肌隆起感的曲線。

畫上流線（將氣勢呈現出來的一種效果線）就完成了。

流線的刻畫

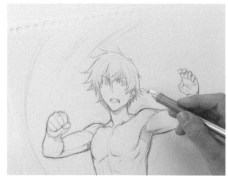

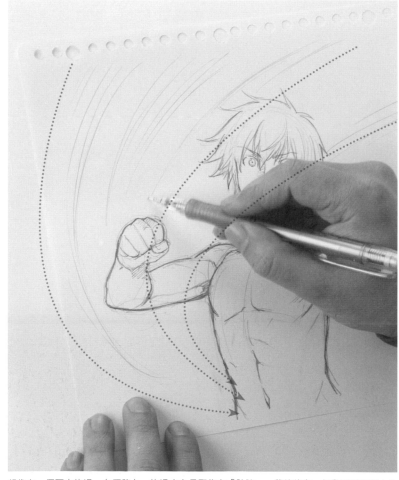

想像有一個巨大旋渦。在原稿上，旋渦中心是聚集在「肚臍」一帶的後方，但顧及到空間上的配置，這裡描繪時是構想成聚集在角色的後方。

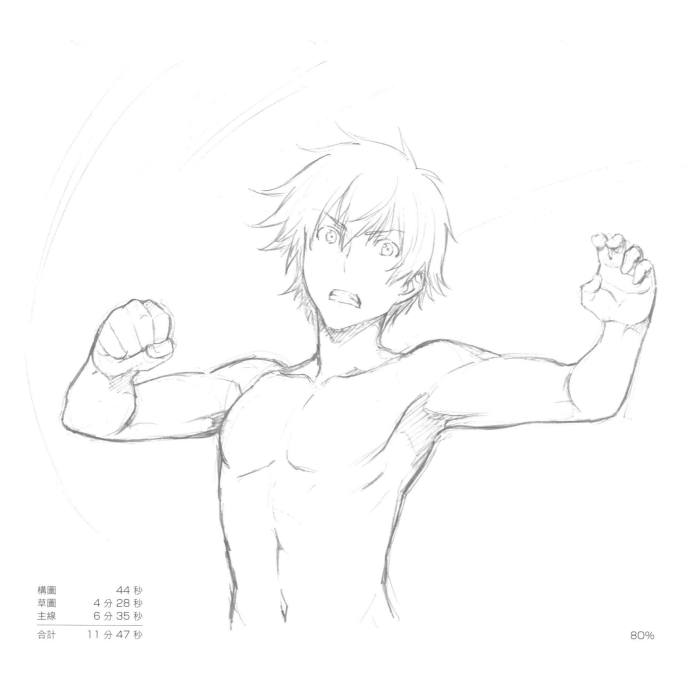

構圖	44 秒
草圖	4 分 28 秒
主線	6 分 35 秒
合計	11 分 47 秒

80%

重點之處：嘴巴的作畫

從嘴巴右端（嘴角部分）
描繪起。

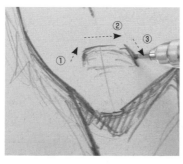

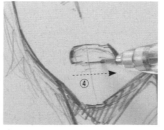

將兩端①③的線條加粗的話，嘴巴很
用力張開的那種感覺就會展現出來。

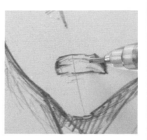

抓出嘴巴的輪廓後，再補上牙齒。

踢擊

描繪草圖圖像

1. 構圖

描繪「踢」這個姿勢。作畫重點在於要姿勢呈現出躍動感。這裡就來學習作畫過程，要如何運用筆觸呈現肌肉跟布匹質感吧！

某方面而言，這個過程就是從「好像是這樣」發展成「就是這樣！」。來看看這裡要描繪的姿勢草圖，是如何完成作畫的吧！

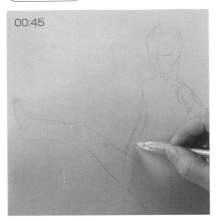

00:45

「說到踢，就是這種感覺吧！」。這裡一開始是先畫成腿伸得直直的，那種打架踢人時的姿勢。

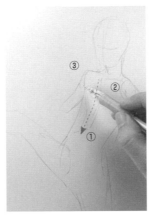

畫出中心線①跟鎖骨②、肩膀到手臂③等部分，而進行描繪途中，會湧出各式各樣的構想。

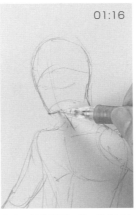

01:16

修改頭部的構圖。從一般的面向右方，修改成有點仰視視角的構圖，並讓輪廓線明確化。

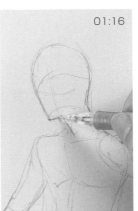

「好分辨，相對比較容易描繪，但很帥氣」是這次的隱藏主題。

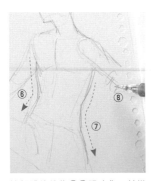

描繪出右肩的斜方肌④，並在胸部上畫上中心線⑤。

讓軀體的線條⑥⑦明確化，並描繪出手臂與手部的姿勢⑧，使軀體的剪影圖易於辨識。此時，上半身的構想逐漸固定下來了。

01:52

將踢擊的腿從伸直修改成彎起膝蓋的模樣。表面看起來是所謂的「膝擊」，但是這個姿勢既可以作為踢之前的瞬間，也可以當成是踢完後的瞬間，會是一個速度感很顯著的姿勢。

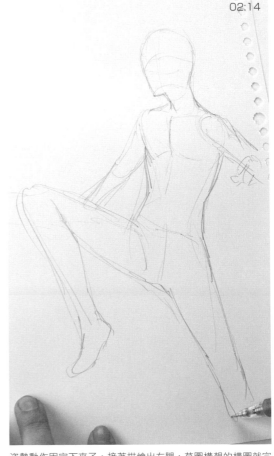

02:14

姿勢動作固定下來了，接著描繪出左腿，草圖構想的構圖就完成了。

2. 草圖

這是臉部跟服裝的設計方案。要描繪得比一般草圖還要略為精確點。

00:00

幾乎是接近側臉角度的仰視視角。這裡要將耳朵位置的構圖抓出來。

加上表情。下巴的線條也進行調整。

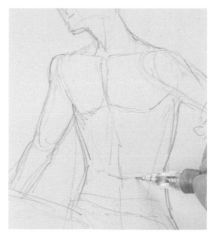

描繪胸肌跟腹肌,並加深肌結實的形象。

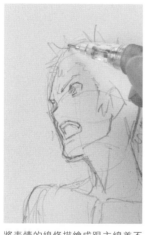

將表情的線條描繪成跟主線差不多一樣精確,並描繪出短髮髮型。

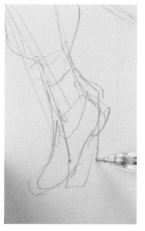

修改踢擊那隻腳的樣貌。

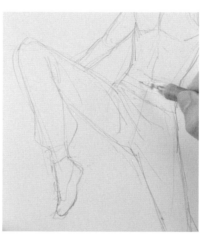

描繪出褲子的樣貌。

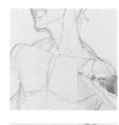
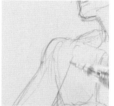

上衣也描繪成是敞開來的樣子。

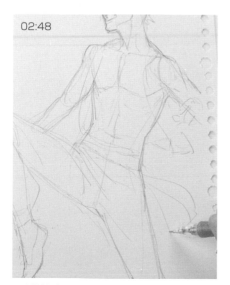

02:48

一直描繪到腰間飄逸的腰巾,完成草圖構想的作畫。

傾斜效果

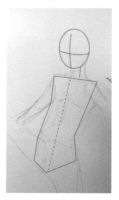

傾斜

最初的草圖方案

軀體相對於地面,是設計成傾斜的。姿勢傾斜所帶來的不穩定感,會賦予姿勢動作感。

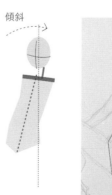

決定的草圖方案

將臉部方向變更成有點仰視視角,賦予姿勢傾斜感,而脖子也畫成斜的。另外,肩膀的線條也畫成斜的,提高整體的傾斜感,並強調出不穩定的緊張感。

構圖	2 分 14 秒
草圖	2 分 48 秒
合計	5 分 02 秒

85%

以草圖圖像為底來作畫

將草圖設計出來的圖像進行升級。透過將自己想要傳達的構想明確化，令姿勢更加帥氣。

1. 草圖

使用透寫技法。將草圖圖像當成一種構圖利用，並重新描繪出草圖。

頭部→軀體→腿部 沿著最低所需線條，描繪出草圖。

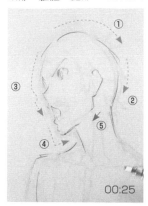 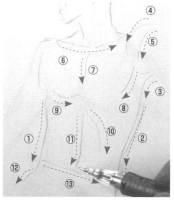 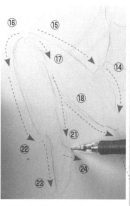

在進行草圖作畫時，已經有先規劃出完成稿了。

從頭部描繪出頭部後面①②、顏面部分③④與下巴關節⑤。接著按照耳朵→眼睛→眉毛→斜方肌→胸肌的順序進行描繪。

軀體①②、左腋窩③、左肩④⑤、鎖骨⑥、胸肌⑦～⑨、胸廓⑩、腹肌⑪、腰部（骨盆的突出處）⑫、褲子的線條⑬。

大腿根部⑭、大腿⑮、膝蓋周邊⑯⑰、大腿⑱、左腳⑲⑳、下肢㉑、腳背㉓、腳跟的突出部分㉔。

手臂的變更→飄逸的腰巾→頭髮

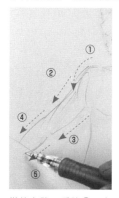 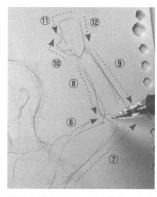 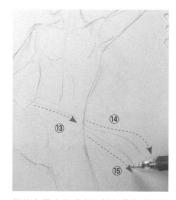 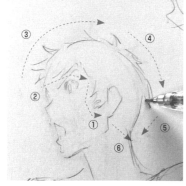

描繪右臂。肩膀①、上臂②③、前臂④⑤。

變更手臂的姿勢。上臂⑥⑦、前臂⑧⑨、手部⑩～⑫。

描繪出用來呈現出氣勢與動作感的飄逸腰巾。

一面留下頭髮那種狂野的雜亂感，一面加深頭髮的形象。鬢毛①、前髮②、輪廓線③～⑤。

嘴巴→腰部→腿部

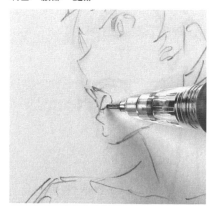 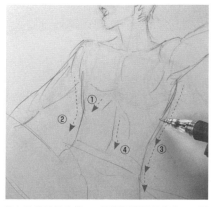 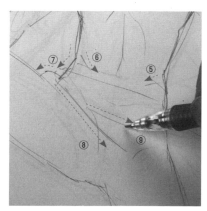

嘴巴修改成大吼，加深格鬥高手的感覺。

追加胸廓的線條①，一面校正軀體的線條，一面描繪出明確線條。

加上骨盆線條⑤⑥，並補上腰部周邊線條⑦⑧，描繪出腰巾⑨。

左臂　描繪修改過草圖圖像的整肢左臂，完成草圖。

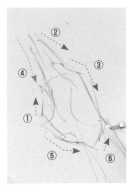

描繪出手部姿勢與手臂。大拇指①、輪廓線②③、描繪完手指線條後，再描繪出輪廓線④⑤、最後手腕與手部的分界線⑥。

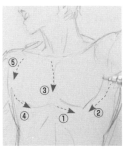

畫上胸肌的線條，並將胸腔描繪成很健壯的模樣。

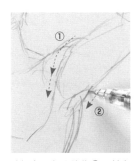

強調出三角肌線條①，並與胸肌連接起來。然後畫上腋窩下面的線條②。

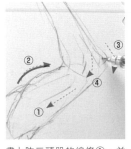

畫上肱二頭肌的線條①，並在上臂畫出二頭肌的線條②。最後描繪出手肘周邊③④，草圖作畫完成。

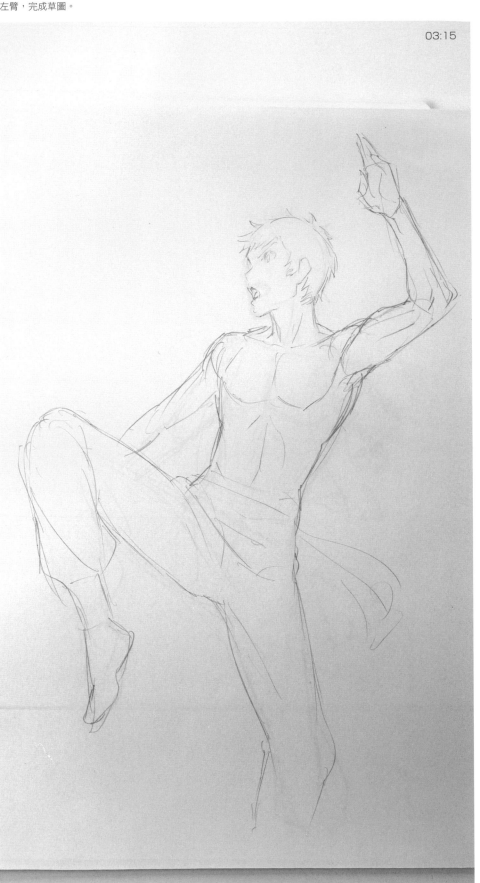

1. 畫上主線

要同時畫上筆觸強調骨骼、肌肉跟身體的立體感。

頭部、臉部

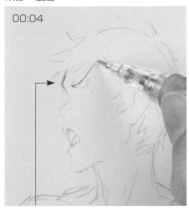

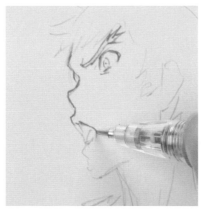

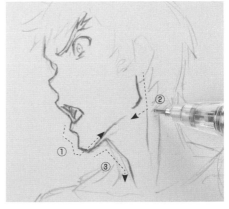

描繪出眉間部分,接著從眉毛開始描繪。無論從視角上還是骨骼上來講,這裡都會是臉部輪廓的特徵所在。

眉毛→眼睛的輪廓→臉部的輪廓。

嘴巴內部→下嘴唇～下巴①→頸關節②→下巴～脖子③。

脖子周邊、胸肌、肩膀

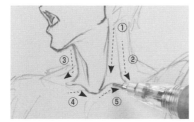

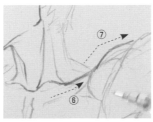

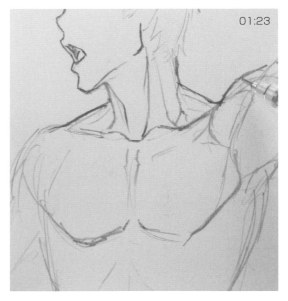

胸鎖乳突肌①②、脖子③、鎖骨④⑤。

鎖骨⑥。

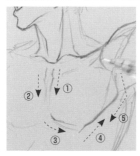

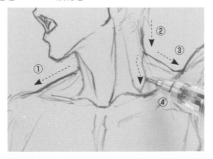

胸肌要從左側開始描繪。

描繪出左右兩邊的斜方肌,並追加胸鎖乳突肌的線條。如此一來脖子底部會顯得更加強而有力。

頭部:耳朵、頭髮、下巴下方陰影

區塊③

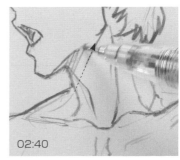

按照耳朵→鬢毛→前髮的順序進行描繪。描繪完顏面部分後,再從脖子根部①開始描繪頭髮,並將頭髮分成5個區塊描繪。

於下巴下方畫上陰影。如此一來頭部就會產生立體感。請仔細觀看斜線的方向跟密度。

軀體、左肩

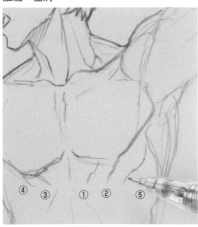

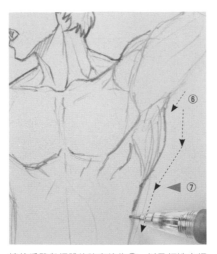

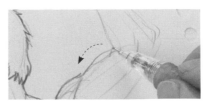

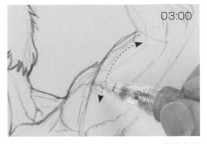

畫上用來呈現出肌肉扎實感以及強力感的線條①～⑤。

連接手臂與軀體的腋窩線條⑥，以及打造出軀體側面形體的線條，這兩條線條要顧及到身體的結實感與強力感，並從⑦的位置加粗線條。

畫上上臂（肱二頭肌）的線條。仔細地描上幾次主線，打造出明確的線條。

左臂、手肘周邊

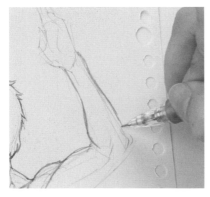

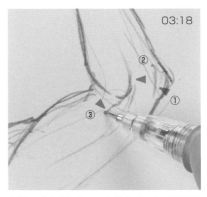

手肘雖然很尖，不過其實也是有圓潤感的。描繪時要有這裡很硬的感覺。

在描繪手臂線條前，要先描繪浮現在手肘周邊的骨骼跟肌腱。

上臂、腋下

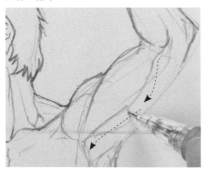

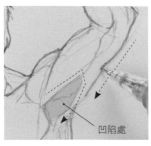

畫上肌肉（肱二頭肌）的線條並抓出凹陷處的輪廓，並描繪出手臂的輪廓線。

凹陷處

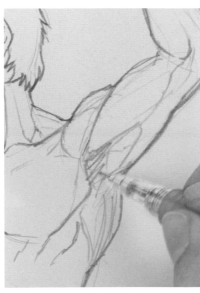

在腋下凹陷處到手臂根部的這一段畫上陰影。

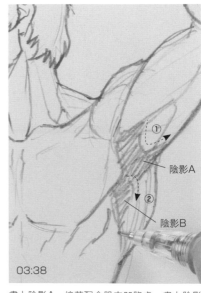

陰影A

陰影B

畫上陰影A，接著配合肌肉凹陷處，畫上陰影的分界線①②，描繪出陰影B。

右肩、右臂

一面描出主線線條，一面打造出肩膀的線條。

三角肌的線條要畫得很淡。

描繪手臂時因為有強力感，所以描繪手臂的線條時，也要重視氣勢。

軀體腹部、腹肌

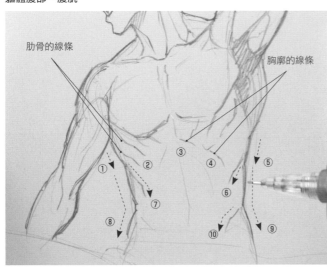 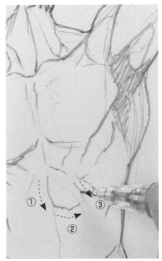

肋骨的線條

胸廓的線條

用曲線畫上中央腹肌的線條，並描繪出腹肌的塊狀。

描繪出軀體、腹部周邊。軀體右側面①、肋骨②、胸廓③④、軀體左側面⑤、肋骨⑥⑦、軀體到腰部的輪廓線⑧⑨、骨盆⑩。

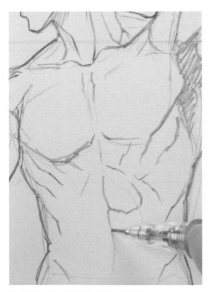 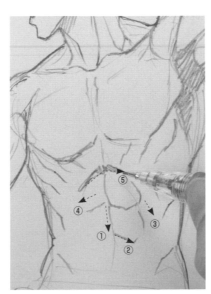 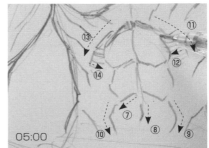

腹肌的塊狀，要描繪成幾乎是相同大小。

在腹腔部位（心窩一帶）畫上陰影，將腹部強調得更為結實。

將左右兩邊描繪成一模一樣⑥～⑩，並在腹腔部位上畫上更多陰影⑪～⑭。

褲子（左腿、皺褶）

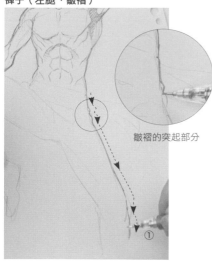

描繪出左腿輪廓線。

描繪出輪廓線②以及長條皺褶③～⑤。

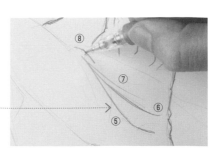

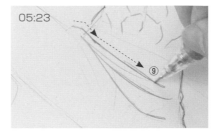

呈現鬆弛褲子上的長條皺褶感。接著構想布匹的重疊感，控制皺褶寬度的線條粗細。

皺褶

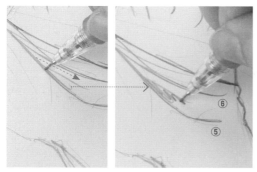

在皺褶的線條⑤和⑥之間加上細小的線條，並畫上筆觸賦予布匹的皺褶感。

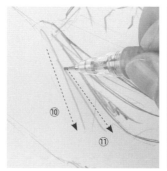

畫上皺褶⑩⑪，並在兩者之間畫上筆觸。

腰帶的作畫

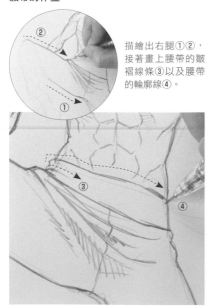

描繪出右腿①②，接著畫上腰帶的皺褶線條③以及腰帶的輪廓線④。

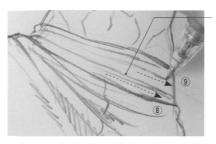

從上面陸續加上腰帶的皺褶⑤～⑦。

呈現間隔狹窄的皺褶，會顯現出腰帶薄又柔的布料質感。

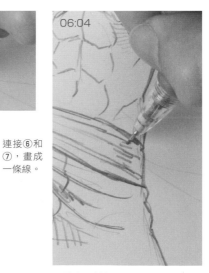

連接⑥和⑦，畫成一條線。

在其中一側畫上短筆觸。這是用來呈現出立體感的陰影表現。

170

左腿、下擺周邊

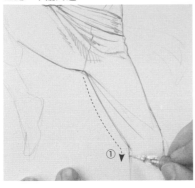 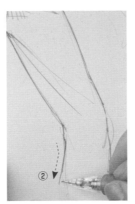 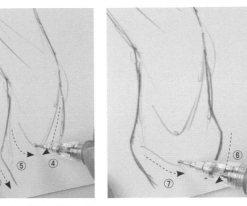

描繪出左腿。要從胯下將線條重疊起來,同時描繪出左腿。

透過巨大的U字形線條,呈現出鬆弛感。

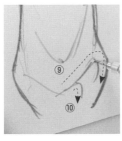
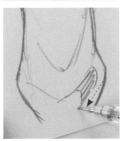
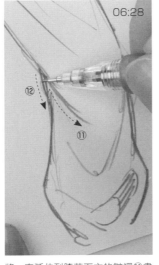

在褲腳處畫上大皺褶⑨,並畫上陰影。

將一直延伸到膝蓋下方的皺褶⑪畫出來,呈現出鬆弛感,膝蓋後側⑫則是要加粗線條,補強立體感。

右腿

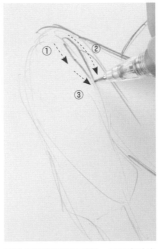 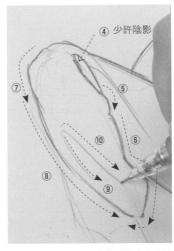

描繪出膝蓋周邊的皺褶,呈現出功夫褲的感覺。

內側⑤⑥的線條與從膝蓋延伸出來的線條⑦⑧,呈現出鬆弛褲子的感覺。最後加上皺褶⑨⑩。

右腿下擺周邊

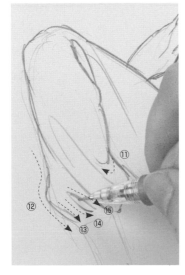 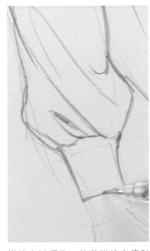 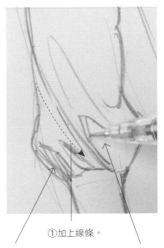 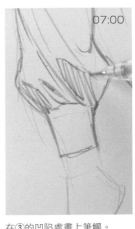

描繪完皺褶後,接著描繪出德利酒瓶形狀的褲腳部分。

①加上線條。

②描繪出凹陷處,並畫上筆觸。

③描繪出凹陷處。

在③的凹陷處畫上筆觸。

171

右腿的陰影與鞋子

在皺褶線條旁畫上陰影,賦予立體感跟鬆弛感。

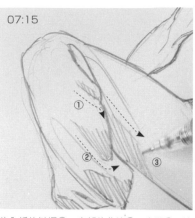

07:15

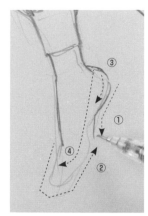

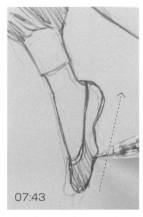

07:43

往內折的皺褶①、底部的曲線②、大腿③。這裡要先構思畫成哪一種形狀的陰影,再畫上線條。

描繪出功夫鞋。腳跟到底面①、腳尖周邊到鞋底②、腳跟的厚度③、鞋子的上面部分④。④與②的線條要一面描出主線,一面將線條修整得很鮮明。最後用斜線塗滿整個鞋子。

隨風飄逸成領巾狀的腰帶

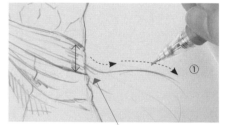

從腰帶一半高度還要下方的位置描繪起。

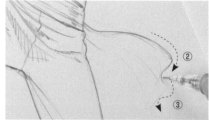

將②③描繪成輕飄飄的感覺(呈喇叭狀展開)。

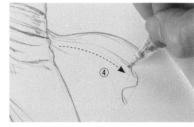

描繪出與輕飄飄的突起處相連接起來的皺褶。

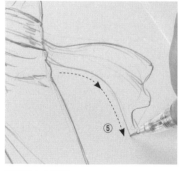

畫成較大的形體。

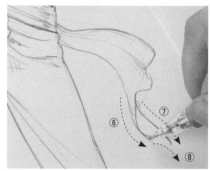

描繪出前端部分⑥~⑧。

在根部與曲線部分畫上陰影。

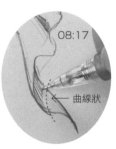

08:17

曲線狀

要留意到這裡是翻轉過來的曲面,再畫出曲線的構圖,並畫上筆觸。

左手

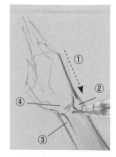

手腕周邊的肌腱線②③、手腕的皺紋④。

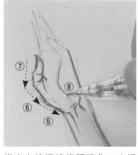

描出主線讓線條明確化。大拇指也是描繪完輪廓後,再畫上皺紋。

08:46

畫上手掌的皺紋⑨⑩,並從小拇指陸續描繪出手指。

在頭髮上畫上筆觸

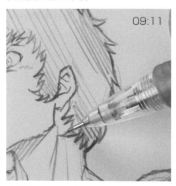

09:11

將接近脖子的下方頭髮畫得濃密一點。

構圖	5 分 02 秒
草圖	3 分 15 秒
主線	9 分 14 秒
合計	17 分 31 秒

85%

揮刀

以正面視角描繪「一刀兩斷」的姿勢。這裡就來學習揮刀向下的雙臂,以及揮下瞬間「緊握刀柄的手*1」是如何作畫的吧!

1. 構圖

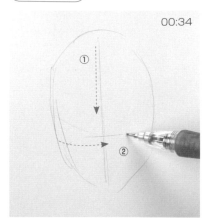

00:34

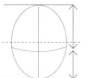

面向正面,有一點點低頭感覺的頭部構圖。

描繪出臉部的構圖。大主題是「面向正面」,所以縱向線條要畫在正中央,而橫向線條則是要臉部有一點微微低頭的感覺,因此要畫出一條朝下的橫向曲線,並描繪在比正中央還要稍微下面的地方。

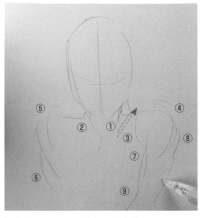

抓出肩膀剪影圖,畫出手臂的構圖。為了呈現出手臂有出力的感覺,要將雙肩描繪成有點往上抬起的感覺*2。脖子左邊①、脖子右邊②、鎖骨③、左肩④、右肩⑤、右臂⑥、左臂⑦~⑨。

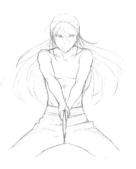

以「雙手」持刀。這裡面有兩種要素,「從正面觀看到的形體」以及「穩穩地握住刀(手有出力)」。

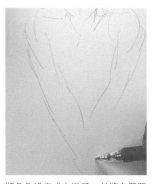

將角色設定成右撇子,並將右臂置於上方。

描繪出鎖骨的構圖,並畫上軀體的中心線。

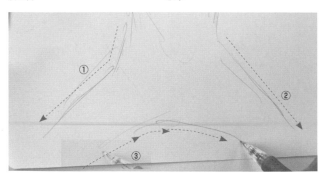

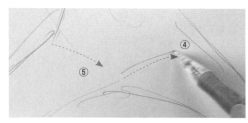

描繪出腰部以下的部分。要單獨透過輪廓線,決定出姿勢的大剪影圖①②③,並事先想好胯下的位置,畫出形成在該處的皺褶④⑤。

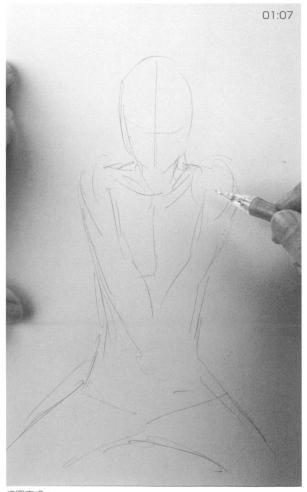

01:07

構圖完成。

*1「緊握刀柄的手」…是劍道的基本,刀柄原本只是輕輕握住而已,但在揮下的瞬間,手會像是要「擰住刀柄似地出力」,所以描繪時要注意到這一點。
*2「有點往上抬起的雙肩」…實際上雙肩往下降可能會比較自然一點,不過太過於追求真實感的話,會失去魄力。

2. 草圖

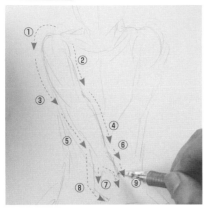

注意著肌肉的線條，將右臂一直描繪到手部為止。肩膀①、上臂②③、前臂（到手腕為止）④⑤、大拇指側⑥、握刀處⑦、手部⑧、大拇指邊緣⑨。

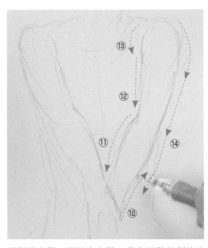

相對著右臂，描繪出左臂。畫出前臂外側的線條⑩，接著按照各個部位⑪⑫⑬描繪出手臂內側直到肩膀為止，最後描繪出外側⑭。

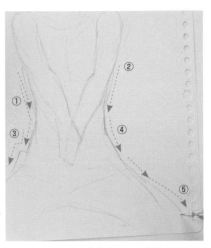

一面修正軀體的線條①②，一面描繪出腰部的剪影圖③④，直到左腿⑤為止。

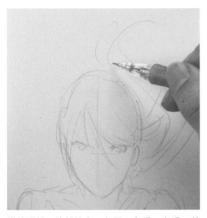

描繪頭部。臉部輪廓→左耳→左眼→右眼→前髮→飄逸的頭髮→鼻子→嘴巴→左眉→右眉→右耳。

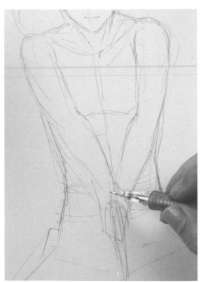

描繪出頭部、臉部的線條，並按照脖子→鎖骨→軀體→褲子→手臂→刀→褲子的皺褶→修改頭髮→強調輪廓線→效果線的順序畫上線條，草圖完成。

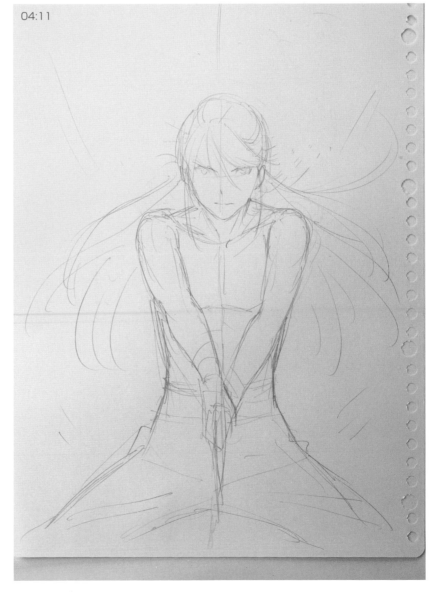

04:11

3. 畫上主線

臉部輪廓、脖子周邊

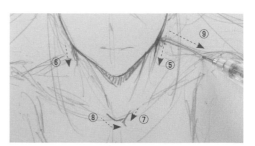

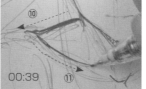

仔細地描繪出臉部的輪廓。這邊要一面描出主線，一面打造出明確的線條。

畫上胸鎖乳突肌③，接著在下巴下方畫上陰影④。

脖子⑤⑥、鎖骨的凹陷處⑦⑧、斜方肌⑨⑩、鎖骨線條⑪。描個幾次線條將線條加粗，畫出強而有力的感覺。

左邊鎖骨也刻畫出來並著手處理肩膀到手臂的線條

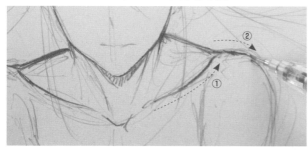

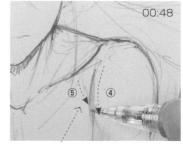

⑤是手臂往前移時形成在腋窩周邊的線條。這線條會提高軀體的存在感。

左臂、右臂、右手

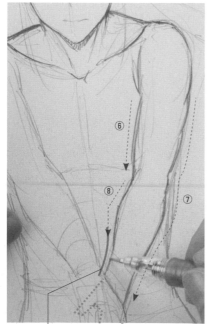

描繪這條曲線時，要留意線條的後面會成為左手的大拇指側。

※這裡需要去瞭解握住刀柄的左手形體模樣（因為會被右手擋住而看不見）。

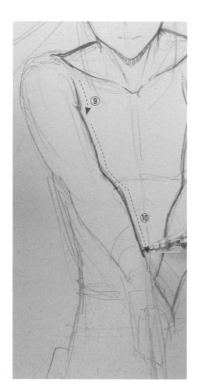

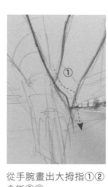

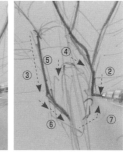

從手腕畫出大拇指①②、手背③、刀柄部分④⑤、食指⑥⑦。

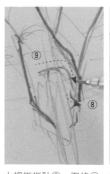

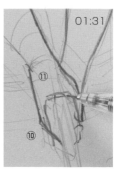

大拇指指肚⑧、刀格⑨～⑪。

右臂、軀體前面

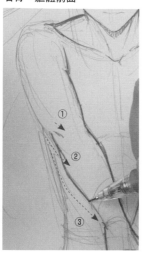

仔細地描繪出肩膀的圓形剪影圖，並連接到手肘④⑤。

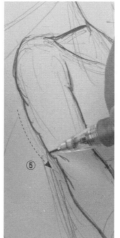

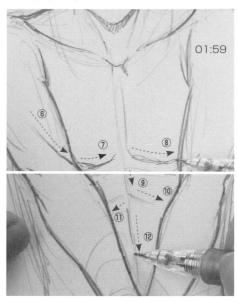

01:59

手肘邊緣的皺紋①、肌肉②、輪廓線③。

手臂的線條⑥、胸肌⑦⑧、心窩周邊⑨～⑪、腹肌⑫。

軀體、腹部

從顯露在手臂後方的側腹部分開始描繪。

軀體右邊③、腰部、褲子皺褶隆起處的剪影圖④～⑥。

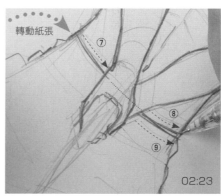

轉動紙張

02:23

褲頭部分的作畫。將⑦⑧描繪成看起來像一條線（畫到手部上面部分時，要將自動鉛筆從紙張上移開，因為手的動作是一口氣描繪出來的）。

臉部和頭髮

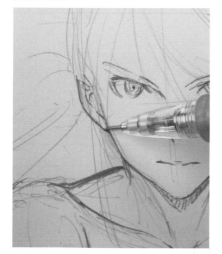

描繪臉部，並在畫完左耳→右耳之後，著手進行前髮的作畫。

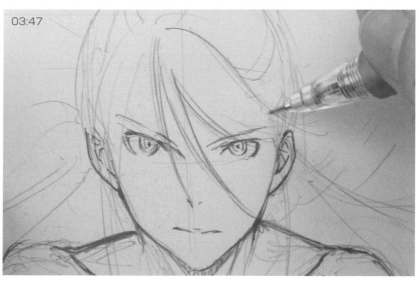

03:47

頭髮　左半部→右半部→上部

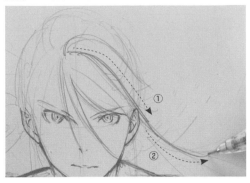

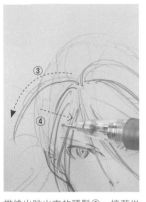

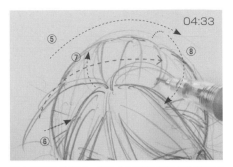

04:33

描繪巨大波浪狀的部分①②時，要一面確認頭髮的模樣，一面費工夫地以極狹窄的間隔將線條畫成2條①，或是將線條連接起來加粗②。

描繪出跳出來的頭髮③，接著從後方往前方的方向描繪出前髮髮束④。

畫上頭部的輪廓⑤，這裡的髮型是構想成頭髮在頭部後面束起來，而那些往後梳的頭髮流線⑥～⑧，則是混雜了由後方往前方畫的線條，以及由前方往後方畫的線條兩者。這裡要由左至右地描繪出這些頭髮的流向。描繪時所用的曲線，就當成是要用來描繪出頭部的曲面吧！

陰影跟細部的刻畫

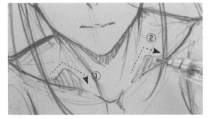

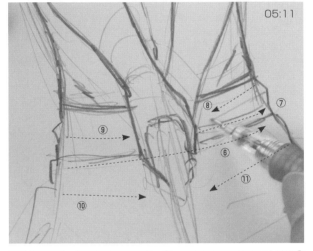

05:11

描繪出形成在鎖骨凹陷處的陰影①。

沿著胸廓的線條③，畫上陰影。

描繪左右兩邊的骨盆骨骼④⑤。

褲子的線條⑥、腰部周邊的皺褶⑦～⑨、形成在胯下周邊的巨大皺褶⑩⑪。

刀

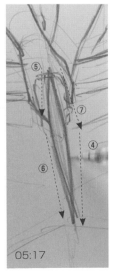

05:17

刀身的下側①、刀身的上側②、描出下側的主線加粗線條③，接著描繪出前方這一側④、刀柄邊緣⑤，最後在抓出刀的形體同時，不斷去描出主線，讓線條與形體明確化⑥⑦。

描繪出褲子的輪廓線並以筆觸畫出質感

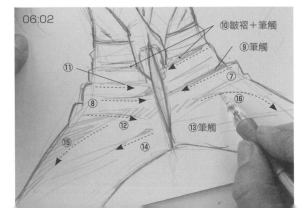

06:02

⑩皺褶＋筆觸

⑨筆觸

⑬筆觸

描繪出四散開來的頭髮並畫上筆觸

06:36

右半邊→左半邊。

在肩膀周邊畫上陰影

06:59

最後修正補充內
眼角跟肩膀周邊
的線條,完成主
線作畫。

構圖	1 分 07 秒
草圖	4 分 11 秒
主線	7 分 02 秒
合計	12 分 20 秒

85%

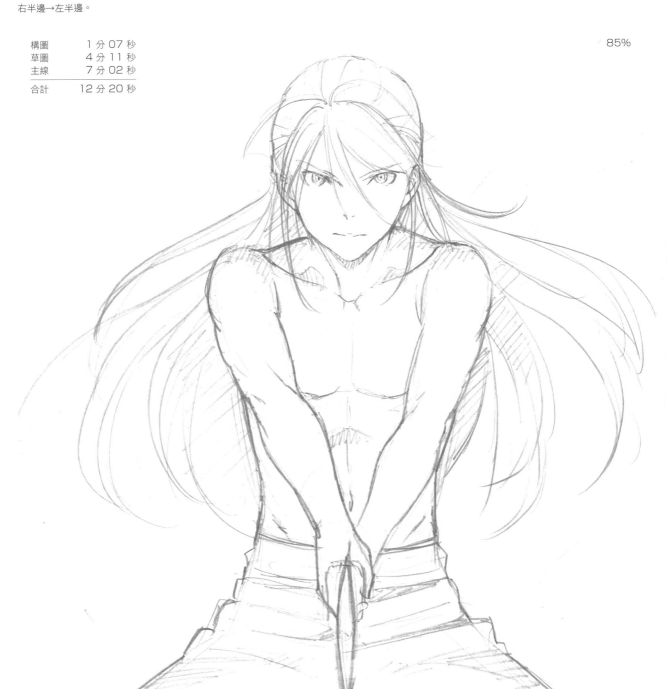

招牌姿勢（１）草圖方案的作畫

這邊的姿勢是以「有彰顯力，會吸引目光的帥氣感」為主題。來看看具有躍動感的姿勢是如何作畫出來的吧！雖說是「自己設計出來的角色的招牌姿勢」，但也不是可以一蹴可幾的。畢竟這裡要彰顯的，是包含其服裝在內的整個角色魅力。而這個姿勢，將會經過嘗試錯誤法以及眾多草圖方案之後才誕生出來。

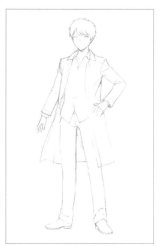

摸索這名角色的招牌姿勢。

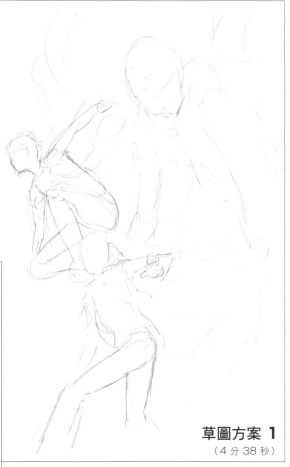

草圖方案 1
（4 分 38 秒）

草圖方案合計　9 分 57 秒

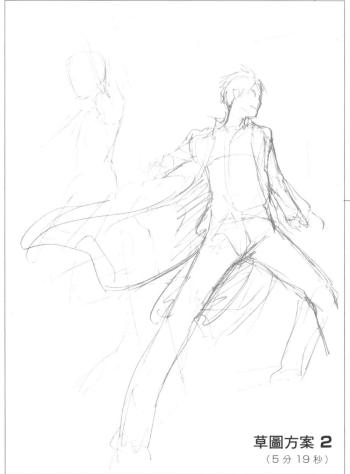

草圖方案 2
（5 分 19 秒）

草圖方案 1

a 方案

描繪出姿勢的剪影圖

隨便在紙上找個地方，輕鬆地開始進行描繪。

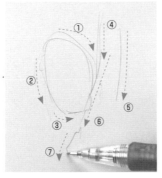

在這個階段就已經看得出來姿勢的基本構想是舉起手臂，微微往前屈。頭部①～③、手臂④⑤、鎖骨⑥、軀體⑦。

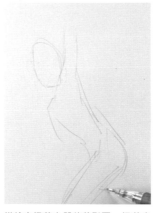

描繪出扭著身體的剪影圖。扭著身體，是一種呈現出動作感的代表性姿勢。

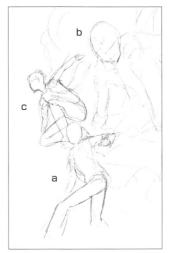

草圖方案 1

服裝的呈現、手臂姿勢的修改

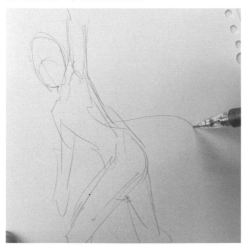

描繪出手臂的姿勢，並描繪出翻捲起來的服裝下擺。

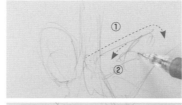

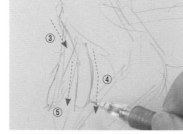

修改手臂姿勢。

用橡皮擦擦掉。

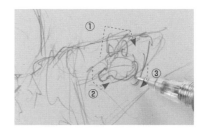

配合修改過的手臂，描繪出手部的草圖。

夾克剪影圖的調整、腿部的作畫

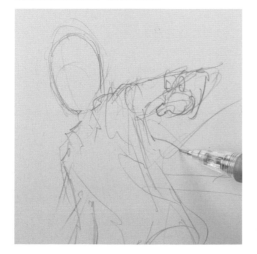

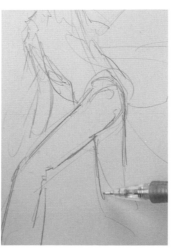

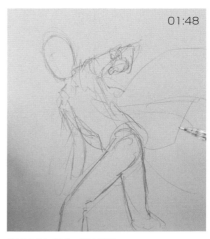

01:48

草圖方案a完成。轉身姿勢。

b 方案　微微俯視視角並讓上半身傾斜

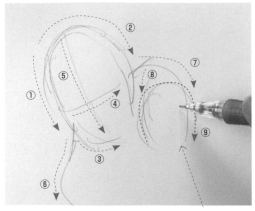

頭部①～③、十字線④⑤、左右兩邊的肩膀⑥⑦、手臂根部⑧。

畫出膝蓋骨的構圖⑨。

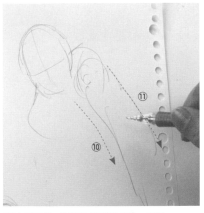

描繪出腿部。姿勢的構想是翹著一隻腿。

軀體、腿部、夾克

軀體。胸部到腹部這一段的剪影圖。

描繪出右腿。

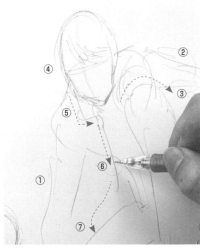

右臂①、左臂②、膝蓋位置的調整③、頭部（頭髮構圖與臉部輪廓）的調整④、衣領⑤、夾克的前面部分⑥⑦。

夾克下擺的翻捲、手臂的作畫

角色背面這一側夾克下擺翻捲起來的模樣⑧⑨。外側的夾克翻捲線條⑩～⑫要一面摸索動態感的氣氛感覺，一面將其描繪出來。

一面校正嘴角的構想以及手臂這些地方的線條，一面完成草圖方案的作畫。

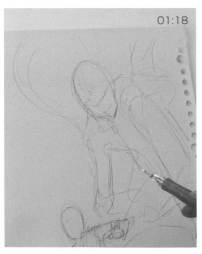

01:18

草圖方案b完成。著地姿勢。

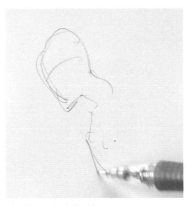

從肩膀往下伸出的手臂。

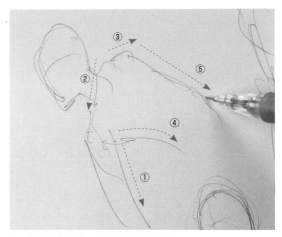

決定好姿勢的構想，並把軀體的剪影圖畫出來。

右腿、翻捲的上衣、翹起來的左腿

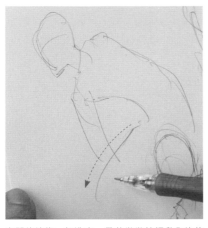

右腿的線條一加進去，帶著微微前傾動作的剪影圖就會整個明確化。

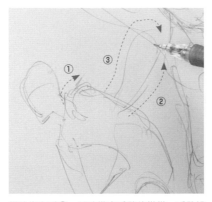

描繪出左肩①，同時摸索手臂的模樣，手臂部分則暫時保留不畫。不要中斷作畫氣勢，描繪出直接將夾克翻捲的模樣②③。而夾克要從構想上較明確的地方進行作畫。

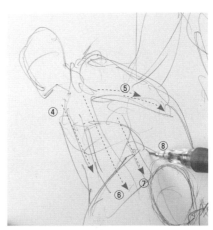

修正手臂④，描繪出左腿⑤～⑦，並捕捉出胯下⑧的位置。

右腿、頭部、雙臂～整體

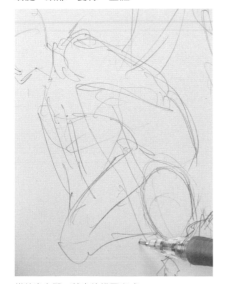

描繪出右腿，基本的構圖完成。

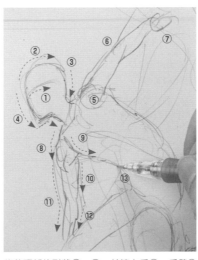

修整頭部的形狀①～④，並讓左肩⑤、手臂⑥⑦、右肩⑧、胸部⑨、右臂⑩～⑫、軀體⑬的線條也明確化。

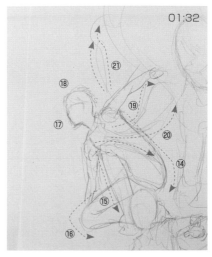

軀體⑭、腿部⑮⑯、眼睛鼻子⑰、頭髮的草圖⑱、夾克下擺的翻捲處⑲～㉑。草圖方案c完成。著地瞬間。是b方案的不同角度。

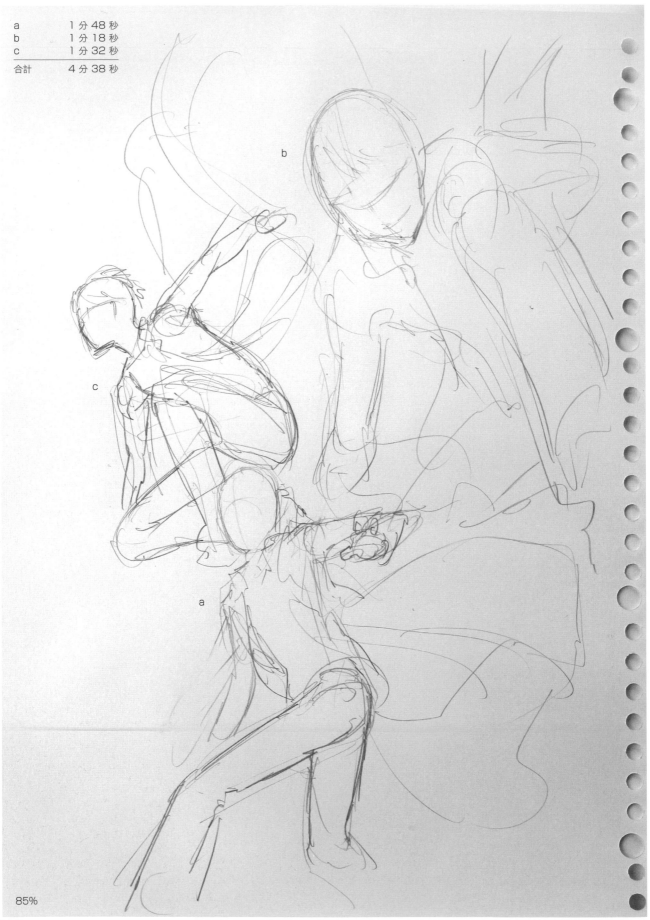

b

c

a

85%

草圖方案 2

d 方案

面向正面的頭部，有點微微扭向右邊的軀體。描繪到腿部後就中斷作畫了。而在最後，草圖方案 f 的圖會蓋在了 d 方案圖的上面，使得這個方案幾乎看不見。

00:21

草圖方案 d 完成。跳躍姿勢（作畫中斷）。

e

f

d

草圖方案 2

e 方案

頭部、脖子、軀體（肩膀的位置）

這裡毫不遲疑地描繪出頭部的形狀與十字線。因為要描繪的模樣已經決定好了。

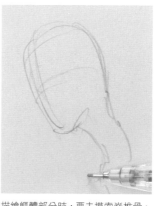

描繪軀體部分時，要去摸索脊椎骨、脖子、軀體前面部分、仰視視角、身體的傾斜程度這些諸多的要素。

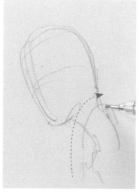

這是從側面觀看到的軀體構圖。

胸部上面部分、軀體、下巴、左臂

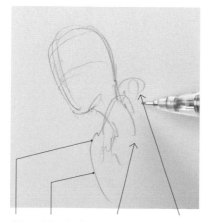

肩膀　胸部、軀體　相當於脊椎骨　肩膀關節

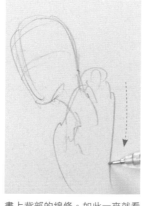

畫上背部的線條。如此一來就看得出軀體的剪影圖了。

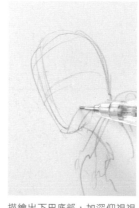

描繪出下巴底部，加深仰視視角的模樣。

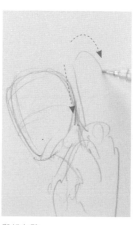

舉起左臂。

手臂的修正、軀體、左腿

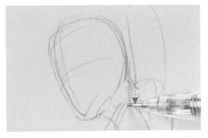

讓頭部的輪廓線明確化，並捕捉出脖子的形體。

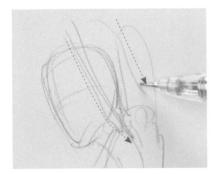

修改手臂姿勢的模樣。

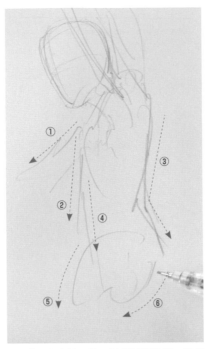

右臂①、夾克前面②、背面的剪影圖③、腹部
④、腰部周邊⑤⑥（骨盆）。

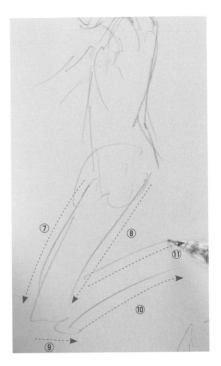

右腿、翻捲的夾克下擺、右臂

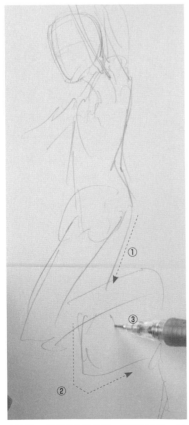

大腿①、彎起來的膝蓋②、膝蓋以下③。這
是跳躍姿勢的構想剪影圖。

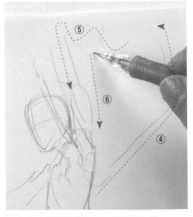

抓出夾克翻捲的構圖時，要重視氣勢。

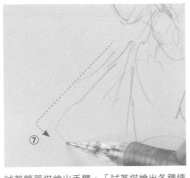

試著簡單描繪出手臂。「試著描繪出各種情
況」在草圖構想當中是很重要的一件事。

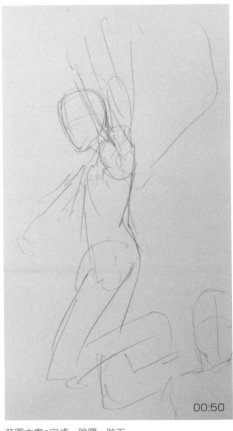

00:50

草圖方案e完成。跳躍、跳下。

f 方案

到了這裡，姿勢的構想方案已經確定下來了，所以即便一樣都是「草圖方案」，這裡的作畫用心程度上也會與其他方案不同。

頭部、脖子、右斜方肌

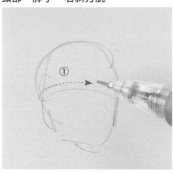

畫出用來捕捉臉部角度的顏面橫向中心線①。考慮到臉部是微微仰視視角，所以描繪一條朝上隆起的曲線。

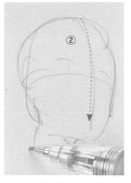

用來捕捉臉部方向的縱向中心線②要往外側靠。構想成臉部稍微面向斜面。

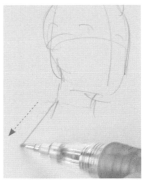

斜方肌的線條。

鎖骨、右肩部分、軀體、腿部

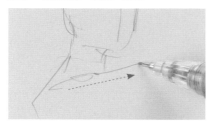

畫出用來捕捉身體上面部分的鎖骨構圖。

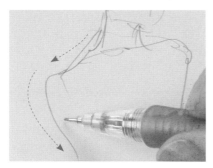

修正斜方肌的線條，並描繪出身體上面部分的剪影圖。這是接上手臂、袖子之前的模樣。

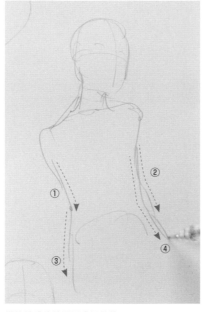

描繪軀體的剪影圖成軀幹狀。

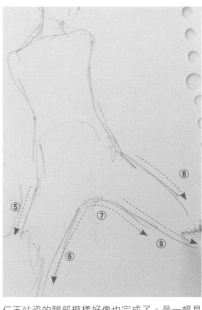

仁王站姿的腿部模樣好像也完成了。是一幅具有穩定感的剪影圖。

左臂

不用很嚴密地去顧及到肩膀關節，而是要捕捉出外觀夾克的肩膀位置。

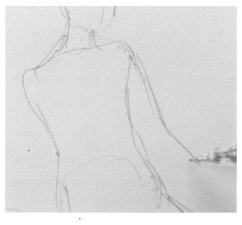

頭部

胸部

腰部

胯下

捕捉手肘的位置時，要一面觀看膝上的整體協調感。

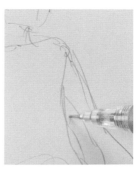

現階段的目標是以剪影圖描繪出整體構想。因此左臂不再繼續作畫，轉而著手進行右臂的作畫。

右臂、手掌、下擺的翻捲

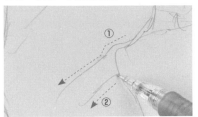

右臂①②（要意識到有右邊的袖子）。

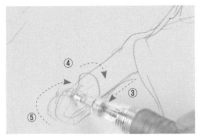

修正＋強調手臂的線條③，手肘關節的構圖④、前臂＋手部⑤。

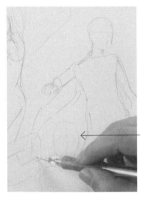

在描繪過程當中，當初中斷了作畫的d擷圖，開始受到了忽略。

頭部、服裝的刻畫

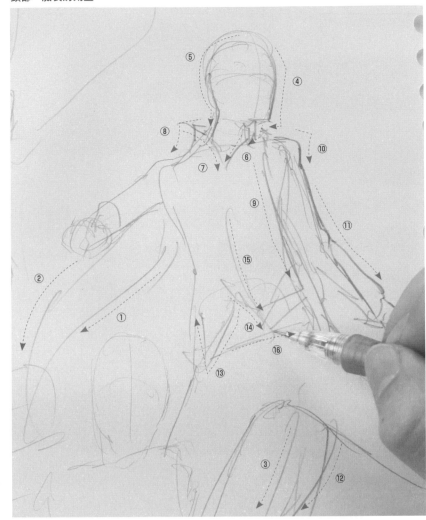

翻捲的上衣①②、隨風飄逸的下擺③、頭部④⑤、衣領周邊⑥～⑧、夾克左半邊⑨～⑪、潤飾隨風飄逸的下擺⑫、襯衫的下擺⑬⑭、襯衫的開合處⑮、褲子的線條⑯。

頭部、軀體右半邊、臉部

將髮型的輪廓線①與顏面②描繪成剪影圖狀。

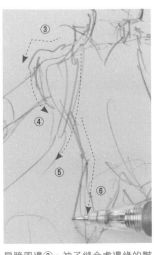

肩膀周邊③、袖子縫合處邊緣的皺褶④、捲起來的上衣⑤、襯衫的下擺⑥。

耳朵→前髮→眼睛→嘴巴。在草圖方案a～e當中，並沒有描繪到這種程度。這裡雖然已經描繪到幾乎是草圖的狀態了，但接下來還是得再繼續作畫。

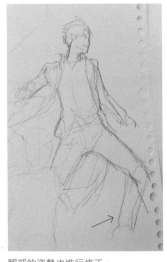

腿部的姿勢也進行修正。

胸部、褲子

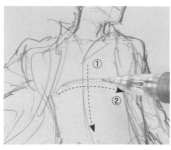

確實抓出開合處的線條①，並畫上用來捕捉胸部的線條②。藉此讓有點仰視視角的軀體明確化。

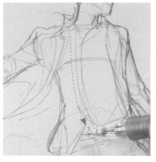

順著襯衫的開合處畫上線條。這邊是一種稱作「明門襟」的設計（開合處只看得見一條線條的設計則稱之為「無門襟」）。

描繪褲子的門襟部分跟皺褶。

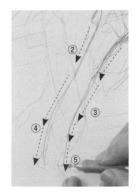

腿線要一面維持粗細度的協調感，一面交互輪流在內側與外側畫上線條，打造出形體。

夾克下擺翻捲的部分

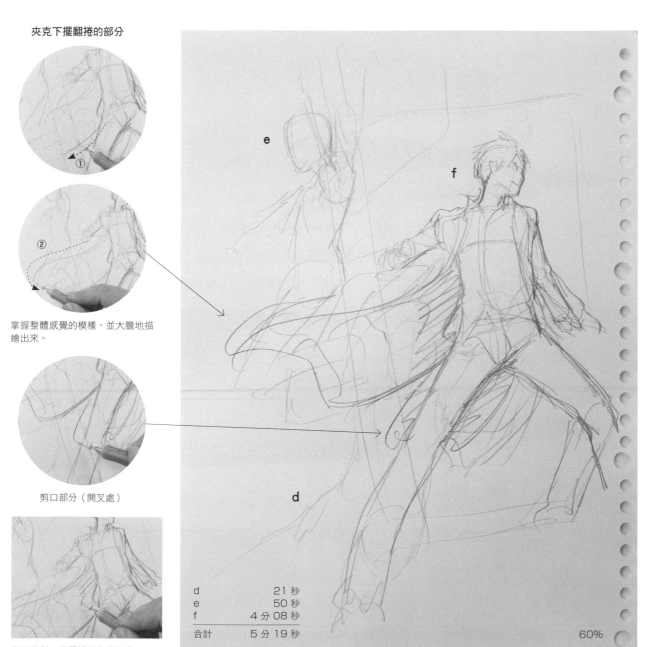

掌握整體感覺的模樣，並大膽地描繪出來。

剪口部分（開叉處）

描繪陰影，草圖構想方案完成。

d	21 秒
e	50 秒
f	4 分 08 秒
合計	5 分 19 秒

60%

草圖方案e完成。仰視視角、仁王站姿。

189

招牌姿勢（2）決定方案的作畫

這裡的作畫是將草圖方案當成底圖使用。是一種沒有利用透寫，而是直接將草圖方案擺在旁邊進行描繪的傳統手法。現在就來學習各種線條，包括完稿筆觸在內的用法吧！

1.構圖

草圖構想的決定稿

盯著草圖完成稿，決定起稿位置。

頭部、脖子

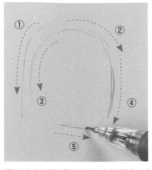

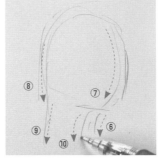

頭部①～⑤、脖子的構圖⑥、用來捕捉臉部方向的縱向線⑦、頭部後面～脖子⑧⑨、脖子⑥的修正⑩。

要留意到頭部是微微的仰視視角，抓出下巴的位置，並描繪出脖子。

軀體、手臂

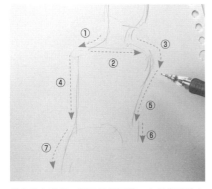

從右斜方肌①、鎖骨的構圖②、左肩③描繪出整體軀體的大致剪影圖。

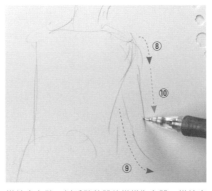

描繪出左臂。以手臂整體的模樣為主體，描繪出外側的構圖⑧，並透過內側⑨的線條，一面摸索手臂的模樣，一面描繪出左臂。

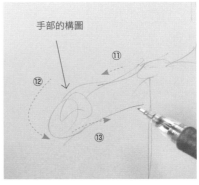

粗略地描繪出右臂。在描繪出⑫的手肘時，要同時將手部的構圖也描繪得圓一點，並以⑬的線條打造出手臂的形體。

右腿、左腿、右腿的膝蓋關節、鎖骨

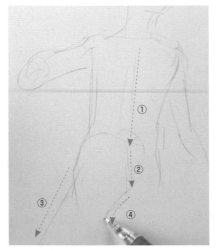

淡淡地畫出軀體中心線的構圖線①②，並描繪出腿部的姿勢③～⑪。

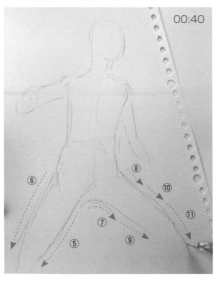

00:40

為了捕捉出左右腿的協調感，要先在右腿抓出膝蓋關節的構圖。

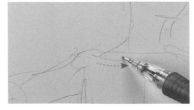

將鎖骨再畫得稍微明確點。

190

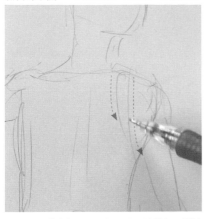

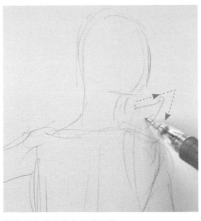

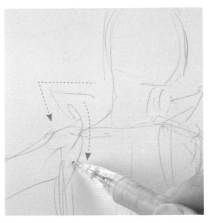

腦中帶著「夾克前面是敞開的」的構想，描繪出夾克披在左肩周邊的部分。

描繪出立起來的衣領剪影圖。

一面觀看與左側之間的協調感，一面描繪出右側的衣領與夾克。這裡的構想是夾克處於翻飛狀態。

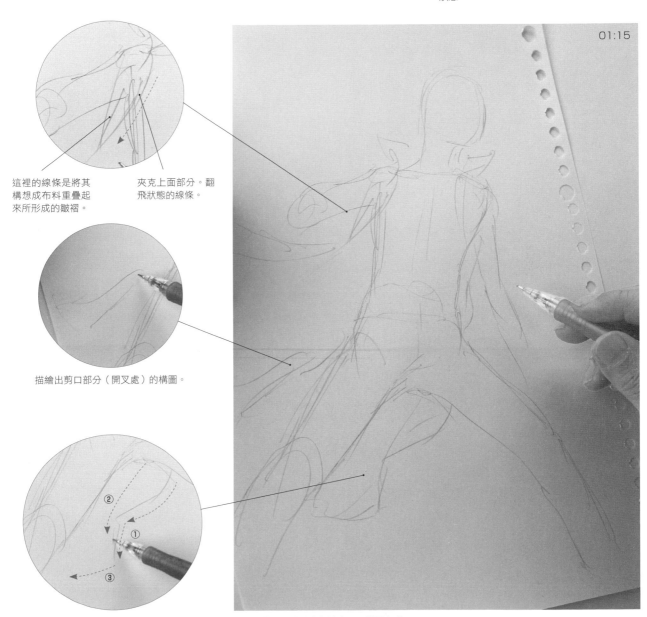

這裡的線條是將其構想成布料重疊起來所形成的皺褶。

夾克上面部分。翻飛狀態的線條。

描繪出剪口部分（開叉處）的構圖。

在構圖的階段，描繪出波浪狀的模樣。

全身的剪影圖大致上都搞定了，構圖完成。

2. 草圖

衣領、軀體前面、頭部的草圖

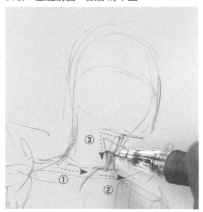
鎖骨①、襯衫衣領②③的構圖。

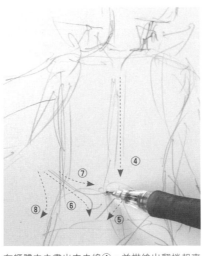
在軀體中央畫出中央線④,並描繪出翻捲起來的襯衫下擺⑤~⑦。

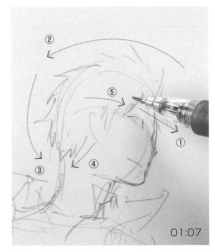
眼睛→鼻子(顏面的輪廓)→嘴巴→頭髮(顏面①、輪廓線②③、後腦髮際線④、側面⑤)。

夾克左側、左袖、左手、右袖、右手

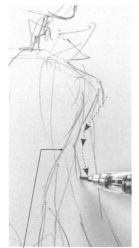
軀體的構圖 描繪出夾克的輪廓線。

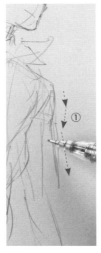
描繪出左臂。描繪時要留意到肩頭有接續著袖子。

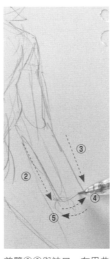
前臂②③與袖口,在用曲線淡淡地抓出④形體後,接著描出線條加粗線條⑤。

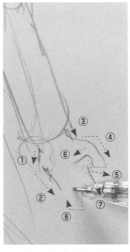
手腕①、小拇指側的手掌②、手腕③、大拇指④⑤、手部的皺紋⑥、食指⑦、其他的手指⑧。

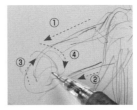
上臂①②、手腕的構圖③、手部的構圖④。

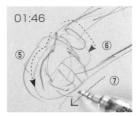
01:46
描繪出手背側的輪廓線⑤,再描繪出手指。

夾克右側、軀體前面與褲子周邊的皺褶、腿部

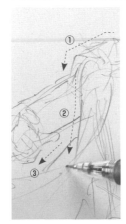

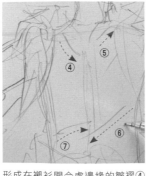
形成在襯衫開合處邊緣的皺褶④⑤,以及用巨大曲線描繪出來的皺褶⑥⑦,會將襯衫那鬆垮垮的軀體部分表現出來。

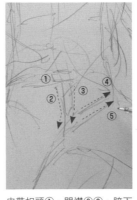
皮帶扣頭①、門襟②③、胯下周邊的皺褶④⑤。

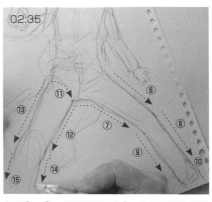
02:35
左腿⑥~⑨、左腿褲腳周邊⑩、右腿根部的皺褶⑪、右腿⑫~⑮。草圖完成。

02:38

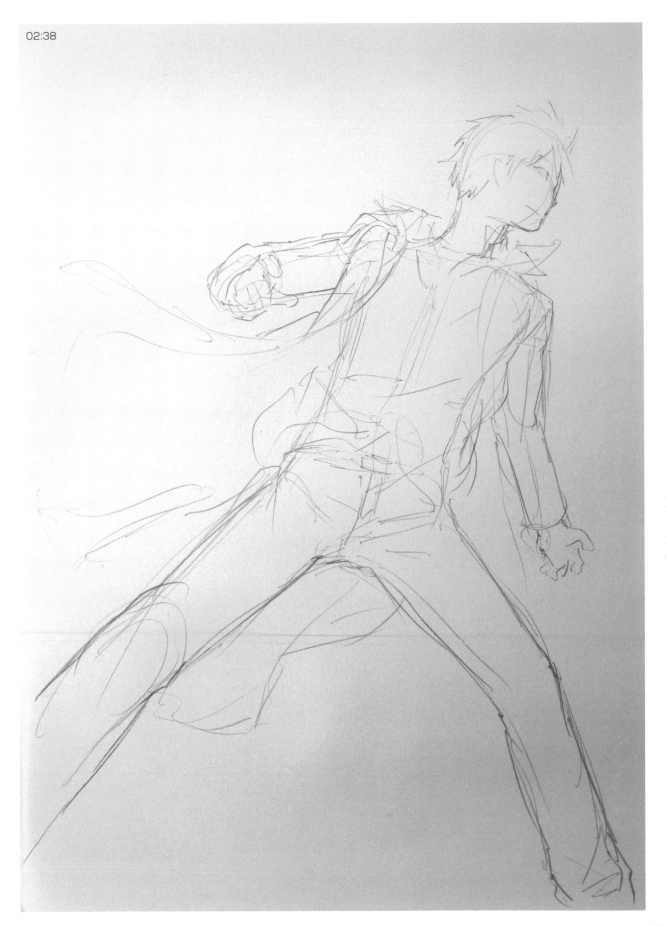

3. 畫上主線

頭部 顏面、脖子、耳朵、前髮、頭部後面

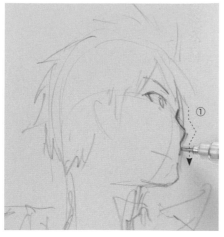

上眼瞼→外眼角→眼眸→眉毛→顏面的輪廓。

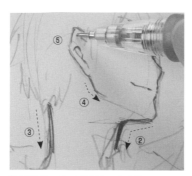

脖子②③、下巴關節④、耳朵⑤。

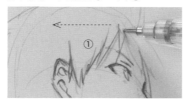

描繪出頭髮的草圖。瀏海～耳朵旁邊①、前髮②～後腦髮際線⑤（主線之後再畫）。

襯衫和夾克

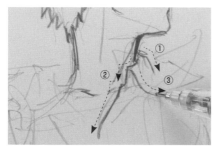

衣領①～③。

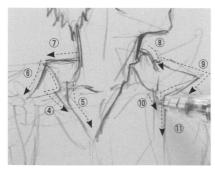

襯衫的右衣領④～⑦，夾克的衣領要抓出輪廓線⑧⑨的形狀後，再描繪⑩⑪。

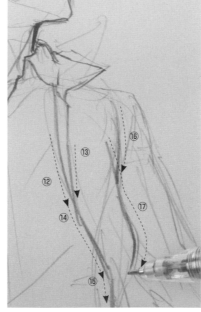

夾克前面部分⑫～⑮、腋窩部分⑯、⑰的線條因為捲入到了後面，所以要呈現出隆起感。

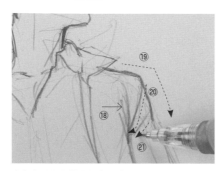

畫上左肩與衣袖縫合處周邊的皺褶。

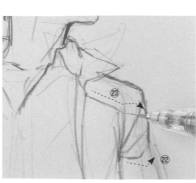

開合處。㉔～㉖的線條別忘了要畫上皺褶，㉗則要將叉開的下擺描繪出來。

194

襯衫、夾克、左臂、左手

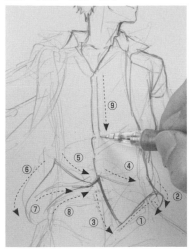

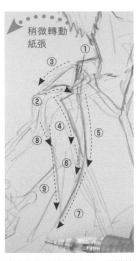

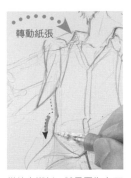

描繪出襯衫。賦予因為布匹
翹起所帶來的隆起感。

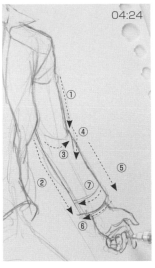

04:24

描繪出襯衫下擺周邊的翻動感。①～③則要
不斷重疊線條來加粗線條。

書上襯衫衣領的陰影，並描繪
出夾克的右側。

這裡要畫上布匹曲線所形成
的陰影。

左臂。透過③④呈現出形成在手肘
處的曲線皺褶。

腰部、褲子、左腿

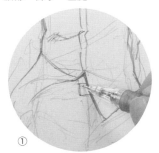

①

描繪出皮帶扣頭。

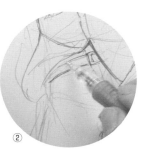

②

描繪出皮帶及皮帶環。

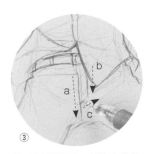

③

褲子的門襟部分，要將ab描繪
成幾乎呈平行，而c則是要描
繪成斜的。

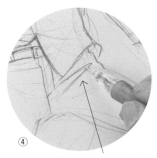

④

要描繪出起伏的皺褶，＞形會很有
效果。

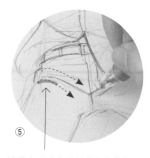

⑤

這是有反映出腿部曲面的曲線。
腿部周邊會呈現出立體感。

⑥

胯下部分要將露出臀部的
曲線反映出來。

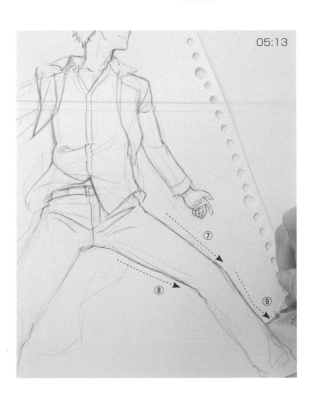

05:13

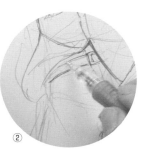

⑦

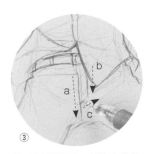

⑧

大腿要描繪成跟褲子很服貼的樣
子，不要畫成尺寸不合身的那種感
覺。⑦⑧兩邊都要先描繪到膝蓋，
再描繪出膝蓋以下⑨。

左腿、褲腳的刻畫

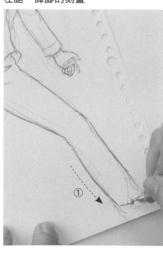

透過鋸齒狀的線條，呈現出褲腳的感覺。

皺褶線條，呈現出摺疊起來的褲腳布匹。

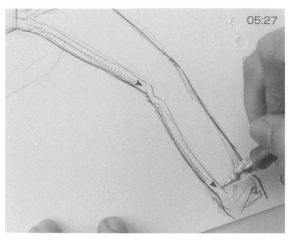

褲子側面縫合線的線條。這個線條具有呈現出立體感與存在感的效果。要用比輪廓線還要細的線條描繪出來。

夾克細部、翻捲部分的作畫與陰影處理

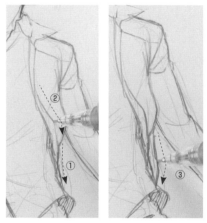

夾克的下擺會繞到後方去。要以明確的線條描繪出衣領的重疊處①、顯露出來的衣領部分②以及繞至後方的③。

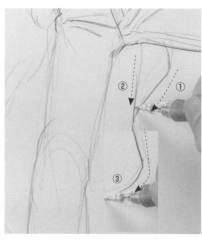

描繪出夾克從兩腿之間顯露出來的波浪狀下擺。

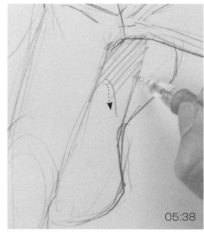

描繪出陰影的分界線時，要注意到波浪狀的曲面，並以筆觸畫上陰影。

右腿、襯衫內側、右肩、右袖

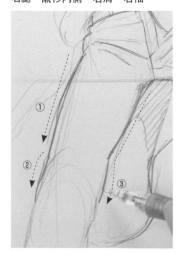

描繪出右腿。

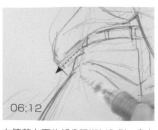

在膝蓋上面的部分跟襯衫內側，畫上陰影筆觸。

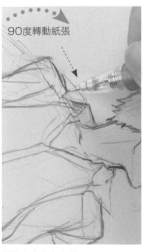

90度轉動紙張

描繪出右肩與右臂。

右手、右袖周邊、翻捲的夾克、軀體邊際的陰影

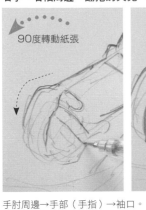

90度轉動紙張

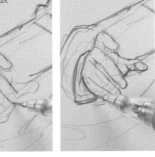

手肘周邊→手部（手指）→袖口。

07:00

再描繪一次手肘周邊的主線，打造出線條①，並描繪袖子周邊②③。

透過和緩的波狀線，呈現出隨風飄逸的感覺。

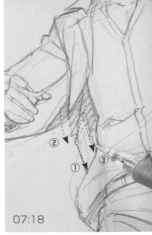

07:18

補上夾克的右側，並畫上陰影。

夾克的陰影、開叉處

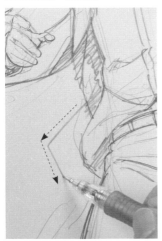

抓出落在夾克上的襯衫陰影輪廓。

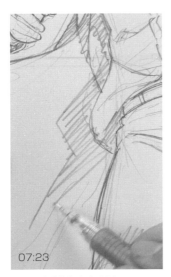

07:23

以大一點的筆觸畫上陰影。

開叉處。描繪出位於襯衫後方的剪口。

陰影的筆觸

將開叉處的分叉描繪出來。

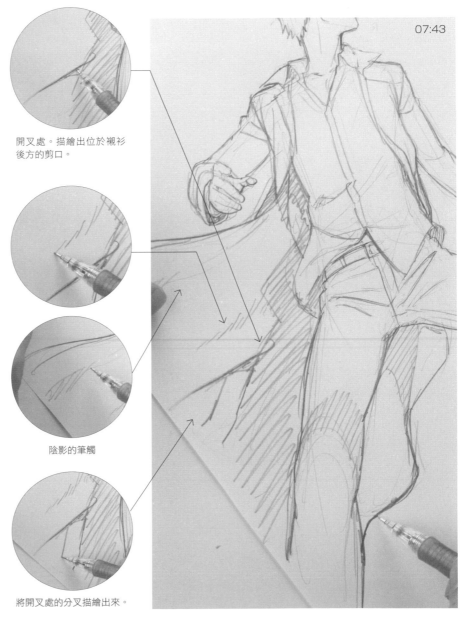

07:43

在脖子周邊畫上陰影並完成頭髮的主線作畫

「這裡的構想是夜晚時待在大樓屋頂上。光源基本上是在腳底，也會有各式各樣的繞射光」是這張圖的概念所在。因為光線是從下面照射上來的，所以要在脖子底部加上陰影。

畫出輪廓線。

前髮也以主線重新抓取出形體，並加上筆觸完成頭部的主線作畫。

肩膀周邊、袖子的陰影

畫出衣領的陰影。

在肩膀和腋窩周邊畫上陰影，呈現出重量感。

以劇烈的筆觸在袖子上畫出夾克的陰影。

手肘周邊要畫上很細微的筆觸，而這也有加強對比的用意在。

在褲子、襯衫畫上陰影

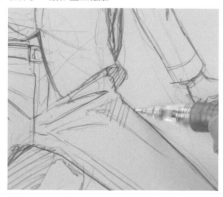 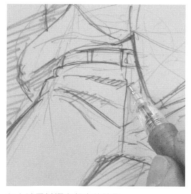 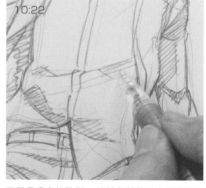

構想成光線是前方下面照射過來的，並在大腿上面加上陰影。

加上褲子皺褶突起處的陰影。

不單是濃密的陰影，反射光所帶來的淡淡陰影也要加上去，藉此來賦予強弱對比。

在右臂加上陰影並描繪出流線狀的效果線

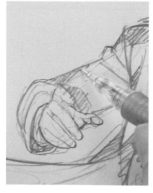

畫上用來呈現出動作感的流線。森田先生本想在此就完成作畫，在評估過後，決定再稍微追加描繪一些細節。

追加描繪落在頭部、胸口的陰影

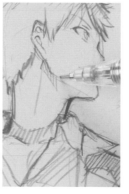 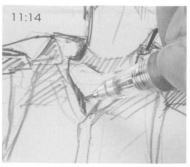

描繪胸口的陰影並校正線條，主線作畫完成。

構圖	1 分 15 秒
草圖	2 分 38 秒
主線	11 分 17 秒
合計	15 分 10 秒

85%

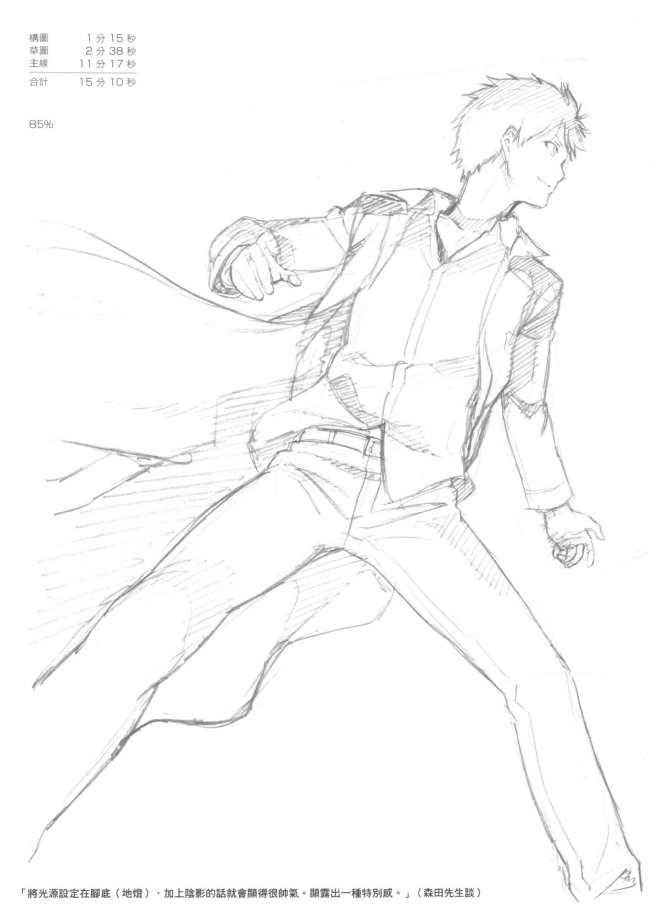

「將光源設定在腳底（地燈），加上陰影的話就會顯得很帥氣。顯露出一種特別感。」（森田先生談）

■作者介紹

林 晃

1961年出生於東京。東京都立大學人文學部／哲學專修科畢業後，開始正式展開漫畫家活動。曾獲獎BUSINESS JUMP獎勵獎以及佳作。師從於漫畫家・古川肇先生與井上紀良先生。以紀實漫畫「亞細亞金剛的故事」正式出道職業漫畫家後，於1997年創立漫畫・素描創作事務所Go office。經手製作「漫畫基礎素描」系列、「角色的心情」（Hobby Japan刊行）；「服裝畫法圖鑑」、「超級漫畫素描」、「超級透視素描」「角色姿勢資料集」（以上為Graphic-sha刊行）；「鑽研漫畫基本1～3」「衣服皺褶的進步指南書1」（廣濟堂出版刊行）等國內外多達250部以上的"漫畫技法書"。

◆http://gooffice.blog79.fc2.com/

九分くりん

起初擔任學習圖鑑的專業編輯製作，隨後於美術、設計相關的雜誌社及書籍出版社，專心致力於編輯一事長達40年。經手作品有「用鉛筆描繪」「色彩技法」「現代素描技法」、「美工設計師須知的鉛筆素描」「美工設計師須知的顏色・圖像・構成」「美工設計師須知的質感表現」「畫面構成技法」「噴槍技法」（以上為Atelier出版社刊行）；「漫畫畫法系列」「身體畫法」「透視畫法」「女孩子畫法」「美少女角色畫法」「戰鬥畫法」「服裝畫法圖鑑系列」「超級漫畫素描系列」「超級鉛筆素描系列」（以上為Graphic-sha刊行）；「角色心情的畫法」（Hobby Japan刊行）。

森田和明

來自靜岡縣。1996年以漫畫家助手身份師從於Shiro大野先生；98年起開始參與Go office技法書的插圖製作，並負責封面插畫。2000年起擔任電腦遊戲的角色設定及原畫；2002年起以株式會社Logistics Team TillDawn一員的身份開始展開活動。而後，擔任PS2遊戲（「貝里克傳說」）、動畫「神樣DOLLS」「AURA」「女神異聞錄4」的角色設計；以及「幻想嘉年華」「蒼藍鋼鐵戰艦ARS NOVA」「暗殺教室」「月色真美」的人物角色設計＆總作畫監督。目前以原畫、作畫監督、插畫家等多重身份活躍於業界當中。

向職業漫畫家學習

超・漫畫素描技法

～來自於男子角色設計的製作現場～

作　　者／林 晃・九分くりん・森田和明
翻　　譯／林廷健
發 行 人／陳偉祥
發　　行／北星圖書事業股份有限公司
地　　址／新北市永和區中正路458號B1
電　　話／886-2-29229000
傳　　真／886-2-29229041
網　　址／www.nsbooks.com.tw
E-MAIL／nsbook@nsbooks.com.tw
劃撥帳戶／北星文化事業有限公司
劃撥帳號／50042987
製版印刷／森達製版有限公司
出 版 日／2018年5月
I S B N／978-986-6399-85-5
定　　價／380元

プロの作画から学ぶ超マンガデッサン 男子キャラデザインの現場から
© 林 晃（GO office）、九分くりん、森田和明／HOBBY JAPAN

■工作人員 ／ Staff

●攝影
笠原航平　（Kouhei KASAHARA）

●封面・書封設計
廣田正康　（Masayasu HIROTA）

●本文編排
林 晃 [Go office]　（Hikaru HAYASHI -Go office-）

●編輯
林 晃 [Go office]　（Hikaru HAYASHI -Go office-）
濱田實穗 [Go office]　（Miho HAMADA -Go office-）

●企劃
谷村康弘 [Hobby Japan]
　（Yasuhiro YAMURA -HOBBY JAPAN-）

國家圖書館出版品預行編目 (CIP) 資料

向職業漫畫家學習：超，漫畫素描技法：來自於男子角色設計的製作現場／林晃，九分くりん，森田和明作；林廷健翻譯. -- 新北市：北星圖書, 2018.05
　面；　公分
　ISBN 978-986-6399-85-5(平裝)

1. 漫畫 2. 素描 3. 繪畫技法
947.41　　　　　　　　　　　　　107000596